U0018906

HOW MUSIC WORKS

The science and psychology of beautiful sounds,
from Beethoven to the Beatles and Beyond

好音樂的科學 I

破解基礎樂理和美妙旋律的好聽秘密

約翰·包威爾 John Powell ——著

全通翻譯社 ——譯

獻給──金

國內音樂人　專業盛讚！

（依姓氏筆畫排序）

音樂的學習是個觸類旁通的過程，從節奏、旋律、和聲、音色，到對位、曲式、結構、美學、歷史……等，對組成音樂的元素和面向有多一分了解，不但有助於演奏者掌握樂曲，也能為愛樂者增添聆賞的樂趣。《好音樂的科學》從科學的角度書寫音樂的故事，將看似枯燥或艱深的樂理，化為充滿知性趣味的解密之旅，值得一讀。

——朱宗慶　朱宗慶打擊樂團創辦人暨藝術總監

看了這本書後，彈吉他都可以感受到振動波傳出來啊！！

——馬叔叔　網路吉他教學名人

音樂居然可以用這麼有創意的方式剖析，真是讓我刮目相看！

——張正傑　知名大提琴家

配合解說與圖表，讓你知其然也知其所以然的音樂書！

——焦元溥　倫敦國王學院音樂學博士、資深專欄作家

這音樂好好聽！但什麼叫做好聽？本書解答了聽音樂的人想問但不問的秘密。

──鄭國威　PanSci泛科學 總編輯

不少物理學家都對音樂有濃厚的興趣，愛因斯坦拉小提琴自娛，荷姆赫茲在音樂心理學與聲學領域做出偉大貢獻。而在音樂教育方面，作曲家暨物理學家包威爾展現了平易近人的文字魅力，對於音樂科學充滿好奇的人，必然不能錯過這本書。

──蔡振家　臺大音樂學研究所副教授

一本能讓左右腦均衡發展的好書，讓我瞭解：原來學音樂，也可以很科學！

──黎家齊 《PAR表演藝術》雜誌總編輯

國外媒體　好評不斷！

通過閱讀本書，可以加強自己的音樂基礎；經由更紮實的知識，讓我們能更好地欣賞音樂本身。

——《紐約圖書雜誌》編輯　阿曼達‧馬克

任何熱愛音樂的讀者，如果不知道為何自己會對音樂如此著迷的內在原因，只要往技術方面進行探索一定會找到結果。本書即是這樣的徹底研究：時不時在陳舊的底漆之上，會跳出嶄新的啟示。

——《旁觀者月刊》編輯　詹姆斯‧沃爾頓

音樂是怎樣的，以及為什麼是這樣的？在此提供了非常詳實的討論……同時以清晰的邏輯呈現給讀者以上資訊，即使是像我這樣的外行人都看得懂，最了不起的是，本書並不迎合或過於簡化該議題。簡單地說，這是我在這個議題上面見過最好的書。

——《西雅圖郵報》特派員　格雷格‧巴布雷克

在科學論文和讓人哈哈大笑的評論之間，本書充分展現作曲家和物理學家的這種獨特混合的優勢。包威爾……塑造出一個有趣的利基，也就是用幽默來讓原本枯燥的聲學介紹變得有趣好讀。這裡面是人人都該收藏的音樂習題以及一些有用的背景，讀者可以同時從中獲得無限樂趣。

——《圖書館雜誌》編輯　巴里・薩斯洛

作者……採用易於遵循的對話式語言，帶領讀者進入音樂學……這是驚人的，只要按照包威爾的解說，只要在幾個小時後，即使是音樂新手（像我一樣），都可以開始「讀」音樂。原來音樂是一種語言形式，以前作為局外人的我們，大多數時候都以為它是梵文那樣複雜難解。

——《科技圖書新聞》記者　菲利普・曼寧

包威爾——這位英國的學者和教授，在這本啟發人心的著作裡，提出了關於人們如何體驗音樂的理論。本書選擇了最宏大的方式：也就是由所有與「音樂創作」有關學科著手舉例，並加入了他自己的獨到見解；書中包含了簡單的數學、物理、工程、歷史。

他在本書舉的例子當中，包含知名的古典神作：巴哈平均律「C大調前奏曲」和齊柏林飛船的〈Stairway to Heaven〉這兩首搖滾樂名曲並列比較。在前半本書中，所定義的音樂是由音調、頻率、和聲、節奏和分貝所組成；在該堅實基礎上，後半本書他成功證明了……音樂家是如何製作出品質良好的古典樂和流行音樂，以及我們究竟是如何「聽」跟「感受」音樂，而所有的一切都可以用科學來解釋。

即便包威爾是位科學家，但他在輸出這些材料時，選擇了以幽默生動的筆觸做呈現，也讓本書讀起來不致於生澀乏味；書中有趣的故事例如：「分貝」發明於一間酒吧，在一個深夜裡，由醉酒電氣工程師組成的委員會，他們因為找不到舞伴，所以想對這個世界報復。全書充滿旁徵博引、豐富多元的資訊如：「當我們現在聽莫札特的音樂時，我們其實聽到的，比他本來打算讓聽眾聽到的還高上半音」的這些內容，即使在夜半捧讀起來也很有趣。

——《出版人週刊》書評

解剖音樂，最浪漫的科學！

邢子青／愛樂電台（Philharmonic Radio）資深節目製作及主持人

音樂，人人會聽；但是，「有聽，沒有懂」卻是很多人抗拒音樂的心理障礙。

聽音樂，有所謂「懂」的標準嗎？要到什麼地步，才算是「懂」呢？

很多人之所以對音樂——尤其是「古典音樂」——望而卻步，多半是因為五線譜上天書般的符號。但說實在的，古往今來，除了受過專業學院訓練的作曲家和演奏者之外，一般人若非有心，否則不見得會去刻意接觸複雜的創作理論，那更別說是把音樂欣賞當成休閒娛樂的普羅大眾了。

如果我們以人口金字塔的結構來看，只有在頂端上層的小部分比例（大多為專業音樂工作者），會成天把音樂專有詞彙掛在嘴

邊，甚至在他們的腦子裡裝滿了錯綜複雜的理論基礎。至於在金字塔頂端之下的絕大部分，就是純粹的音樂愛好者了。這就好像大多數的智慧型手機使用者，在平日操作的過程中，幾乎很少人會特別思考每一個出現在螢幕上的畫面、或是介面連結，到底是根據什麼科學理論，是一樣道理。因為，真正該傷腦筋的，是那些工程師，而非消費者。

所以說，我們無法要求所有周杰倫和瑪丹娜的流行樂迷，一定要懂得和聲、節奏、旋律等創作基礎，才能聆聽他們的演唱。也不可能強制規定所有打算前往國家音樂廳欣賞演出的觀眾，必須通過樂理測驗，達到一定的程度之後，才能購票進場。但是，台北小巨蛋和國家音樂廳裡，卻常有滿場擠爆的觀眾，只為了在將近兩個小時的表演過程中，讓身心充分釋放。觀眾之所以能夠和台上的表演者有所共鳴，就是因為「感性」兩個字。

音樂，是一種溝通的藝術，創作者、演奏者、和欣賞者之間，構成了「共生」關係。一首樂曲，經過演奏者的詮釋，傳達給欣賞者，聆聽的人有所感應和體會之後，就會和創作者產生情感連結和認同。這之間的關係，完全架構在「感性」的基礎之上，即便是學院派訓練出來的專家，當他們在聆聽一首樂曲時，即便他們的大腦正在進行理性分析，但他們的耳朵和情感，也都無法

避免感性的體驗。

　　欣賞音樂，其實是一種「感性」與「理性」交融的活動。當然，不一定要有理論基礎，才能聆聽樂曲，但是，如果懂得一些相關資訊，這會讓你不只有感性的體會，更有理性的認知。雙管齊下之後，欣賞音樂就不再只是聽熱鬧，而且還能聽門道！

　　如果就歷史發展來看，音樂本來就是一門科學，從古希臘時代，就已經出現了音樂理論。大數學家畢達哥拉斯，曾經使用古希臘的單弦琴，測定琴弦的長度和音程比例，堪稱是史上第一位「音響學家」。至於柏拉圖和亞里斯多德兩位大哲學家，甚至還在他們的著作裡，大談音樂的邏輯，其中就特別提到：不同調性的音樂，對於「道德教化」和「情感抒發」的影響力。以上這三位歷史人物所做的，就是從理性與感性的角度來解讀音樂。

　　在歷經了兩千多年之後，來到了二十一世紀，對於音樂的詮釋觀點，也因為人文智識的高度發展，而有了更多元化的角度。

　　本書作者，兼具物理學和音樂學背景，乍看之下，這原本是兩個不相干的領域，但作者從數學、物理學、心理學、生物學，甚至歷史、社會等人文角度切入，把音樂的來龍去脈，詮釋的趣

味性十足。其中涉及的音樂種類，則包括了古典、爵士、流行、以及電影配樂等。這樣的解讀方式，正好說明了：音樂海納百川，兼具感性與理性。

有了理性的認知，再加上感性的體會，欣賞音樂，從此不再是難事！

透過科學，重新認識音樂

孫家璁／MUZIK 古典樂刊發行人

　　說到音樂，多數人都會很自動的把它歸向於感性的那面，是屬於情感的，藝術的，抽象的。如果有人提出用科學的方式來去解釋、分析音樂，我想大概會被認為是不浪漫和不解風情吧。

　　但音樂的基本元素是聲音，要討論聲音，就得要進入科學的領域。聲音是如何形成，又是如何被傳遞和接收？為何會有高音低音，大聲小聲的分別？又為何不同的樂器可以製造出不同的聲音？這些或許不是大家在聆聽音樂時會主要去考慮的，但卻是成就音樂之所以能成為音樂的重要原因。

　　是不是非得要弄清楚這些科學道理，才有辦法聽得懂音樂，答案當然不是絕對，但我自己親身經歷的例子，或許可以分享給讀者們作為參考。

　　我在二〇〇一年進入紐約大學的音樂科技碩士班就讀，這兩

年的時光如今回想起來，對於我在音樂這條路上，不論是工作，或者只是單純以欣賞的角度出發，都影響甚鉅。「音樂科技」，顧名思義是將音樂和科學技術作連結，特別是在當時正值快速發展的數位領域的應用上，著墨許多。要將音樂數位化，簡單來說就是一種重製的過程，也因此，必須要先得了解聲音的結構與形成的原理，才能透過適當的程式語言，還原於數位的世界。

在求學中，讓我印象特別深刻的，是一堂以電腦程式CSOUND來進行創作音樂的課程。CSOUND本身只是一個很單純的程式語言，使用者可藉由其設計出聲音的頻率、震幅、速率等，進而形成一種樂器，最後再透過多種的樂器，搭配上節奏的變化，譜寫成音樂。

於是，要能成功的利用CSOUND來作曲，就必須得從科學的角度出發，來了解聲音形成的原理，這開啟了我對於理解音樂的另一扇窗。以前面對音樂，即使有理性的層面，也只是停留在演奏技巧的琢磨，或是對於樂曲結構和風格的分析上；如今卻更能從另一面去欣賞聲音的本質，對於音樂所帶來的效果，也更增加了聆聽時的樂趣。

更有趣的，是透過這樣的學習，讓我對於二十世紀後的音樂

作品，有了更大的接受度。很多人對於近代的音樂有著相當的不解，主要是在於很多創作，都遠離了大家所熟悉的音樂應該要有的重要成分，那就是旋律。沒有旋律，究竟該聽甚麼呢？答案其實就是聲音，而這正是現代樂派所強調的部分。

實驗樂派的創作大師凱吉（John Cage）在一九五二年創作了知名的「樂曲」《四分三十三秒》。這首樂曲的概念是：在這段差不多四分半的演出時間中，演奏者完全以靜止的方式在舞台上，同時不讓樂器發出任何的聲音，而是把樂曲的內容，留給在那個時空中現場所發出的任何聲音，而變成一首創作。

也因此，凱吉的這首作品，不但希望在場的聽眾都是共同演奏者，更希望大家欣賞的是在周遭真實發生的聲音，這些聲音或許來自於呼吸、來自於座位的晃動、電器用品的雜訊，就算沒有旋律，沒有節奏，沒有規律，這些聲音本身，也可以成為聆賞之標的。

在科學的分析下，除了能夠對於聲音有更多的認識，也能更進一步地去佐證許多我們在聽音樂時，認為是常識的事情：比如說和弦的產生、音色的變化、迴音的長短等等。當能真的究其原理時，作為演奏者能更掌握住許多些微的變化，創造出更好的效

果，而聆聽者也能聽到更多的層面，讓音樂得以更完整的面貌，呈現在面前。

可惜的是，坊間這類音樂科普的書籍並不常見，這次能看到有出版社願意翻譯發行《好音樂的科學》，實在欣喜。因為我可以非常地確定，在閱讀過此書之後，讀者們必能體會我所經歷過的，對於音樂也從此會有不一樣的認知。而更重要的，是能夠激發我們對於周遭各種聲音的關注，開啟我們的耳朵，更加善用上天給予我們聽覺的天賦。

目次
CONTENTS

前言

在我進入伯明罕大學就讀的第一天晚上，我到當地的一家薯條店，點一了一份我最愛在小酌後享用的炸薯條、四季豆和肉汁。店裡的華裔女店員饒有興味地問我：「肉汁是什麼？」這下子可問倒我了。在老家的時候，點餐加肉汁是理所當然的事，從沒想過要怎麼形容它，「是……一種淡淡的棕色醬汁吧？！」幸好，事情最後解決了，當店員面帶微笑地吐出神奇的字眼：「要咖哩醬嗎？」頓時一個嶄新的伯明罕世界在我面前展開……。

這個小故事的重點不在於探討肉汁的優劣，而是點出了即使是再熟悉不過的美好事物，我們也不見得真正認識它們的本質。這亦正是大多數人與音樂之間的關係——享受其然，卻不知其所以然。慚愧的是，我自己其實始終弄不清楚肉汁究竟是什麼，但卻對音樂的某些元素有相當的認識，並誠摯希望自己在這本書中，對於音樂人如何僅利用弦、一些木盒和幾段管子就能操控人心的解說，能夠讓各位滿意。

本書內容並非只是一些看法或臆測，而是依據樂音的產生及組成樂曲原理的真憑實據來撰寫。許多人認為音樂純屬藝術創作，但其實不然。整個音樂的創作過程，自有其邏輯規範、工學

和物理定律在背後支撐著。過去兩千年來的音樂和樂器發展，是一段不曾間斷的、音樂與科學的交響曲。然而在說起人類在悟性上的各項進步，讓我十分欣慰的是，現在英國各地的炸魚店，不管是咖哩醬還是肉汁都可以享用得到了。

雖然本書提供了大量音樂家和科學家原本不知道的事物，但各位應該會很高興得知：你不需要具備音樂或科學專業素養，就能理解本書所說的一切。你唯一需要具備的音樂技能，就是會哼唱這兩首歌——〈黑綿羊咩咩叫〉（Baa, Baa, Black Sheep）以及〈因為他是個老好人〉（For He's a Jolly Good Fellow）。你的歌聲嘹不嘹亮、好不好聽不重要，反正我也聽不到。

至於算數能力，若你懂得加、減、乘、除等基本運算會很有幫助，但不懂也沒什麼關係。同時，由於我會先假設你沒有受過音樂的專業訓練，因此舉凡書中提及的專有名詞，我都會一一加以解說。對音樂專業人士或科學家們來說，也許有些多餘，但我寧可囉唆一點，也不希望讓多數讀者感到困惑。

本書通篇不時會提供一些樂曲片段，以方便解說各類重點。這些樂曲大多數皆可在YouTube上找到，或是透過其他媒體聆聽，但這些被提及的樂曲卻並非本書不可或缺的部分。我將它們編寫進來的原因，是猜想各位可能會喜歡，還有就是我大概永遠不會

有名到出現在廣播節目「荒島唱片」*裡。若你覺得我哪裡說明得不好，或需要更多資訊的話，請寄信到我的電子郵件信箱：howmusicworks@yahoo.co.uk。我會試著回覆。（各大財力雄厚的唱片公司若想以巨款賄賂我，好讓你們將某些音樂片段納入未來再版書中的話，亦請善用此一信箱。）

音樂主題無所不包，從偉大作曲家的愛情生活，到如何製作一把吉他或是吹奏小號都有。與音樂史相關的著作可說是將所有和**時間**相關的問題一網打盡，其餘多數音樂類的書籍則是在**方法**上著墨。而本書卻是為某些音樂「是什麼」和「為什麼」的問題解惑，像是空氣在樂器與你的雙耳間產生了什麼現象？以及這些現象為什麼會影響你的情緒？

繼續讀下去，你就會得到包括下列這些問題在內的解答：

- 樂音和噪音有什麼區別？
- 小調是什麼？為什麼聽起來較傷感？
- 為什麼十把小提琴發出的音量，只比一把提琴聲大一倍？
- 為什麼單簧管的聲音和長笛不同？
- 為什麼西洋樂器都調成一樣的音？又為何是這些音？

*　「荒島唱片（Desert Island Discs）」是英國BBC電台經典談話性廣播節目，受邀的名人需分享個人若漂流到荒島上會帶哪八張唱片的話題。

• 什麼是和聲？如何形成？

其中某些問題的答案，可在圖書館中，物理類書目下的「聲學」主題中找到。唯一棘手的是：此一主題在技術層面上，採用了大量的數學運算與複雜的圖表來說明，而內含大量圖表與算式書籍的讀者通常較小眾。這也就是為何只有少數不修邊幅的學者，對音樂原理看似無所不知；我自己就是以一介不修邊幅的學者身分，和該領域的權威人士們交換意見。

當我第一次開始研讀音樂物理學和心理學時，我以為很簡單，心想薩克斯風跟豎琴的聲音是怎麼產生的，或我們為何要使用音階等問題會有多難呢？原本以為有些東西自己早就懂了，例如響度（loudness）。但開始研讀之後，卻發現意料之外地複雜，但也比想像中要來得有趣得多。

為了幫助自己理解，我開始將資料濃縮成簡單扼要的說明。到後來，我發現大多數這方面的知識，其實是可以說得讓任何熱愛音樂卻毫無相關背景的人都清楚明白。因此我便著手將筆記整理集結成這本書。

即便是某些頂尖的樂手，也未必熟諳音樂背後的事實基礎；他們彈奏樂器、將正確的音符以正確的順序演奏出來，而毋需深究樂器是如何製造並將這些音發出來的。這些樂手就好似服務生

一樣，只負責上菜，而菜餚則是由廚師（即作曲人）用一批食材所組合烹調出來的，但一直以來卻沒人知道這些食材最初是怎麼來的。

我認為，像音樂如此普及的東西卻暗藏這麼多謎團，是很可惜的事。撰寫此書時，我並未使用任何數學算式、圖表或樂譜，同時儘量寫得口語化。透過探討「樂音」是什麼、它們是如何誘導人們跟著手舞足蹈、擁吻或落淚等背後的基礎事實，你就會明白許多音樂世界中的謎團，其實是十分淺顯易懂的；而你也將很開心地發現，自己並不會因為獲得這些新知，就從此不再隨音樂起舞、擁吻或落淚。

我的初衷是要讓各位知道，不論你是音樂專業人士或非專業人士，都可以從非常基礎的層次來理解音樂。這種理解層次可讓我們更能享受音樂，這就和影子如何形成、或一幅畫如何因透視法而更引人入勝的道理相同。有些人會擔心懂得愈多、得到的樂趣愈少，但其實正好相反。了解一道費工夫的菜餚是如何被料理出來的，反而會讓人更懂得如何享用，同時絲毫不減其美味。

雖然這是一本海納音樂百川的書，但我會聚焦在西方音樂的所有類型上。從法蘭克辛納屈、U2合唱團、貝多芬到搖籃曲和電影配樂都包含在其中。而所有這些從龐克、搖滾到歌劇的音樂類型，都遵循同樣的聲學與情緒操縱原則。

　　這其中有著錯綜複雜的音樂欣賞與理解的層次，起初，你可能會以為台上演奏的樂手比台下不懂樂器的聽眾更瞭解音樂，但其實不盡然。一位熱愛某樂曲的非專業發燒友，可能要比首度演奏該曲目的專業樂手，更懂得樂曲應有的聆聽效果。而身為聽眾，你其實已對音樂有相當程度的了解，只是許多知識都深埋在你的潛意識中罷了。本書將盡力說明剖析這些知識，並希望能帶給你一些「*啊！原來如此！*」恍然頓悟的感受。

　　此刻，序曲部分已差不多奏完，且讓我們就此進入音樂的主旋律中優游。

1

音樂究竟是什麼？

So What is Music Anyway?

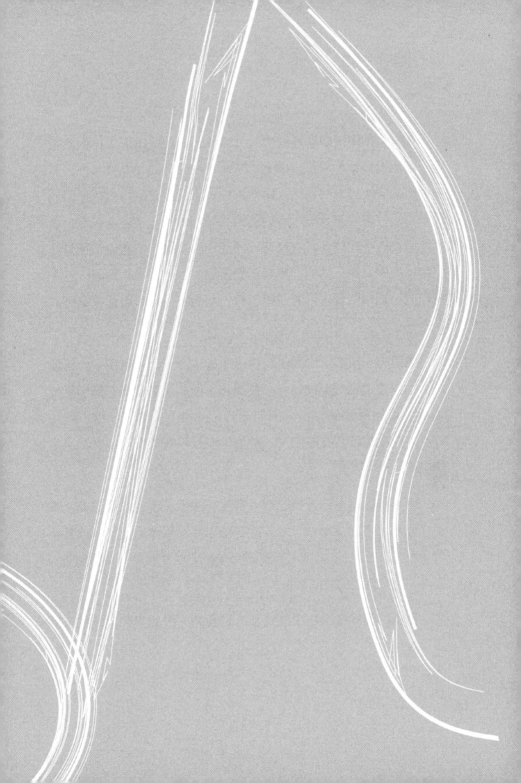

　　著名的英國指揮家畢勤爵士（Sir Thomas Beecham）一向熱衷於分享他對音樂的看法，像是「不論是在戶外還是幾公里外，都聽得到銅管樂隊在哪裡！」雖然這段文字對銅管樂隊的評論過於嚴厲了些，但卻充分顯示音樂能給人強烈的正面及負面感受。當論及音樂時，我們都各有好惡，因此在對音樂下定義時，便無法使用「美麗」或「愉悅」等類似的字眼，我們最多只能說，音樂是經過組織的聲音，目的是給予他人刺激——但是聽起來其實滿弱的。

　　這裡的「他人」也許僅止於作曲者本身，而「刺激」也可能包含了從喜悅到悲傷的任何一種情緒。所幸，為音樂的**個別組成元素**下定義要容易得多，例如樂音、節奏、曲調、和聲、響度等。這些主題都將在書中一一解說，而且，我們會從音樂最基本的組成元素「樂音」著手。

　　樂音乃由四個部分所組成：響度、時值、音色以及音高。其中之一可用單句話總結，而其餘三項則分別需要用一整章或甚至更多章節來解說。「時值」較簡單，這裡立刻就能用一句話說明：**完畢某些音持續的時間較長。**

　　接著，樂音各屬性中最特別的是**音高**，因此我們就先從音高開始說起。

音高是什麼？

有了音高，我們就能區分「樂音」和「噪音」。接下來兩章我會用更多篇幅加以說明，這裡我們先用一段簡短介紹起個頭。

在哼唱任一曲調時，你需要為每一個音選擇**時值**、**響度**和**音高**。一首曲子的響度（音量）和時值（音長）的細微變化，可傳遞許多情緒上的訊息——不過由於我們等會只需哼唱〈黑綿羊咩咩叫〉*這首歌的前四個音，所以暫且不必太在意這個部分。若你現在試著以同樣的音量和音長哼唱這首歌的前四個音，剩下的，就只需選擇音高了。這首歌前兩個音的音高是一樣的，而第三個音的音高要提高，第四個音的音高則又跟第三個音相同。

每個音都是由空氣間規律、重複的振動所產生，你剛才所哼唱的每一個音，都是由聲帶間高頻率的規律振動所發出。當哼唱頭兩個音的時候，我們的聲帶每秒約振動一百次；而唱到第三個音時，由於我們必須把音高向上拉，因此聲帶每秒的振動次數也跟著增加。所以，無論一個音是由振動的弦、還是由你振動的聲

* 〈黑綿羊咩咩叫〉這首兒歌的前四個音，以及曲中大部分的旋律，和國人熟悉的〈小星星〉幾乎是一樣的。為方便讀者迅速理解，本章後半段凡此曲舉例的部分，一律借用〈小星星〉來說明。

帶所產生的──較高的音每秒需振動的次數也較多。而每一首曲調都是由一連串音高不同的音所組成的。

為這些音命名

鋼琴或其他樂器上的音乃是以前七個英文字母來命名,即A、B、C、D、E、F、G。在這些音之間還另外穿插有幾個音,即鋼琴上的黑色琴鍵,例如在A和B之間穿插了一個音,我們可叫它「升A」,意即**比A高一個音級**;或「降B」,意即**比B低一個音級**。這套看來有點兩光的音符命名系統,已傳承了數個世紀,這部分我會在第九章詳加說明。目前各位只需知道音符是以英文字母命名,且有時前面還會跟著「升」或「降」等字眼。在右頁圖片中,因頁面限制,我無法將「升」或「降」等字加上去,只能以傳統符號「♭」來表示「降」;並以「#」來表示「升」。

全世界所有的鋼琴,都被調成一樣的音,亦即你在赫爾辛基按下鋼琴上的一個琴鍵,並將此鍵的音高記錄下來,然後與在紐約的某架鋼琴上的同一個琴鍵的音高相比較,就會發現兩個音是一模一樣的。同樣地,全世界由單簧管或是薩克斯風所發出的音,也都是一樣的。你也許覺得理所當然,但其實才在不久前,世界各國、甚至各城市間同一個音的音高原本都是不一樣的。而

今日全球統一採行的音符，是後來經過謹慎挑選的產物。但問題是，當初是由誰來挑選的？又為什麼是這些音？

▲ 鋼琴的某些琴鍵上有音符的名字。在往琴鍵右方移動時，就會以 A 到 G 為一循環，自第十三個音開始重複一次。由於 A 到 G 之間只有七個字母，因此需要附加音符（「升」與「降」）以便稱呼所有的音。此一獨特的音符命名方式將會於第九章中加以說明。也因為這些音名會重複使用，因此便將它們編號以利區分。例如前三個音叫做 A0、B♭0 和B0。接著便是 C1，之後每當彈奏到下一個 C 時，便再以下一數字來編號。

大家為何使用一樣的音？

假如你會演奏弦樂器像是小提琴或吉他的話，就能以**扭緊**或**鬆開**琴弦的方式來調整音高。在一開始學琴的時候，就需學習如何利用這種收緊或放鬆弦的方式來為你的琴**調音**，也就是讓弦以正確的音高差距來發出每個音。舉例來說，任兩根相鄰的小提琴弦之間的音高差，就跟〈小星星〉這首兒歌裡的頭兩個音（第一組「一閃」），以及第三、四個音（第二組「一閃」），之間的差距是相同的。

那麼就拿為小提琴調音來舉例吧！第一步是將最粗的那根弦調成正確的G音，接著再利用該曲第一句中兩組「一閃」音高間的音差，將其餘的弦，以兩兩對照的方式互相調音。這第一個做為基準的G音，可使用音叉* 進行校準，或利用調好音的鋼琴來對照調音。但倘若你手邊既無音叉亦無鋼琴時，該怎麼辦呢？

當你獨自演奏弦樂器時，可從最粗的那根琴弦上挑選一個原始音，然後根據這根弦來調其餘的弦。務必確認任兩根弦之間的音差，與兩組「一閃」間的音高差一致。在選擇原始音高時，只

* 調音用的音叉是一根形狀經過特別設計的金屬，敲擊時會產生特定的音。

需確保該弦已繃得夠緊以便發出清楚的音，但又不會太緊以致琴弦斷裂。你一開始所挑選的音高並非G音（除非你擁有絕對音高，這部分我留待之後的章節說明），其實，這個音可能是介於鋼琴上兩個相鄰琴鍵間的音，像是「較A高一點」或「比F低一些」的音。

只要你任兩根琴弦間的音高差，與兩組「一閃」間的音高差一致，所奏出的音便不會偏到哪去，接著其他的弦樂手就能跟著調成一樣的音了。不過，要是其中有吹奏長笛的樂手，便無法一起演奏了。這是因為長笛或任何管樂器上的音都是固定的，沒辦法讓你自行選用之前的那些原始音。例如，長笛手可吹奏「E」或「F」音，卻無法吹出「比E高一點」的音。

你和其他弦樂手可同時演奏一段「比E高一點——比F高一點——比C高一點」的旋律，且聽起來就跟長笛手吹奏「E—F—C」的旋律一樣悅耳。但當兩組人馬同時演奏時，恐怕就很難聽了。只有下列兩種方式可容許大家作伙一起演奏：

1. 當有人看到長笛手的樂器多出了幾公釐時，小提琴手得先制止長笛手演奏，然後就必須在長度較短的新長笛上，就正確的指位把所有的洞鑽出來，或是；

2. 將所有的小提琴都調成跟長笛一樣的音，這樣做的話，其他樂器就可加入了，因為大家都統一以標準音來演奏。

　　這些標準音並沒有比其他的音更優美動聽，只是「比較正確」而已，因為有人必須決定長笛或其他管樂器的長度＊。過去比較麻煩的是，不同國家所製造的長笛長短不大一致，意即德國的長笛手除非用的是英國製的長笛，否則便無法跟英國的長笛手一起演奏。

　　在歷經許多何者才是最佳長度的爭論後，便決定由一群不太講究穿著的專家組成委員會，來統一制訂大家今後使用的標準音。在經過相當多的專業討論（聽起來比較像爭吵）後，這群人便於一九三九年在倫敦舉行的一場會議中，決定我們今日所使用的音有哪些。這也就是現在通行全世界，不論是長笛還是所有其他的西洋樂器如小提琴、單簧管、吉他、鋼琴和木琴等，所共同採用的一套標準音。

　　如今，當你聽到有人說「*我擁有絕對音感*」時，即表示這些標準音的音高已深深烙印在他們的腦海裡，而此一特殊能力，將會是下一章的主題。

＊　此類樂器的長度能決定發出的音高。

音樂究竟是什麼？

2
Chapter

什麼是絕對音感？我有嗎？

What is Perfect Pitch and Do I Have It?

試想有三個人在沐浴時高歌。別想歪,不是在同一個浴室裡,本書可不是那方面的書。這三個人是在某座社區中不同樓層各自的浴室裡開唱。

金正嫦在二樓唱,一手拿著琴酒,一邊用破鑼嗓高分貝地嘶吼阿巴合唱團(ABBA)的經典金曲「Dancing Queen」。要是我們把她的聲音錄下來,跟原聲帶做個比較的話,就會發現以下兩點:

1. 雖然音調高低起伏的位置大致正確,但不免有時高了點、有時卻又低了些。而這是我們大多數人唱歌的水準。這也正是為何我們得乖乖上班的原因。

2. 她的起音跟原唱阿巴合唱團的不同。事實上,她的起音在鋼琴上也找不到(為什麼非要找到不可呢?)這個音不過是她從自己的音域中「隨便」抓的一個罷了,若你認真追究的話,就會發現這個音是介於琴鍵上兩個音的中間。再強調一次,我們大多數人都是這麼唱的。

而住在七樓的則是簡新歌先生,雖然他是一名受過訓練的社區唱詩班團員,但他也沒有絕對音高。幸好,為了參與這段討論,他唱的也是「Dancing Queen」。若我們將他的歌聲與原曲做個比較,就會發現上下起伏的旋律相當正確。不過,就如同樓下的

那位鄰居般，他的起音跟原唱也不一樣，而是跟我們大多數人的選擇雷同一位於兩個音的中間。

在更上面十五樓的一間浴室裡，施完美小姐也正沉浸在七〇年代的時光中，高歌著……沒錯，也是「Dancing Queen」。施小姐不但是專業歌手，且剛好擁有絕對音感。若我們拿她的演唱跟原曲比較一番後，就會發現她不但音調起伏很準確，連起音都在正確的位置上。這就表示她唱的每一個音都跟原唱一致。

施小姐的演唱不但出色還相當少見，唯有少數人擁有絕對音高，但這並非暗指她有任何獨特的音樂天分，反倒是簡先生有可能會是更好的歌手。若將一架鋼琴搬到簡先生的浴室並起個音給他，他就能像施小姐一樣，跟阿巴合唱團所唱的完全相同的第一個音開始唱。

施小姐所展現的，其實是她能「記住」鋼琴或長笛等其他樂器上所有的音，這不過證明她在**六歲前**就已掌握了這項驚人的記憶能力罷了。小朋友的記性比任何人都要好，這是因為他們必須學習說話或其他各項技能，像是前一分鐘他們還坐在花園裡抓蟲吃，發出「嘰嘰咕咕」的聲音，幾個月後就能到處跑，並毫不客氣地批評餅乾難吃。

若你教小朋友唱一首歌，他們就會把歌調和歌詞學起來。所

謂的「歌調」並非由特定音符所組成，而是在特定節奏下，一連串音高的上下起伏。〈黑綿羊咩咩叫〉不論從哪一個音開始唱都一樣好聽，而且別忘了，幾乎我們所有人的起音**都是介於兩個鋼琴音之間**。

只有用樂器彈奏出來的歌調，才能幫小朋友培養出絕對音感的能力。如果家長每次唱〈黑綿羊咩咩叫〉的同時，也在鋼琴上彈奏出一樣的音，那麼小朋友就會開始去記歌裡的每一個音，而不只是高高低低的旋律而已。到後來，小朋友就可能會在腦中為鋼琴上所有的音建立一整套記憶系統，甚至還會把這些音的名字學起來，像是「中央 C 上的 F 音」（中央 C 顧名思義即是位於鋼琴琴鍵中央的 C 音）。

有趣的是，「絕對音感」的能力在歐美各國雖屬罕見，但在中國和越南等這些語言中包含有聲調的國家卻普遍得多。以這類聲調語言來發音的單字，同時擁有歌唱和說話的特性，以中文普通話來說，把一個字「唱」出來的各種音高，便成了溝通的關鍵——字音若**聲調不同，意義也就不同**。舉例來說，發音「ㄇㄚ」的字，若以既高且平的音高來唱或說的時候，即有「媽」的意思；但若從中等音高開始接著聲調上揚，就會變成「麻」；要是從較低的音高下降後再上揚，就會是「馬」；而當你從高音開始再往下直落，說出來的就成了「罵」了。因此，一句無辜的問話本來應是「媽！

午飯好了嗎？」要是聲調錯了，就很可能會變成「馬，午飯好了嗎？」。由於這類無心之過很可能會讓你落入沒飯可吃的悲慘境地。因此這些國家的小朋友在學習聲調上，要比西方人更為謹慎，而重視音高學習的結果，也就比較可能養成絕對音感的能力。

很少有西方人培養這種音符記憶的能力，是因為這項能力對他們來說不太有用。事實上，擁有絕對音感反而會有點痛苦，因為這樣一來，他們在吹起口哨或唱歌時，聽起來會與多數人不同而成了走音。不過當你是交響樂團的小提琴手，必須一邊坐計程車趕赴音樂會一邊為樂器調音時，擁有絕對音高就很有用了。同樣地，若妳是一位職業歌手，即使在荒郊野外練唱，也能確保每個音都唱對──但好處也僅止於此。**缺乏實用性**是我們的音樂教育從未嘗試教導絕對音高的原因。另一個主要的因素，則是年紀一旦超過六歲後，就很難養成這種能力了。

即使如此，還是有不少的音樂人士以及某些一般民眾擁有部分的絕對音感，這裡指的意思是他們只記得一兩個音。例如，多數交響樂團的團員必須在每場音樂會開始前，為他們的樂器調音。這和那些擁有絕對音高且自命不凡，能獨自在計程車裡調琴的小提琴家不同。團員利用「A音」來調音，由其中一項樂器，通常是雙簧管來奏出A音，而其他人跟進，這樣一來大家就能彈奏出同一個A音了。這畫面也就是你在交響樂演奏會前所聽到的那一陣

恐怖的尖銳雜音。如此這般重複地彈奏A音能幫助許多樂手記住它。

其他擁有部分絕對音感的例子，則跟**持續地接觸**特定音符或樂曲有關。有時，即使是不知道音符名稱的非專業樂手，也會有類似經驗並能記住一個或幾個音。你自己可以試試看，找出你最喜愛的幾首歌，憑記憶唱出這些歌中的第一個音，然後在一邊繼續哼唱的同時，一邊播放這些歌的CD。很難說，搞不好你也擁有部分絕對音感。

這類部分絕對音感不像一開始所以為的那般神奇，我們其實都能記住一個音幾秒鐘（可同時播放CD試試看），且短時間的記憶在經過不斷重複後，有時會變成長期記憶。

對了，如果你用手指將一隻耳朵塞住的話，唱歌或許就會準確得多，而這正是某些歌手在獨唱時會這麼做的原因。之所以產生這樣的效果，是因為我們原始的生理構造設計，會避免讓自己的聲音聽起來太大聲，以免蓋過了周遭應該注意的各種聲音，像是獅子、雪崩、關門時間等等。而用一隻手指塞住耳朵就可「加強」嘴巴與腦部之間的**回饋作用**，同時有助你更仔細地監聽自己的音高。你可能注意到了，在鼻塞的時候，口耳回饋作用也會增強，這樣其實還滿討厭的。話說有一次我不小心跟女友抱怨這件事，說「我的聲音真的好大啊，煩死了」；而她則挑起了一邊眉

毛，回答「你終於知道我們其他人的感受了……」。

我想回過頭來，想像一下前面那三位歌手唱歌時腦子裡在想什麼。但首先，你需要知道一首樂曲中各音符的高低起伏，叫做**音程**，而不同大小的音程則有不同的名稱。最小的音程即是鋼琴上相鄰* 兩個琴鍵的距離，叫做半音，而其兩倍距離的音程，則理所當然叫做**全音**。你不需要知道所有音程的名稱，但可以在書末最後一章〈若干繁瑣細節〉的「音程命名與辨識」中，找到它們的名字以及辨識它們的小訣竅。

所以，當這三位歌手在高歌時，下意識裡究竟在想什麼呢？

金正嫦的腦中正在傳送以下的信號：

- 隨便起一個音；
- 下個音唱低一些；
- 再下個音唱高一點……

簡新歌的腦中正在傳送以下的信號：

- 隨便起一個音；

*　若你回去看第一章中鋼琴琴鍵的圖片，就會發現以鋼琴來說，「相鄰」這個字有點複雜。所有的白鍵看起來彼此相鄰，但那是因為黑鍵不夠長，無法將白鍵完全區隔開來。事實上黑鍵之所以較短，純粹是基於人體工學的考量。但就聲音來說，例如白鍵 B 和白鍵 C 彼此相鄰，但 F 跟 G 則不是，因為它們被黑鍵 F# 給區隔開來了。

- 下個音要降低一個全音；
- 再下個音要升高三個半音……

施完美的腦中正在傳送以下的信號：

- 唱升C音；
- 降到B音；
- 升到D音……

但是，就如我之前所說，即使施小姐唱的每個音都與一九三九年那個委員會所挑選出來的標準音相符，也不代表她就一定唱得比簡先生好。所謂的好歌手不只是把音唱對而已，還必須唱得清晰、有一定的力道，同時還得確保唱到最後一個音時不會沒氣。最重要的是，你聲音的質地會受你與生俱來的配備——亦即你的聲帶、嘴巴和喉嚨等的形狀和大小所影響。幾乎所有人在經過培訓後，都能成為一位不錯的歌手，但若真要唱得好，就必須接受訓練，「同時」擁有正確的配備。

怪現象和假學究

在第一章中，我提到由於德國長笛的長度跟英國的不一樣，因此德國交響樂團跟英國交響樂團所奏出的音是不同的。事實

上，每個國家，甚至是不同城市都各彈各的調。十九世紀時，在倫敦彈奏的A音其實比較接近米蘭的「降A」、德國威瑪的「降B」。我們之所以會得知有這樣的差異，是因為歷史學家在這段混亂的時期，發現了各式各樣的音叉。同時，人們也對不同地區教堂的管風琴和長笛所發出的音，進行了一番比較。更亂上加亂的是，連各地區自己所採用的標準音高都隨不同年代時高時低。

不妨想像一下這樣的場景：時值一八〇三年，著名的德國歌手Anton Schwarz在英國博爾頓的一家酒館，遇見了著名的義大利歌手Luigi Streptococci——所以有了以下對話：

「嘿！Luigi，你唱的每個音都是降調音，因為我有絕對音高，所以我知道。」

「不對吧！Anton，是你唱的每個音都是升調音才對吧？因為我才是真的有絕對音高，所以我知道。」

「不對，你錯了！」

「不，你才錯了！」

「降調、降調、降調！」

「升調、升調、升調！」

然後沒完沒了，直到老闆把他們兩個都轟出去為止，因為他

們兩人**沒有一個**唱得跟他的鋼琴一致。因為這架鋼琴是依照一八
〇三年英國博爾頓的標準音高來調音的。也難怪那個時期歐洲有
這麼多戰爭。

　　這其實是很奇怪的現象，從古至今專業的音樂家都從非常年
幼的時候就接受訓練，其中有些人養成了跟當地鋼琴調音師或管
風琴製造商所選擇的音高一致的「絕對音感」。但當這些音樂家開
始四處遊歷後，就會發現其他受過嚴格訓練的專業人士，各自擁
有不同的絕對音感。這有點類似每個人都宣稱自己最愛的粉紅色
調才是完美的粉紅色一樣，因此所有的這些「絕對音感」也都同
樣成立。想擁有絕對音感，就**只要將一組音高深深烙印在你的長
期記憶中即可**，你甚至不需要知道這些音高的名稱。就像是你或
許已將老媽那架鋼琴上的所有音符儲存在腦海中，但卻從沒人告
訴你這個音是降B音而那個是D音等⋯⋯。

　　時至今日，擁有「絕對音感」的人所記憶的標準西式音高，
是在一九三九年所制訂的，因為那是所有鋼琴、單簧管以及其他
西方樂器的調音依據。也就是說，如果你有絕對音感，那麼就會
跟其他人的絕對音感一樣。大多數擁有絕對音感的人，也都知道
這些音的名稱，因為他們通常都是在很小的時候，經由某種音樂
訓練而養成這種技能的。

　　上述種種史實讓我們之中的一些音樂學究日子很不好過。其

中一個典型的學究觀點，認為我們應當完全按照莫札特「譜曲」
的方式來演奏他的音樂；而另一種學究觀點，則認為我們應當完
全按照莫札特譜曲時，腦海中所「聽到」的來演奏。這就面臨了
一個問題，就是雖然莫札特擁有絕對音感，但他記憶中的音符與
一九三九年那個委員會所選擇的音不同。事實上，莫札特會把我
們今日所知的A音，稱作「稍微走調的降B」，而我們之所以知道
這一點，是因為我們有莫札特用過的音叉。因此當今日我們聆聽
莫札特的音樂時，聽到的都是比他原譜**高上半音的曲調**，這個事
實鐵定會讓某些音樂學究不開心。莫札特曾創作出某些難唱的超
高音歌曲，若低個半音來演唱的話，就會容易多了，且這樣也比
較接近莫札特當初創作的本意。但如此一來，所有的樂曲就都得
以較低的音高來改寫，那麼又會惹得另一批學究不開心了。

因此，當你要討論「絕對音感」時，請將下列兩點銘記在心：

- 若某些人擁有絕對音高，僅代表他們在六歲前，就已將某
 種樂器上的每個音都記住了。這些人通常具備較高程度的
 音樂技巧，但這跟他們的絕對音感（反而沒什麼用）的能
 力無關，只是因為他們在六歲前就開始接受音樂訓練罷
 了。大部分的音樂技巧來自於訓練而非啟蒙，且愈早開始
 訓練，技巧就愈好。

- 任何在一九三九年之前關於某人有「絕對音感」的說法，

都沒提到是哪些音的音高，因為當時全世界對此沒有統一
的標準。但話說回來，那些擁有當地「絕對音感」的人，
可能是位非常優秀的樂手，因為他們顯然從很年幼的時
候，就開始接受音樂訓練了。

至於你有沒有絕對音高的問題，只要依照我前面提供的方法
來嘗試就知道了。你不妨從珍藏的CD中挑幾首最愛的歌，並在播
放前，先試著唱出每首歌的第一個音。請記得將一根手指放進一
隻耳朵裡，這樣就能夠將自己的聲音聽得更清楚，而且不要等到
歌詞的第一個字播放出來後才唱，因為前奏會提醒你要出現的是
哪個音。你只要把歌中的第一個音唱出來就可以了。

- 若你每首歌的起音都正確，你就擁有絕對音感；

- 若你有些歌的起音是正確的，那麼你擁有的是部分絕對音
 感；

- 若你認為你都唱對了，但沒有其他人同意你，那麼你應該
 去睡個覺，等到明天早上清醒後再試一次。

3

Chapter

樂音與噪音
Notes and Noises

每天你會聽到無數的聲音，其中只有一些是**樂音**。通常樂音是由樂器刻意彈奏出來的，但也有不是來自樂器的情況，例如當你敲擊酒杯或按門鈴時。不論這些樂音是何時以及如何發出的，都跟「噪音」有所不同。

那麼，樂音跟其他各種噪音的差別在哪裡呢？每個人對這個問題都有自己的答案，但大多數人反應會是：樂音聽起來……呃……像音樂，其他噪音呢……呃……不像音樂。

音樂是依照我們的**情緒**來演奏的，而且能加強或改變我們的感受，電影配樂就是最好的例子。它提供了一些觀看電影會產生什麼反應的線索，無論是浪漫、有趣還是緊張等各種感受，都會因背景音樂而放大。

這類結合音樂與情境的效果，讓我們感到這些音的本身就帶有情緒，是具有某種神祕魔力的聲音。事實上，在樂音和各種噪音之間的確存在一項簡單的差異，但卻跟情緒沒什麼關係，我們只要利用「電腦」就能加以辨別。

聲音的產生

如果你將一顆石頭丟進平靜無波的池塘中，就會擾動水面，並從最初激起的小水花逐漸擴大形成漣漪。同樣地，若你在安靜

的房間裡彈手指，便會擾動空氣，並自你的手開始形成氣旋向外擴散。

在將石頭丟到池塘裡時，所形成的漣漪改變了水面的高度，讓我們的眼睛能清楚地看見發生了什麼事。當漣漪自中央的水花擴散出去時，水面呈現了：高—低—高—低—高—低的狀態。

而當你彈手指或發出任何聲音，包括樂音在內，傳進耳中的「聲波」則是由空氣壓力的變化所造成的。我們雖然看不見聲波，但卻能聽得到，當聲波傳進我們的耳中時，氣壓呈現出：高－低－高－低－高－低的狀態，也因而讓我們的耳膜以同樣的速率一進一出一進一出一進一出地振動。因為我們的耳膜有如一張迷你、富有彈性的彈簧床，很容易便隨著氣壓的改變而推進推出。接著你的大腦會在分析耳膜這種一進一出的律動後，研判發生了什麼事，這時是要趕快逃跑呢？還是吃點心的時間到了？

非音樂的噪音

當我們長大後，在辨認分析噪音上就變得很厲害，像是燒開水的聲音、把奶油抹在吐司上或剁木頭的聲音、自動提款機把卡片吃掉時的喀喀聲等等。我們建立了一套龐大的聲音資料庫，來幫助自己理解周遭發生的事情。

要是我們看得見這些非音樂性的波動，會發現它們相當複雜。整體聲波是由同一時間所發出的各種聲波所形成，如關門聲即是由門、鎖、牆以及門軸的振動所構成的。當複雜的**個別振動元素**結合在一起後，就形成了更為複雜的一組**氣壓波動**。

現在讓我們想像一下自己看得見這些關門時的氣壓波動。在圖3-1的左側，我分別畫出了門、鎖、牆和門軸可能產生的波動模式*；而在圖的右側，我將它們結合為整體的波動形狀，也就是關門時讓我們耳膜振動的推力。

這個最後傳到我們耳膜的噪音波形是極其複雜的，因為它是由一組混亂的、彼此之間毫無關聯的個別波動所構成的。所有非音樂的噪音都是這麼來的。

以波動模式辨識樂音

樂音跟非音樂性的噪音之所以不同，是因為每一個樂音都是由**不斷重複**的波動模式所形成。圖3-2是由幾種由不同樂器所製造

* 若想知道關門聲的真正波形長什麼樣的話，我們可將麥克風連到電腦上，讓後者將麥克風感應到的氣壓變化畫出來。麥克風此時有如一隻耳朵，內部含有一個小物件，會在空氣上下振動時移進移出。真正的波形可能比我前面畫的那個圖還要複雜。

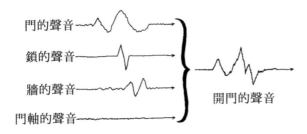

▲ 圖3-1

　　噪音是由幾個氣壓波動結合在一起所形成
的。此聲波是由門、鎖、牆和門軸所共同形
成的關門聲。

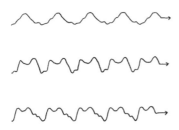

▲ 圖3-2

　　樂音是由不斷重複的波動模式所形成的。圖
中這些波動模式分別是長笛（上）、單簧管
（中）和吉他（下）演奏時的真實記錄。資料
來源：C. Taylor所著《探索音樂》（*Exploring
Music*，Taylor和Francis出版，1992年）。

的樂音波動模式，若希望發出的是一個樂音的話，單一波動即使長得再複雜也沒關係，只要此型態本身能不斷重複即可。

當氣壓波動推動我們的耳膜時，耳膜就會一進一出地收縮。不過，若波動重複得太快或太慢時，我們的耳膜就反應不過來了。人類只能聽到介於**每秒重複二十次與兩萬次之間**的波動模式。

「樂音」不是非得靠樂器才能產生。事實上，任何一種讓空氣每秒在二十次到兩萬次間**規律振動**的方式都可以產生樂音。高速機車引擎或鑽牙機也能產生樂音。在「The Facts of Life」一曲中，Talking Heads 合唱團用一種類似氣動鑽的聲音，做為伴奏的背景音之一，這種結合了音樂與機械的聲音，跟曲中拿愛情跟機器相比的歌詞相當契合。

樂器不過是一種**控制樂音製造**的裝置罷了，樂手利用手指律動或肺活量來製造特定頻率的振動，從而發出樂音。

什麼是良好的振動？

一個東西的振動，通常是同時以各種不同方式所產生的。舉例來說，當你砍樹時，每次斧頭擊中樹木的瞬間，大大小小的樹枝便各自從不同的方向、以不同的速度振動。其中每根樹枝的振動雖然都「各自」產生了一種空氣波動的型態，但卻未能共同製

造出整體的**重複模式**，因而我們聽到的就會是噪音而非樂音。唯有在所有振動體能「共同」製造出重複的**規律波動**時，如圖3-2所示的形狀才會產生樂音。要達到這樣的效果，就必須在各個振動的元素間，製造出彼此高度相關且能組織起來的波動才行，這在形狀單純的物品上最容易辦到。最單純的形狀之一是「**圓柱體**」或「**桿狀物**」，如圖3-3示。我們待會就會看到，圓柱體是以剛剛好的振動方式來製造樂音，這也就是為何多數樂器要不是依賴空心管體中的**柱狀空氣振動**，如長笛、單簧管等等。就是藉助**弦的振動**，像琴弦其實就是一條塑膠製或鋼製又長又細的圓柱體來發聲。

▲ 圖3-3

圓柱體是一種單純的形狀，能以剛剛好的振動方式來製造樂音。因而多數的樂器一則靠管體中的柱狀空氣振動，如長笛或單簧管。或是藉助弦的振動，即塑膠製或鋼製長而細的圓柱體來發聲。

　　就琴弦而言，當它們的形狀愈接近圓柱形時，例如新弦，就能發出最純粹、響亮的音。在演奏了一陣子後，這些弦就會磨損，成了有瑕疵的圓柱形，此時的琴弦所發出的音就會比較小、

音高也較模糊,因此職業樂手每隔幾週便會更換新弦。但當我還是學生時,總是等到幾乎沒辦法再調音的時候才去買一組新弦。因為買一組吉他弦的花費,可以用來買一大堆薯條、青豆和咖哩醬。通常你得整組弦一起買,因為只更換其中一兩條的話,這一兩條新弦就會聽來特別大聲響亮。若你妄想只買兩條新弦,然後故意用薯條上的油脂跟咖哩醬把它們搞得舊舊的話,絕對不是個好主意,雖然省錢的企圖心值得欽佩,但卻仍舊無法避免那兩根擁有對稱圓柱形的新弦大鳴大放。

從觀察琴弦被人撥動時的振動方式,能學到很多關於樂音的事。當你撥動一條吉他弦時,它會每秒前後振動數百次。當然,由於振動的速度太快,你是無法看清楚的,只能看到弦抖動的模糊形狀。琴弦本身這種振動的方式幾乎不會產生噪音,因為這些弦太細,激盪不起什麼氣流。但要是將一根琴弦裝在一個空心的大箱子上,例如吉他的琴身,就會將振動放大,發出的音也就聽來清楚響亮。琴弦的振動會傳到琴身的木板上,並以跟琴弦一樣的頻率前後振動。木板的振動能製造很強的氣壓波動,並從吉他傳出去,當此波動傳到你的耳膜時,也會以同樣的頻率彈進彈出。最終,你的大腦會分析耳膜的運動,然後心想:「隔壁那個白痴又在練吉他了」。

琴弦每秒前後振動的次數,稱為該音的**頻率**,用以表示琴弦

前後振動的次數有多頻繁。一八八○年代率先針對「頻率」從事嚴謹科學研究的人之一，是個名叫赫茲（Heinrich Hertz）的大鬍子德國人。從事聲學研究的科學家與音樂家們，後來發現需要一個簡短的方式來敘述：「這條弦每秒有一百九十六個前後振動週期的頻率」。剛開始他們將這句話縮短成：「這條弦每秒有一九六週期的頻率*」，但每個有鬍子的科學家都曉得這並非真正簡短有力的說法。最後在一九三○那年，終於有人提出用**赫茲**來稱呼每秒振動的週期，後來也就成了今日我們所說的「這條弦的頻率是196赫茲」了。通常我們會將赫茲簡寫成「Hz」，即「這條弦的頻率是196Hz」。我相信赫茲博士跟他的大鬍子都會非常高興擁有此殊榮。真希望自己也可以想點什麼東西，然後用我的姓氏「包威爾」（Powell）做為測量單位。

在第一章裡，我曾說過我們所使用的每個音的音高或頻率，是由一九三九年的一個委員會所決定的。雖然他們並未針對吉他來討論，但做成的決議卻適用所有樂器，由此可知，吉他上第二粗的弦——即A弦。它應每秒前後振動一百一十次。

因此，當古典吉他大師威廉斯（John Williams）在他那把調好

* 當我們說「每秒的週期數」指的是琴弦在一秒內振動多少個「完整」的週期。所謂一個完整的週期，舉例來說，就是琴弦從中間的位置開始、擺盪到右邊、回到中間、再擺盪到左邊，最後再回到中間的一整個過程。

音的吉他上為我們撥動了「A」弦時，那麼這根A弦基本上就有
110Hz的頻率。簡單的說法是，這根弦正每秒來回抖動一百一十
次，同時我們的耳膜也是。但其實這種說法並不完整。事實上，
這根弦同一時間是以許多不同的**頻率**來振動，而所謂每秒一百一
十次或110Hz，不過是其中**最低的頻率**罷了，其他頻率則是此基本
頻率的「倍數」，如220Hz（2×110）、330Hz（3×110）、440Hz
（4×110）、550Hz（5×110）等等。當琴弦被撥動時，我們即同
時聽到了所有頻率，但在我們的聽覺系統中所產生的，則是以每
秒一百一十次不斷重複的波動模式。

這樣一來，就出現了下面幾個有趣的問題：

1. 為什麼這根弦要以這麼多頻率，而不是只以一種頻率來振
 動呢？
2. 為什麼這根弦只以跟基本頻率相關的整數（如兩倍、三
 倍、四倍等）來振動呢？
3. 為什麼當其他所有頻率加入時，我們只聽到這個凌駕所有
 頻率的基本頻率呢？

且讓我們從「琴弦」的角度來看這件事。在被撥動之前，這
根弦原本處於一種快樂、穩定的環境。在被**繃緊的狀態**下，它以
「直線」佔據了兩點間最短的路徑。而撥弦這個動作，則是將它拉
開之後再放開，對這根弦來說，這是相當討厭的事，因此當我們

一鬆手，它便立刻想要回到直線的狀態。不幸的是，當它快要回到原位時，卻發現自己跑得太快停不下來，變成朝向**相反的方向過度伸展自己**，因此只好再改變方向企圖盡快回到原本的直線狀態，但卻仍然不斷地過度往後或往前伸展，直到精疲力盡為止。讓這根弦力竭的原因是，當它來回擺動時，必須不斷地將空氣推開，同時也將振動的能量傳到吉他或小提琴的木頭琴身上。

你或許認為這根弦只不過是從一邊奔到另一邊、從一條平滑的曲線盪到另一條，就像圖3-4左側所畫的罷了。但它做不到，因為它若要從一條曲線盪到另一條的話，一開始就必須是一條曲線。實際上，一根被撥動的弦起初會是一條**折線**，如圖3-4右側所示。一旦鬆開它，在還沒能來得及將自己重整成一條優美的曲線前，這根弦的每一部分便會飛快地跑開。

因此，我們的這根弦現在有點困惑，當它被鬆開時需要擺動，但卻無法以一條**單純的曲線**來擺動，因為它一開始便不是一條單純的曲線。這個問題的答案在於，這根弦**同時以好幾種方式**開始振動。聽起來雖有點怪，一根弦要怎麼同時做好幾件事呢？但其實，這並不是太困難的事。

請想像自己坐在公園裡那種老式的有鐵鏈和木板椅的鞦韆。在你慢慢地前後擺盪的同時，鐵鏈上的每一個環節也會跟著前後擺盪。最靠近木椅的鐵環擺動得最厲害；而最靠近上方鞦韆架的

▲ 圖3-4

若我們想讓琴弦只以「基本頻率」來
振動的話，就必須讓它從「正確的形
狀」開始，也就是如圖片左邊一般平
滑的曲線。事實上，當你撥動琴弦
時，它的形狀會是像兩根在你手中相
遇的直線，如圖片右邊所示。

鐵環則擺動幅度最小。但我們可以說，整條鐵鏈是隨著單一指令而動：「緩慢地前後擺盪」。接著，將鐵鏈向前提到跟耳朵一樣的高度後再放手，此時鐵鏈就會既迅速地前後擺盪，又以同樣的方向緩慢地擺動。鐵鏈所遵循的是兩個指令：一、來回緩慢擺動；二、來回快速擺盪。而且你可以一邊盪一邊開始扭動，以製造第三個指令。若想體會天旋地轉的感覺，你還可再加上其他動作。重點是，一條鐵鏈或繩子是可以同時執行好幾個指令的。

雖然我們那根聽話的吉他弦能同時遵循許多指令，但因為琴弦的兩端被綁在吉他上動彈不得，卻只能明智地接受能讓它兩端保持固定不動的指令。

請看3-5的圖示。你看到的照片是我最愛的一把古典吉他，旁邊則是當琴弦的兩端固定住時，從一邊振動到另一邊的幾種方式。

將琴弦的兩端自動固定，即可創造各種振動型態，如圖3-5的一到四和其他形式。振動型態必須將弦分成一整根、兩半或三等分，或**任何整數的等分**，但不會再更複雜。例如，你不能將它分為四又二分之一，因為這樣就會讓其中一端擺動起來。

所以，當琴弦來回振動時，並不只是一根長弦以基本頻率前後擺動而已，而是一段許多振動同時進行、複雜的搖擺舞蹈，就跟鐵鏈以快速小幅度和整條緩慢交疊擺動的方式相同。「整條」吉

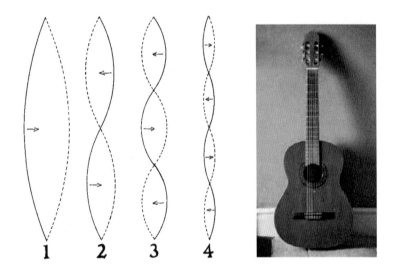

▲ 圖3-5

幾種琴弦振動方式的範例：

1.整根弦以110Hz的頻率振動；

2.琴弦以220Hz的頻率分成上下兩半振動；

3.琴弦以330Hz的頻率分成三等分振動；

4.琴弦以440Hz的頻率分成四等分振動。所有的振動方式
又或有其他更多方式同時進行，如同一套繁複的舞蹈，
以包括最低的110Hz頻率在內的一整個循環不斷重複。

他弦的律動是搭配某些「半條」、「三分之一條」以及「四分之一條」的振動（及其他型態）所形成。

短弦比長弦振動的頻率更高，若兩者是同一種弦且具有同樣的張力時。事實上，琴弦在振動時，其**長度**和**頻率**之間有著直接關聯。若把長度減一半，振動的頻率就會高一倍；或長度只有原本的六分之一時，頻率就會增加六倍。

若所有「較短的弦」都能以適合各等分長度的頻率振動的話，兩等分的振動頻率就會是110Hz的兩倍；而三等分的振動頻率則為110Hz的三倍，以此類推。雖然這些兩等分、三等分和四等分的弦都各司其職，如同一場正式舞蹈表演中的每位舞者，但它們最後都會回歸基本，在規律的音程中重新開始。這場舞蹈的整體模式會以相同的速率，包括最低的頻率（本例為110Hz）在內的速率，不斷地重複。而這正是我們將最低頻率稱為音的**基本頻率**的原因。它是我們所聽到的樂音的音高，也正是我們在討論樂音時，只參考最低頻率的原因。所有其他頻率的加入，是為了支援基本頻率（較像是和聲歌手的角色），並因此創造出更豐富的音色。

當你鬆開琴弦時，實際上的情形是所有振動型態，包括在撥弦位置附近的許多律動，都同時開始進行。例如，若你在琴弦的「中央」撥弦，就會製造出許多基本頻率以及「三倍」頻率，因為在琴弦中央的各種律動都牽涉這兩種振動型態，如圖3-6所示。不

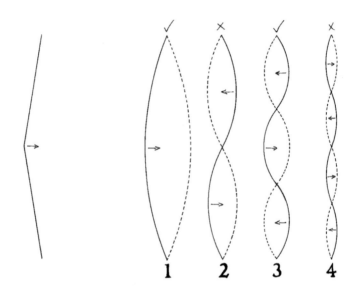

▲ 圖3-6

若你撥動琴弦的「中央」，所有琴弦中央會律動的振
動型態都會加入，因而發出樂音，但琴弦中央不動
的振動型態則不會加入。你可看到圖左的琴弦中央
被撥動了，因此當該弦開始振動時，唯有能讓琴弦
中央律動（撥動）的振動型態才會加入。

過，這樣並不會製造任何「兩倍」或「四倍」頻率，因為唯有琴弦的中央「不動」，才有辦法產生這兩種型態的振動。

舉另一個例子來說，若你從琴弦的「三分之一處」撥動時，就會產生許多基本的、「兩倍」和「四倍」頻率，但卻不會產生「三倍」頻率，因為當琴弦在那樣的位置被撥動時，「三倍」頻率便不會加入，就如圖3-7所示。

這下我們就一切都明白了。撥動琴弦代表我們想同時製造許多不同振動，而**在何處撥弦**則影響了各種振動的比例組合。這便說明了撥動吉他弦的中央或是尾端，會讓聲音聽起來不同。不論撥動的是琴弦上的哪個位置，基本頻率都是一樣的，但**不同組合的振動**卻會伴隨而來。就像我們企圖在不影響完成一個完整循環的律動下，改變舞蹈的型態一般。若要發出新的音，就必須選擇另一條弦，或利用琴頸上的音格*，將弦長縮短。如此就能產生不同的基本頻率，以及與該音相關的頻率組合。

當然，有一組樂器發出的聲音聽起來並不和諧，它們所製造的是噪音而非樂音。這些就是**未調音的打擊樂器**，例如鈸、鑼和大鼓等。它們都是最古老的樂器之一，並遠在有餐桌禮儀之前便

* 利用音格來縮短吉他弦長的說明請見第五章。

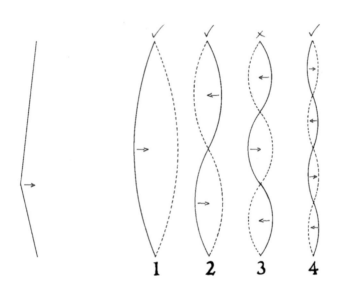

▲ 圖3-7

在此例中，我們撥動了琴弦的「三分之一處」。同樣
地，所有造成此位置律動（撥動）的振動型態都會
加入，但希望此位置的琴弦固定不動的振動型態則
不會加入。

存在了。在以往美好的舊時光中，人們會敲打隨手可得的東西來為部落舞蹈伴奏。由於現代人較文雅，拿敵人或者近親的頭骨來敲打是令人難以接受的事，即使是橄欖球員也不例外。由於搖滾、流行和爵士樂團都會利用鼓和鈸不間斷地為音樂「製造節奏」，因此這些樂器就必須擔任製造噪音而非樂音的角色。因為要是鼓手一直以一兩個樂音來打鼓，那麼這兩個音就會主導音調，且不時破壞樂曲的和聲。而一個**不斷重複的噪音**，如「砰」的鼓聲或「鏘」的鈸聲，則能提供節奏而不搶走音樂的風采。

鼓呈圓形，有如一個短圓柱體，因此要是不特意避免的話，就會製造出樂音來。例如交響樂團中的定音鼓，是特別經過調音以製造樂音的。大鼓則有兩個鼓面，各位於「圓柱體」的兩端，而防止它製造樂音的方法則是將兩邊鼓面調成不同的音。當鼓手打擊一邊的鼓面時，便壓縮了鼓內的空氣，因而讓兩邊鼓面都抖動起來。不過，因為這兩邊的鼓面的**振動型態並不一致**，所製造的噪音便沒有音高。這兩者「無法互相支援」亦是聲音快速消逝的原因，而這樣有助於製造清楚的節奏。

在本章中，我之所以選擇吉他上的「A」弦來舉例，是因為此弦的基本頻率為110Hz，而且用膝蓋想都知道220Hz是這個頻率的兩倍；而330Hz則是它的三倍。但因為本書討論的是所有我們會用到的音，所以不能一直舉這個例子。一般的原則是，任何一個

音,都是以基本頻率再加上其兩倍、三倍、四倍等頻率所製造出來的。所有這些頻率統稱為此音的「泛音」(harmonics)。基本頻率是第一個泛音,但我們通常簡稱它**基頻**,而兩倍頻率稱為第二泛音;三倍則為第三泛音,以此類推。

雖然我們目前只討論了吉他弦的發聲原理,但以上這些原則適用於所有的樂音。它們全都隸屬於一個由整數所組成的頻率家族,不同的頻率組合能讓樂音整體呈現出不同的個性,而毋須改變它的基本頻率。

用琴弦製造不同泛音組合的原則,要看你從哪個位置撥動它。這也適用於拉奏的弦,如小提琴和大提琴等等,而不僅只是撥奏的弦。當你在演奏一首調子重複的小品時(多數的小品均是如此),這項原則對控制樂器的聲音來說就很有用。一開始你可撥奏或拉奏琴弦的中央,就能奏出圓潤的音色。稍後再演奏此調時,若你撥奏或拉奏靠近尾端部位的弦,雖然也能奏出同樣的音,但音色卻會尖銳得多。這是引起聽眾興致並增加或減少樂曲張力的好方法。當歌手訴說他覺得自己的女友並不快樂時,吉他手能從感性、溫暖的音色開始彈奏。接著,當歌手唱出女友跟那個來自英國小鎮的足療師私奔時,吉他音色就可一轉,讓這一整段聽起來相當緊繃。

在本章開頭所見的「氣壓波動」看似有點複雜,但在上面幾

張圖中各類琴弦的振動型態其實很簡單。你可能會疑惑為何幾件簡單的事，湊在一起後能產生如此複雜的東西。事實上，任何一種琴弦的振動型態在單獨作用時，都會在空氣中製造出單純的氣壓波動，如同圖3-8左側。但在實際情形中卻從未如此，因為它們會以「組合」的方式讓我們聽見。舉例來說，一個真正的樂音是由許多基頻和第三泛音，再加上少許第二、第四及第九泛音所組成的。各式不同的泛音在互相混合之後，能形成極度多樣性的波動型態組合。第一位發現人們能將各種單純聲波結合成重複型態的，是個名叫傅立葉（Joseph Fourier）的法國人，他曾在埃及古物學、數學和沼澤地開發這三個緊密相關的學術領域而受到拿破崙的重用。他運用困難複雜的數學理論，設法自這些簡單的元素中，製造出各式各樣你所能想像到的重複形態。所幸，我們並不需要知道這些，只要懂得把任一音波型態輸入電腦，像是基頻加上一點第二泛音、還有少許第七泛音，再來個第九泛音製造一個小轉折，就能運算出所有組合，或是形成特定的整體波動形狀所需的任何元素。

現在，我們能夠回答之前的三個問題了：

1. 琴弦能「同時」以許多頻率振動，因為它一開始的形狀可讓各種不同的頻率加入，以完成整體的律動。

2. 所有頻率都跟「倍數」相關。由於琴弦的兩端被固定住了，

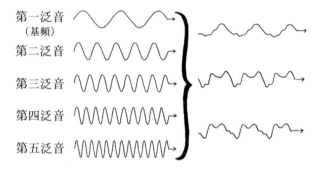

▲ 圖3-8

與一個音相關的各種波動能以各種比例組合在一起,以形成包含同樣基本頻率在內的整體波動形狀。這些比例須視使用的樂器或不同彈奏吉他的方式而定,使你能奏出同一個音,但音色卻不同(圓滑、死板等)。圖片右側是之前的長笛、單簧管和吉他經過組合後所產生的波動型態。

琴弦只能以全長幾等分的方式振動，半長的弦是以基本頻率的兩倍來振動；三等分則是三倍，以此類推。

3. 我們之所以只聽到凌駕其他頻率之上的基本頻率，是因為琴弦在這個頻率上，完成了一整個複雜律動的循環。

當你打破盤子或揉皺一個紙袋時，所聽到的噪音是由許多不相關且不重複的頻率所組成，但**所有的樂音都是由重複的型態所產生的**。我們的大腦能迅速辨認出一個聲音是由重複還是非重複的波動型態所形成的，而這也正是我們分辨「樂音」跟「噪音」的方式。

由經驗得知，用不同樂器演奏同一個音時，即使它們都有相同的頻率，聽起來還是會不一樣。例如，撥動吉他的A弦所製造的110Hz樂音，跟吹奏長號的A音所製造的110Hz樂音聽起來是不一樣的。這是因為長號發出的樂音，是由不同的泛音比例組合而成。這些不同的組合是各種樂器各具獨特音色的關鍵，而這將是下一章的主題。

還有，在控制不同樂器的聲音時，泛音亦會影響我們選擇那些產生較佳和聲與旋律的音。舉例來說，若一個基本頻率110Hz的音，同時跟兩倍於基本頻率的音（220Hz）一起演奏時，就會很好聽。這個110Hz的音是由頻率110、220、330、440、550、660Hz

等的泛音所組成的，而220Hz的音則由220、440、660Hz等泛音所組成。這些音一起演奏時之所以好聽，是因為它們的泛音頻率有諸多共通之處——較高音的泛音頻率，跟較低音的某些泛音頻率相同。較高音的基本頻率是較低音的兩倍，被稱為相差一個「八度」。而這個相差八度的音程，是所有音樂系統的基礎，這個部分將會在後面的篇章常常提及。相差八度的音之間關係匪淺，因為名字都相同。例如我們知道基本頻率為110Hz的音叫「A」音，但基本頻率兩倍（220Hz）的音，也叫「A」音，而再比它高兩倍頻率（440Hz）的音，也還是叫「A」音，以此類推。實際上，鋼琴琴鍵上一共有八個「A」音，我們是以編號來區別它們的，就像你在第一章的琴鍵圖裡所看到的那樣。我們稱基本頻率為110Hz的音叫做「A_2」，而再上一個基本頻率為220Hz的「A」音則稱做「A_3」。

樂音與噪音

4

木琴與薩克斯風：
同音不同聲

Xylophones and Saxophones:

Same Notes but Different Sounds

　　請想像一下，一間房裡滿是樂手的恐怖景象。當天色漸暗時，每個人都興奮無比，因為吃飯時間就快要到了。出於好玩，他們每個人輪流演奏一首簡單的調子，先是小提琴、接著是長笛、然後是薩克斯風。每個樂器都奏出跟前一個一模一樣的音，但是當然，聽起來卻都不一樣，任何一位聽眾都能隨時分辨正在演奏的是哪個樂器。

　　我們稱各種樂器所發出的獨特聲音為**音色**。若我們先請薩克斯風手吹奏兒歌〈三隻小盲鼠〉（Three Blind Mice），接著再請木琴手以同樣的音重複這首歌的調子，兩項樂器的音色會截然不同。所以我們怎麼能說，他們演奏的是「相同」的音呢？

　　若要回答這個問題，我們必須思考的是——對人類的聽覺來說，什麼才是重要的事？聽覺系統主要的作用是讓我們保持敏銳度，因此，當你的大腦和耳朵接收到一個聲音時，要做的第一件事便是「分析」這個聲音是否代表危險。在進行危險性分析時，大腦主要針對此一噪音的音色，探究這個聲音是由像兔子般的小動物還是老虎所發出。幸好，我們精密運作的智力不用花太多時間分析，便會發現自己不太可能被一架木琴給吃了。第二重要的是得找出聲音來自哪裡。此時大腦依舊迅速運轉：「那一聲『噹』是從木琴那一帶發出來的」。在了解整個狀況是跟音樂有關並非危

險時，大腦便將注意力放在這個音的**頻率**、**旋律**與**和聲**的安排上。就音樂來說，這些音的音色雖然也很重要，但卻不如頻率或被我們稱作的「音高」來得重要。

若兩個音具有相同的基本頻率，不論其音色是否一樣，都可將它們視為類似的兩個音。音色能為情境增添趣味，就跟為素描畫加上陰影的道理一樣。這種音樂上的明暗變化會對樂曲的感受形成巨大衝擊，這也就是為何那些在義大利餐廳裡沿著每一桌走動演奏的小提琴手，很難被木琴手取代的原因。

雖然本章主要探討的是個別樂器的音色，但請記得，在許多例子中，一首樂曲的音色是由所有參與其中的樂器所**共同營造**的。作曲家在譜寫一支長篇的交響樂章時，會花費大量時間在決定哪一種樂器、哪一組樂器演奏哪一段旋律或和聲上，以便呈現出最好的效果。這是一項把個別樂器的各種**響度**和**音色**加在一起，以製造出整體「聲部」或「音色」的不簡單的**平衡**功夫。

以一組四人搖滾樂團為例，由誰彈什麼音雖相當明確，但樂手仍能為其樂器選擇各種音色。主奏吉他手在樂曲演奏時會按下各種按鈕，以製造較為激昂或較不激昂的聲音，而鍵盤手也可以這麼做，或是乾脆換不同的樂器來演奏。我會在第五章最後介紹合成器的時候，詳細說明這個有關按鈕的東西，但現在我們還是

回到個別、非電子樂器的音色上。圖4-1是三個有著相同頻率不同音色的樂音，這些**音波型態**代表耳朵所感受到空氣壓力的變化。想像一下這些音波「沖刷」過耳膜的感覺，就像不同類型的海浪沖刷海灘一樣。

圖4-1最上方的波型，能讓耳膜以均勻、規則的方式前後振動，就如同氣壓上下波動一般，同時也會讓大腦接收到比較單純的聲音。此波型是由長笛所發出的，聽起來既柔和又均勻。

圖中位於中間與下方的音波，亦呈現重複的型態，但耳膜所感受到的壓力變化卻比較複雜不穩定，也因此會讓大腦感覺這個聲音較為豐富且不太柔和。因此都是同樣的音，這些音跟長笛所發出的音基本頻率相同，但這次卻一個是由雙簧管所發出，而另一個則是小提琴。

但為何長笛發出的聲音要比小提琴或雙簧管來得更柔和單純呢？要回答這個問題，我們得把樂器當作是製造樂音的機器，每個機器都是為了在空氣中製造壓力的**重複波動型態**而設計，而且是各以不同的方式來發聲。舉例來說，吹奏長笛是一種在空氣中引起**柱狀振動**的直接方式，在長笛結構裡沒有會移動的零件，只有單純的空氣振動。而拉奏小提琴則是一種較為複雜的方式，先以一束馬毛來拉鋸琴弦使之振動（此點之後再做說明），接著小提

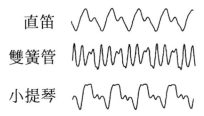

直笛

雙簧管

小提琴

▲ 圖4-1

此圖為具有相同頻率不同音色的三個音波型態
的記錄。請注意，每一個完成的循環中皆有超
過一個以上的「波峰」。資料來源：I. Johnston
所著「Measured Tones」，Taylor和Francis出版，
2002年。

琴的琴弦把較不穩定的振動傳到了琴身，也就是一個形狀特殊的木盒。雖然這個木盒的整體振動會以基本頻率來重複，但琴身的各個部位卻會以不同的方向振動。因此，有別於一人獨唱的型態，如長笛；小提琴更像是一個有「幾種不同歌聲」的合唱團，大家共同唱出同一個音，其中有些歌聲較沙啞、有些則較尖銳，當合在一起時，便形成了一種既複雜又豐富的聲音。當我們拉奏較高的音時，此「合唱團」各聲部的重要性便隨之改變，比如較尖銳的聲部就會變得較具影響力等等。因此，小提琴的音色變化是相當大的。若你以琴弓拉奏琴弦的**中央**時，就等於是鼓勵這個合唱團中較柔和的聲部多加發揮；另一方面，若你以琴弓拉奏琴弦靠近琴橋的**尾端**時，就會發出較尖銳、激昂的聲音。而對於合唱團員較少的樂器，如長笛來說，音色的種類就非常有限。即使如此，長笛在高音與低音間的音色也還是會有所差異。

　　因此，若一種樂器從頭到尾都沒有任何穩定明確的音波型態時，為何我們還能如此輕易辨認它所奏出的是什麼音呢？其實，我們是從下面兩項主要資訊，來判定樂器的類型的：

1. 樂器剛開始發出一個音時的聲音；

2. 樂器正在彈奏這個音時的聲音。且讓我們將這兩件事分開來看。

各種樂器「剛開始」彈奏一個音時的差異

聽來或許有點瞎，但我們其實是從樂器在每一個音「開始前」所製造的**非音樂性**噪音上，而非從這些樂音的本身得知大量關於哪種樂器正在演奏的資訊。許多實驗都證明了這一點，通常是從播放緩慢音樂的錄音中，去掉每個音的開頭來加以證實。若不這麼做的話，就會難以分辨正在演奏的是哪種樂器，即使每個音的大部分仍留在這段錄音中。

不同的樂器，會有各式各樣開始發出一個音的方式。在聲音聽起來悅耳之前，人耳就能輕易分辨一開始的非音樂性噪音是由**撥弦、拉弦**還是**敲擊**等方式所產生的，即便這些噪音只是曇花一現。這種聽覺能力顯然與生存息息相關。畢竟，要是你無法迅速辨認拉弓射箭時的那一聲「咻」，大概也活不久。對了，這些一開始的噪音即是俗稱的**暫態**（transients）噪音。

我們也可以從樂音個別的生命週期中，音量的起伏來辨認樂器。例如，鋼琴發出的音是瞬間開始接著就消逝；而長笛則起音較慢，且能維持同樣的音量幾秒鐘的時間。這種音量上的變化叫做**波封**（envelope）。

各種樂器「正在」彈奏一個音時的差異

想必你還記得第三章中提到的,「樂音」是由許多同時產生的頻率,也正是基本頻率以及其他各種泛音所組成的。在冒著被指控苛扣插畫預算的風險,我想再次提供上一章裡的最後一張圖,因為它說明了形成不同音色的基本原則。

在圖4-2中,我們看到某個音中所包含的前五個泛音,以不同方式組合在一起後會產生出不同的音色。在大多數真正的樂音中,其實含有更多頻率,因而這些聲波型態也就變得非常複雜。各種樂器之所以擁有不同音色,是因為在它們所發出的樂音中,包含了不同的泛音組合。

舉例來說,小提琴的中央C音,是由許多基本頻率的第二、第四和第八泛音所組合而成的。然而,在長笛上的同一個音,則大多是由基本頻率的第二和第三泛音所組合產生。而兩者皆有許多其他泛音加入,使音色更加豐富。

如我們之前所見,小提琴的不同泛音組合會形成比長笛複雜得多的氣壓波動型態。就物理學而言,長笛的波動會比較接近**單純聲波只產生基本頻率**的形狀,因此我們可以說長笛製造出的,是「較純粹」的音。奇怪的是,聽眾並不見得喜歡這種較純粹的

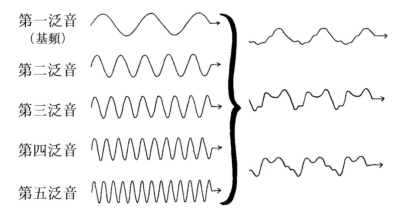

第一泛音
（基頻）

第二泛音

第三泛音

第四泛音

第五泛音

▲ 圖4-2

各種泛音能以不同的組合「加在一起」，視樂器種類與演奏方式
以產生不同音色。

音。我們欣賞小提琴和薩克斯風發出的複雜音色，就跟欣賞長笛、豎琴和木琴所發出較單純的音色是一樣的。這點也適用於歌手上。我們對英國著名的男童女高音Aled Jones當年演唱卡通《雪人》的主題曲〈空中漫步〉（Walking In The Air）的喜愛，就跟欣賞路易斯阿姆斯壯以充滿菸酒味的沙啞嗓音所唱的那首經典的「What a Wonderful World」是一樣的。說到這兒，現在的Aled早已不是兒童唱詩班的一員了，也許大家可以湊點錢送他一瓶威士忌跟一盒廉價香菸，這樣或許就可以將兩種風格合而為一了。

如我之前所說，各種樂器之所以產生不同頻率組合的原因，在於它們的「形狀」和「大小」各不相同，**還有發聲的方式也不同**。

讓我們仔細看看小提琴。不管拉的是什麼音，小提琴的聲音是由一個大小形狀特殊的木製琴箱的振動所產生的。這樣大小和形狀的琴身會對「某些頻率」特別敏感，而對其他頻率則否。樂器所發出的每一個音是由許多關聯度高的頻率所產生的，而且，不論演奏的是什麼音，其中某些頻率會受到琴身形狀和大小的「偏愛」。一如我們預期的，這些受到偏愛的頻率，會較其他頻率發出更大的聲音，並因此形成樂音。這組受到樂器偏好的頻率，有個專有名詞叫做**頻率組**（formant）。

為了解何謂「頻率組」，我們要用一把糟糕的大提琴來分別拉

奏兩個音。一把真正的大提琴的頻率組偏好很多不同的頻率，因此多數的音聽起來都很悅耳。但我們現在要發明一個只偏好少數頻率的恐怖樂器，並用它來拉奏A音和D音，而且雖然它某種程度上能以所有頻率來振動，但我們假設它只偏好接近440Hz的頻率。

當拉奏A音時，我們會聽到它的基本頻率110Hz，再加上它的兩倍（220Hz）、三倍（330Hz）和四倍（440Hz）等頻率。在一個對所有頻率有著一致、均等反應的樂器上，我們會聽到這些振動的均衡組合。但是，如我所說：真正的樂器並非是公平的，而是有所偏好的，且在這段討論中，我們所用的樂器完全不合理地只偏好440Hz左右的頻率。因此我們會聽到樂器發出過多的第四泛音（440Hz）。

在換成D音時，我們所聽到的頻率會是它的基本頻率（146.8Hz），加上該頻率的兩倍（293.6Hz）、三倍（440.4Hz）、四倍（587.2Hz）等頻率。但這個樂器並未改變，它還是偏好440Hz左右的頻率。因此當拉奏D音時，這把樂器會偏好第三泛音的頻率440.4Hz，且相較於沒有偏好的樂器，我們會聽到第三泛音的組合明顯地佔上風。

這些佔上風的泛音並不影響該音的基本頻率，只是「改變」了泛音的組合，以致影響我們所聽到的音色，所以這兩個音的音

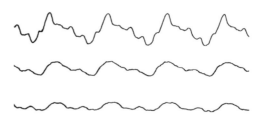

▲ 圖4-3

這三個波動型態呈現的是「一個音」在生命週期
中的變化。我們所看到的是由大鍵琴發出的一個
單音，從開始、中段到結束的各波動軌跡。資料
來源：C. Taylor所著《探索音樂》，Taylor與Francis
出版，1992年。

色才會不同。而由於這把糟糕大提琴只偏好某些頻率，以致讓這些頻率主導所有演奏的樂曲，因而使得這類樂器變得一無是處。幸好，真正的樂器有許多偏好的頻率，以確保所有的音都能清楚地發出來。但是，由於每種樂器仍有其偏好的泛音家族，因此就算大提琴跟小提琴拉奏的是同一個音，它們的聲音聽起來也還是不一樣。

值得注意的是，在許多例子中，一個音的波動型態會在其生命週期中產生變化，從圖4-3中可以很明顯地看出這一點。這是由大鍵琴所發出的一個單音，從開始、中段到結束的各波動軌跡。這些變化在每種類型的樂器上都不相同，並使得我們在演出樂器的音色上多了一項評估元素。

在我們了解音色的基本原理後，就可以開始比較各種樂器的發聲方式了。下一章要探討的，是一些廣受歡迎的樂器──從小提琴到合成器的特性。

5

Chapter

樂器獨奏時間到了

Instrumental Break

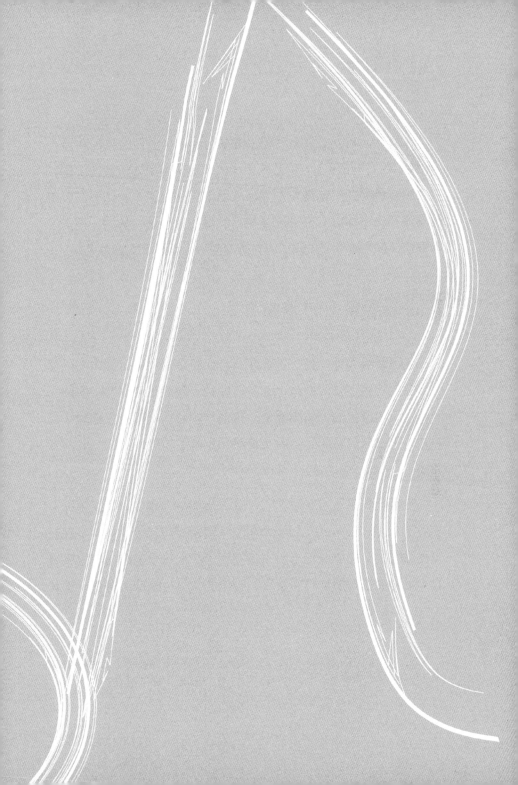

　　雖然我大可說長笛的「造型單純」，而小提琴的弦則會產生「比較不穩定的振動」，但若要更深入了解樂器是如何製造出屬於自己的音色的話，就需要拿幾種樂器來詳細說明。我們不需要每種樂器都一一探討，因為許多樂器的發聲原理是一樣的，例如，單簧管跟薩克斯風很類似；而大提琴基本上就是大支的小提琴。

不同樂器類型的發聲方式

　　在弦樂器部分，我挑了豎琴、吉他和小提琴這三種來加以解說，因為它們在弦的振動上都各有特色。豎琴是最容易說明的，因為它只用撥弦的方式來演奏；吉他則同時採用**撥弦和縮短弦長**的方式來控制彈奏的音；而小提琴則示範了**拉琴**而非撥弦的演奏方式。

　　接著我們要介紹憑藉管風作用*來發聲的三種樂器：管風琴、小哨笛（penny whistle）以及單簧管。管風琴可示範「個別」長管的發聲方式；而小哨笛可用來說明穿了洞的管子是如何發出聲音的；至於單簧管則是利用**簧片與管中的空氣**，來產生豐富且複雜

* 　傳統上，管風琴應被視為鍵盤樂器，若你硬要把它歸類為管樂器的話，思想糾察隊會把你上銬帶走。因此我以「管風作用」來說明這三種樂器。希望能逃過一劫。

音色的最佳範例。

在介紹完三種借助**氣流**來發聲的樂器後，我們要解說兩種可調音的打擊樂器：鐘琴和鋼琴，最後再以合成器來為本章畫下句點。上述每種樂器都能提供我們音色方面的大量知識，但在以下的說明中，則包含了更多關於「發聲」的基本原理。

三種弦樂器

豎琴

豎琴基本上就是一組被緊繃在硬木柱和空心木箱間的弦。豎琴手可能會對這麼粗糙的描述感到有點受傷，但因為從來沒有人被豎琴手打死過，所以我就不怕這麼說了。就像我在第三章所形容的，當我們撥弦時，是將琴弦向某個方向拉動後隨即放手，該弦雖想回到原本的直線狀態，但它卻不斷過度抖動直到精疲力竭、變回直線為止。被拉動的琴弦本身不會發出什麼聲音，但若是把它栓在一個空心的木箱上，如吉他、小提琴或豎琴等的琴身，那麼就會更容易將振動傳到空氣中，使琴音聽起來更響亮。而豎琴的琴音一開始很嘹亮，接著便隨琴弦振動的減弱而逐漸消失，這種特殊「撥弦」方式所發出的聲音，就跟吉他是一樣的。

我們挑動琴弦的方式其實再簡單不過了，而**音響板**（soundboard）不過就是構成琴身表面的一片形狀簡單的平滑木板罷了，這也正是豎琴的音色之所以顯得單純而甜美的原因。這種甜美的特性，讓豎琴能在管弦樂團中脫穎而出，肩負某種「任務」。其中一個著名的範例，即是馬勒第五號交響曲中的稍慢板（adagietto）。這一段出現在幾部電影中的樂曲，是由大約十分鐘的悲情曲調和緩慢的豎琴伴奏所組成。表面上看起來豎琴並沒有太多表現，但實際上卻為這段樂曲增添了不少魔力。特別是它一開始很嘹亮接著便淡出的音色特性，能為各類弦樂器奏出的長音，加上節奏並增添往前推進的感受。

撥弦所產生的振動基本頻率，也就是我們聽到的音，是由下列三者所決定的：

1. 這根弦繃得有多緊。繃得很緊的弦會比鬆的弦更急於想要回到直線狀態，因此來回振動得會更快速，這就會形成較高頻率、亦即較高的音。

2. 琴弦的材質。粗重的材質如鋼弦，比起較輕的材質如尼龍弦來說，來回移動得較緩慢，因此較粗重的弦會產生較低的音。

3. 這根弦有多長。較長的弦會產生較低的音，因為振動需傳

遍琴弦的上下，而較長的弦也就需時較久。

豎琴或是任何一種弦樂器的弦都必須繃得很緊，才能發出清楚的音。一根細而鬆的弦會發出和粗而緊的弦相同頻率的音，但繃得較緊的弦發出的音則較清楚響亮。因此，我們在設計豎琴時，是以不同「長度」以及「材質」或輕或重的弦來製造，好讓一組繃緊的弦能發出各式各樣的音。發出較低音的弦是由**鋼絲**製成的；發出較高音的弦是以**尼龍**製成的。而或長或短的弦則是依照豎琴那近似三角形的「造型」所編排的。

唯有撥弦的位置能使豎琴的音色產生變化。若你撥動琴弦的中央一帶，發出的就會是弦樂器所能產生的最單純、柔和的音色。若想聽到較尖銳的琴音，就必須撥動琴弦靠近兩端的部位。不論你撥動的是琴弦上的哪個位置，都會產生基本頻率加上各種泛音的效果，也就跟我們在第三章所討論的吉他弦一樣。

吉他

吉他也是一種藉由撥動連在中空箱子上的琴弦來發聲的樂器。每根吉他弦都緊緊地繃在琴頸尾端的**弦枕**和琴身上的**琴橋**之間，當你撥動吉他弦時，會發出類似豎琴的聲音。不過，大多數的吉他只有六根弦，而想當然我們需要的絕不止六個音，否則吉

他手就性感不起來了。

　　事實上，任何一把吉他都能發出四十多個音，這些音是以手指壓住琴頸上的弦，進而「縮短」琴弦的方式產生的。在琴頸上嵌入了一種叫做**音格**的小金屬線，當你用手指壓住琴頸上的弦時，就會將距離最近的音格與琴橋之間的那段琴弦繃緊。而由於琴弦被繃在這些堅硬的東西上，因此在撥動它時，就能發出清楚的、接近豎琴般的音。若是你將弦壓在沒有音格的琴頸上時，柔軟的指尖就很快地會將振動吸收掉，而發出的音也就較像是「登」而非「叮」了。

　　如圖5-2所示，由於吉他本身的構造設計，讓人可同時壓緊吉他的六根弦並一起撥動，這種能演奏和弦，即幾個關聯度高的音同時演奏的特性，是吉他很常用來為歌聲伴奏的原因之一。專業好手能同時演奏和弦跟曲調，而古典或爵士吉他手則常常要能同時演奏兩到三個調子。

　　不消說，因為豎琴和吉他都是**撥弦樂器**，在音色上有許多共同點。若你熟悉其中一樣樂器時，通常就不難發現兩者聲音的差異，因為彼此都能做對方辦不到事，例如唯有豎琴能發出**尖嘯般的音階**，而只有吉他能產生**快速、擦動的和弦**。

　　當你在廣播上聽到某種樂器演奏時，通常能從**琴音結束的方**

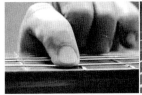
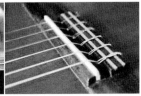

▲ 圖5-1

利用「音格」縮短吉他弦的做法：一邊是音格、另一邊是
琴橋，琴弦在兩者之間被壓緊。

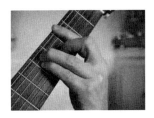

▲ 圖5-2

我們可同時縮短數根吉他
弦以產生由「關係音」所
組成的和弦。此處全部六
根弦都被縮短以製造一組
形成大調和弦的音組。

式得知許多音色的訊息。一般來說,相較於豎琴,吉他的音結束得較突然,因為吉他手多半必須在同一根弦上彈奏下一個音。而豎琴手則是一根弦只能彈奏一個音,且在技術上,他們必須在前一個音還沒結束時就彈下一個音,如此就會製造出交疊的琴音逐漸淡出的效果。

這兩種樂器間的另一項差異,是吉他手能在音格上以「扭動手指」的方式,來回地壓揉一根弦。這種方式能稍稍改變琴弦的張力,並使該音的音高每秒升高或降低數次。此一效果叫做抖音,能讓琴音,尤其是長音,增加震顫、浪漫的層次。有好幾種樂器都可製造這種效果,尤其是小提琴、中提琴和大提琴,甚至歌手有時也會使用這種效果,偶爾還會過度使用的狀況。如果你聆聽這首爵士樂曲「Cry Me a River」的不同版本,就能聽到不同程度的抖音。搖滾與藍調吉他手也很愛用抖音,尤其喜愛用在獨奏時的長音上。要是想聽用古典吉他所彈奏出來的抖音,我個人推薦這首由Heitor Villa-Lobos作曲、John Williams或是Julian Bream所演奏的〈第4號前奏曲〉(Prelude No. 4)。

小提琴

同樣地,小提琴也是一種琴弦連在一個中空箱子上的樂器,這種樂器只有四根弦,且跟吉他一樣,都是利用手指壓住琴頸上

的弦以縮短弦長以製造不同的音。不過，如我之前所說，由於小提琴上沒有音格，因此當你撥動一根被手指壓住的琴弦時，聽到的就會是「登」的聲音而非清晰的音，這種「登」的噪音叫做撥奏，有時作曲者會利用小提琴或其他弦樂器來產生這種兼具音調與擊奏的效果，史特勞斯（Johann Strauss）著名的〈撥弦波卡舞曲〉（Pizzicato Polka）即是經典的例子。幸好在還要考量其他樂器的情況下，小提琴手幾乎很少被要求用撥奏來演出，通常會以較為複雜的方式，來讓琴弦發出清楚的、歌唱般的樂音，而非撥奏出來的音。

為了讓小提琴或中提琴、大提琴、低音提琴發出較長、如歌般的樂音，你還需要一支琴弓。琴弓是將馬尾上的一把毛，繃緊在一根形狀特殊的棍子上所製成的。這些被繃緊的馬毛會用一種叫做「松香」的東西來回擦拭，以呈現些微黏性但卻是乾燥的狀態。松香即是經過乾燥加工的樹脂，也就是你在松樹上會看到的黏黏的東西。松香製造商從松樹上採集樹脂，將它製成乾燥的小塊松香後，再販售給小提琴或其他弦樂器的樂手。

在說明如何使用琴弓前，我想請你做一件事：把書放下來，走到最近的窗子、電腦或電視螢幕前，接著舔一下你的手指尖，放到玻璃上來回摩擦（在塑膠製的筆電螢幕上可能不管用）。只要幾秒鐘，就會發出一種滑動的噪音。這種噪音是由你的指尖在玻

▲ 圖5-3

小提琴弓上那束馬毛的特寫,提琴手就是
用它來拉奏琴弦以產生振動。如圖所見,
這些馬毛通常都被漂白過了。

▲ 圖5-4

將琴弓劃過小提琴的弦使之振動。

璃表面上所做的**滯滑運動**（stick–slip motion）所產生的，而滯滑運動一如其名，先黏滯在一處後，接著迅速滑向另一處，然後再重複黏滯、滑走的動作。

你的手指施加在玻璃上的壓力，雖可讓手指滯留在同一個位置，但手臂向前推動的力道會使手指移開，而你的唾液則有助於潤滑動作。因此，你的手指始於靜滯的狀態，接著前推的力道逐漸累積，等前推的力道夠強時，指尖就會快速地往前滑動約一公釐，這一小段移動會釋放前推的能量，使得指尖又再度停滯，但接下來前推的力道又會逐漸累積，整個循環又再次重複，每秒可重複上百次。你的手指尖在玻璃上以黏著、滑動交替的方式移動，因而製造出你所聽到的那種噪音。

當琴弓上具有黏性的馬毛劃過小提琴的琴弦時，請見圖5-4所示，即產生這種滯滑運動，並不斷刺激琴弦，效果就如同每秒被微微撥動上百次一般。這時，琴弦被琴弓推向一邊，等到推得夠遠時，就會滑回原本直線的狀態，接著過度回彈，就跟琴弦被撥動時的狀態一樣，然後具黏性的琴弓會再次抓住這根弦並將它拉回滑動的起始點。

滯滑運動的頻率，是由主導琴弦前後振動次數的一些元素：**琴弦的張力、材質**和**長度**所決定的。弦長可因手指壓住琴頸的位置不同而改變，像我之前所說的，撥動被壓在沒有音格的弦時，

會發出短促的「登」聲,但拉琴弓的動作則能在琴弦前後振動時,再度重複撥動它。這樣就能製造我們所熟知的小提琴那悠長如歌般的琴音。若想想小提琴弦不穩定的振動方式,以及它那複雜的琴身形狀的話,那麼,小提琴會擁有複雜且獨特的音色,也就不令人意外了。

在吉他和小提琴之間,還有一項值得一提的差異,就是吉他手只需將**指尖**放在調好音的吉他兩個音格間,就能彈出和其他樂器一致的音,因為**弦長是由相關音格的位置所決定的**。相反地,小提琴手若將手指隨便放在琴頸上的不正確位置,就會拉出跟其他人都不同調的音。這部份我會在第十一章裡的「選擇樂器」段落進一步探討這些差異。正因如此,要想成為一位稱職的小提琴手,就要比吉他手花費更長的時間。這也正是為何唯有小提琴好手才能同時拉奏一個以上的音;而只要是還算稱職的吉他手,都會發現同時彈奏六個音不是什麼難事(這裡所謂稱職的標準是,能在婚禮上演奏五分鐘而不會被丟雞蛋)。成為一名小提琴好手或吉他好手,所花費的時間跟努力是一樣的,因為兩者的需求不同。在這個例子中,「好手」指的是人們願意付錢聽你演奏。

要達到專業的程度,通常需要花上十年左右的時間接受音樂訓練,並持續到你不再演奏的那一天為止。事實上,在許多有關技能要求的調查中,普遍認為幾乎所有活動,從園藝到空手道,

都需花費大約一萬小時的功夫，才能達到「專家等級」。這也適用於音樂技巧，也就是必須連續十年每天練習超過兩個半小時。當然，我們這裡談的是專家等級的技巧，若你每週練習個一小時，其實就能具備還不錯的音樂素養了。

專業訓練通常會將你駕馭樂器的潛能激發到極致，但由於樂器製造的方式各不相同，因而對樂手的要求也不一樣。我能在十五分鐘內教會你用鋼琴彈出〈小星星〉的調子，但若你已學到良好的程度，就不免期待你能一次彈奏六個音來為曲子伴奏與加上和弦，因為在鋼琴上一次彈奏一個音簡直易如反掌。而其他樂器諸如法國號或低音管，就比較難穩定地吹奏出一首簡單的曲調。因此，對這些演奏初學者難以上手的樂器的樂手們，我們應當心懷感謝，他們當初可都是歷經過一番辛苦的學習過程的。而我自己做不到，因為我發現古典吉他的初學階段可是相當痛苦的……想到這裡，自己早期的吉他撥奏技巧也讓我的家人感到相當痛苦。

由管風作用產生的音樂

教堂管風琴

若要描述教堂管風琴整體是如何運作的，恐怕會耗費太多篇

幅，因為這項樂器的確堪稱是令人驚嘆的工藝傑作。這裡我只介紹最陽春型的**管風琴音管**是如何發出樂音的。此種陽春型教堂管風琴的音管，一端是**哨笛**、而另一端則是**封閉的**。此處的哨笛為一個中空的容器，能讓氣流吹過**尖唇孔**或**簧片**。

在音管中，哨笛部分是用來產生噪音的，而產生樂音的頻率則取決於**音管的長度**。且讓我們看看它是怎麼運作的。

首先，我們會需要一道**噴射氣流**。早期，教堂會以合理的工資雇用飢餓的小朋友，來操作機械式的送風裝置，為管風琴製造所需的風力；今日則通常是採用電動空氣壓縮機來送風。當你按下管風琴的琴鍵時，就會開啟音管下方的一個活門，讓空氣進入音管底部的風箱。接著空氣有如一道高速的噴射氣流，從氣室流竄入狹窄的開口，然後這股噴射氣流，直接流進圖5-6裡標示的尖唇孔，並在柱狀的管中形成空氣振動。若想要了解發聲的方式，就必須知道這股噴射氣流在「經過」尖唇孔時發生了什麼事。

當這道噴射氣流衝擊到尖唇孔時，並不會就此平靜地分成兩股氣流。事實上，這時孔的四周呈現一片混亂，而氣流則輪流在孔的兩端來回流竄。

若這個「輪流」聽起來讓人難以想像，那不妨這麼形容好了：假設車流聚集在一條單行道的中央，正向著一座安全島駛去，所

尖唇孔

進氣孔

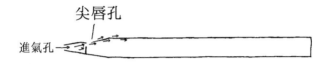

▲ 圖5-5

此為一根管風琴的音管，一端
封閉型，有氣流吹過哨笛的尖
唇孔。

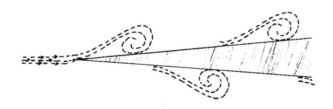

▲ 圖5-6

當這道噴射氣流一碰到尖唇孔
時，幾乎是「輪流」在孔的兩
端來回流竄。

有的駕駛都在趕時間,因此當他們在接近安全島時,都會挑看起來比較空的那條路線走。阿飛看到左手邊車子較少,便打算走那條路;開在後方的阿珍看到阿飛已經往左邊開了,而右邊的路車子反而變少了,因此阿珍選擇走右邊。這樣就讓左右兩邊的路輪流成為「最好走的路」,而駕駛也因此輪流選擇左右兩邊的路線走。噴射氣流的處境也是如此,當它碰到一個狹窄的出口時,氣流便一一輪流往兩邊流竄,而其流向的決定因素是尖唇孔任一邊的壓力。空氣跟其他的氣體一樣,永遠會向壓力較低的地方流動,就跟水往低處流的道理一樣。當氣流接近孔口時,就會注意到一邊的壓力高於另一邊,繼而往壓力較低的一邊流去。但這樣一來,便增加了那一邊的壓力,因而讓下一股氣流選擇從孔的另一邊流竄。

▲ 圖5-7

單行道上的車子「輪流」開往安全島的兩邊。

以氣流的作用來發聲的樂器，是藉由一種叫做**共鳴**的現象，在幾千分之一秒內，根據音管的長度而產生「輪流」的頻率。不論製造哪一種樂音，共鳴現象都是不可或缺的，因而需要多做說明。

管樂器中的共鳴現象

共鳴是在正確的頻率上，以很小的力道不斷重複，而產生巨大效果的過程。

舉例來說，若你幫小朋友推鞦韆，只要在正確的時機出手，就能用很少的力氣將鞦韆推得很高——你必須抓住鞦韆在開始離你而去的那一剎那才行。鞦韆跟鐘擺很類似，唯一能改變它來回擺盪速度的東西，是那條連接鞦韆椅和鞦韆架的鐵鏈或繩子，而跟你推得有多用力、鞦韆飛得多高、或小孩多重都無關，因為鞦韆來回一趟所需的時間是一樣的，唯一重要的是你**推鞦韆的頻率，須和鞦韆本身擺盪的節奏一致**，如此便能以最小的力氣獲得很大的效果。若你用不同的頻率來推就會出錯，例如，假設鞦韆要花三秒鐘來回一次，你就必須每隔三秒推一次。若你一時腦殘，決定每三秒半推一次的話，那麼在你要推的時候，鞦韆根本還沒靠近，而再過一會，你就會在鞦韆才接近時就出手推，接下來的整個下午恐怕就得帶你家的小可愛掛牙醫急診了。

a. b. c.

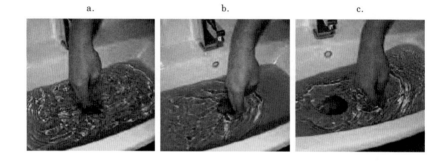

▲ 圖5-8

我在這些圖中的水加入了黑醋栗糖漿以利辨識。當用手掌攪動洗手檯
中的水時：a.過於頻繁，使水面變成迷你風暴；b.太慢，只能產生漣
漪；c.若來回攪動的速度與較大的水波一致時，一不小心就會製造潑
出洗手檯的大浪。這就是共鳴效果，跟推鞦韆一樣。

　　若你不想讓自己在遊樂場做蠢事的話，不妨試試看這個關於共鳴的做法。首先，你須將一個相當大的容器注入半滿的水，浴缸和洗手檯都行，然後將手掌像一支槳的形狀平擺於水中，並快速地在水裡前後攪動，如圖5-8所示。此時你在水面製造的效果就會像一場小小的風暴，許多小而不規則的波浪，這是因為你的手來回抖動得太快，以致無法產生共鳴的關係。現在再試著非常慢地前後擺動你的手，這次你所製造的，就只是許多小漣漪，但因為你擺動得不夠頻繁，因此依舊無法產生共鳴。最後，請把毛巾鋪在地板上，準備製造一場共鳴吧！你的手只要照之前相同的次數來擺動即可，但當你以正確的頻率擺動時，就會製造前後劇烈震盪的水波。要產生這樣的效果，就只要試著將水以不同的頻率從左邊撥向右邊，直到出現一整片較大的波浪來回擺盪後，再順著這個波浪的節奏即可。

　　跟推鞦韆的道理一樣，你無法影響水波的自然律動，但若想以最小的力氣得到最大的效果，就必須跟那個**律動同步**。我在自己的浴缸裡做過這個實驗，發現這整趟來回循環需時約三秒鐘，而用洗手檯則需時一秒鐘。這是因為我的洗手檯長度只有浴缸的三分之一，因此水波也只需三分之一的時間即可從一端盪到另一端。這對共鳴頻率來說是很重要的一點。不論我們談的是浴缸中還是洗手檯中的水，它們便如同管風琴的音管，共鳴的頻率會**隨**

容器變短而增加，兩者之間存在著一個絕對關係。假如A容器是B容器的五分之一長時，A容器產生的頻率就會是B容器的五倍。

共鳴現象正是某些歌手能用聲音來震碎酒杯的原因。當你輕敲紅酒杯時，杯體會在一秒內以重複的模式，自你的手指處向內和向外彎曲數百次，並製造出某種音高的音。此時的玻璃杯一邊在震動的同時，也在空氣中製造壓力。若你反過來以足夠大的音量，對著玻璃杯唱同樣的音也一樣管用。不同於讓玻璃杯彎曲來發出聲音，相反地，發出的聲音亦能使玻璃杯彎曲。玻璃杯並非特別有彈性，因此若你唱得太大聲以致讓它彎曲的幅度過大時，玻璃就會碎裂。你唱的音必須跟敲它所發出的音剛好一樣才行，否則就不會產生共鳴。你唱的音所發出的壓力波，唯有在對的時機以對的頻率才能「推動鞦韆」。輕敲玻璃杯並不會造成玻璃破裂，它只是能讓你找出共鳴頻率罷了。專業歌手最擅長震碎玻璃杯，因為他們受過辨識及正確複製音高的訓練，也被訓練得能以宏亮的歌聲來演唱——這也表示他們所發出聲音的壓力變化相當大。若你想要嘗試這種震碎玻璃的技巧，你應該拿一只大的、又舊又薄的玻璃杯來試。玻璃得要大一點，對我們這種未經訓練的人來說，才能以較低的音來達到目的；它也必須要薄一點，才不會太堅固，而且最好還是舊杯子，如此一來杯子上便會有很多刮痕，因此也就比較容易震破。

　　但或許我們應該放過你祖父珍貴的酒杯收藏品，回到管風琴的正題上來。

　　在音管的尖唇孔上所輪流產生的每道氣流，皆以**壓力波**的型態沿著音管流動，在衝擊音管封閉的一端後，再彈回尖唇孔一帶，如此往返數次後，其中一道回流的壓力波就會碰上新產生的壓力波，兩股力量相結合後便一起在音管裡彈上彈下。這股結合後較大的氣流就會形成共鳴效果，控制了尖唇孔上的輪流頻率，而這個頻率是由壓力波在尖唇孔與封閉端之間完成一趟來回的速度所決定的。因此，音管愈長時頻率就愈低。此共鳴效果不到一秒即開始作用，同時也是音管發出樂音的原因。當然，由此共鳴效果所產生的音，就會跟管中上下回彈的壓力波有著相同的頻率。

　　簡易型的管風琴有兩種音管，其中一種就是我們剛才說的，一端是封閉的，而另一端則有開口。你可能會質疑，為何氣流能夠從有開口的一端回彈，因為當我第一次聽到時也是這麼想的。其實，這個過程跟「直接從封閉端回彈」的情形有點不同，不過結果則很類似。而且，我再次強調，共鳴效果是**逐漸累積**以發出聲音的。如我之前所說，音管若有一端封閉時，高壓力波便會衝向管中的封閉端並回彈。若音管有一端開放時，高壓力波便會衝出管外，同時將「低壓力波」留在音管的尾端。這樣便造成低壓力波回流到音管的哨笛端，而所有這些衝進衝出的氣流便會形成

共鳴效果，這與在封閉的音管內回彈的情況類似，並從而製造出樂音。

傳統的教堂管風琴乃是由許多根個別的哨笛所組成，其發聲的頻率是由下列兩件事來決定的：**音管的長度**，以及**管端是否封閉**。封閉型的音管所製造的音，比有一端開放的、長度相同的音管低八度。哨笛所產生的音色會受到音管的剖面形狀，有可能是圓形、方形或甚至是三角形所影響，但最重要的因素之一，則是**音管的寬度**。較細的音管能發出較高的頻率，其中低頻泛音所佔的比例較少，而高頻泛音則多出很多。一個像這樣包含許多高頻泛音的樂音具有非常明亮、甚至是尖銳的聲音；而由一根較胖的音管所製造出來的音，則是以基頻及其相近的同類頻率為主所組成，發出的會是較為圓潤的聲音。

管風琴製造商專門打造具有各種音色的產品，因此會為這些產品配備不同的哨笛組合。其中可能包括一組瘦音管、一組胖音管以及幾組不胖也不瘦的音管。每當拉出或推進各種名叫**音栓**的按鈕時，管風琴手便能選擇其中一組音管演奏。不止如此，管風琴製造商還會加進幾組音色完全不同的音管，例如圓錐形的或是有簧片的，好讓它們聽起來跟單簧管很像，這樣就能提供更多不同音色的選擇。最棒的是，不同的音管組合能同時演奏，以產生數百種可能的效果。例如，你可能會同時使用如單簧管般的細音

管組，以及一端開口的粗音管組，之後再全部換成圓錐形的音管組。到了樂曲的最終章，你可能會想讓所有的音管組都加入，這時就需要將「所有的音栓都拉出來」（pull out all the stops）──這也正是英文成語「全力以赴」的典故來源。

對了，看到大教堂管風琴上那一根根閃亮的管子嗎？恐怕都只是裝飾品而已，真正的音管都被藏在後面了。

小哨笛

不幸的是，小哨笛的原名為「一便士哨笛」已不復存在了，英國財政法已取消其收費制度多年，若你想賣弄一下這方面的學問的話，現在該叫它「五百便士」哨笛了。儘管受到通膨的影響，但小哨笛仍是最便宜、初學者最容易上手的樂器，且由專家來吹奏的話還是很好聽。我曾試著將這首〈寂寞的擺渡人〉（The Lonesome Boatman）記下來，等到那個懲罰我製造噪音的「反社會行為令」解除後，我就打算再回去試試看。

小哨笛跟管風琴很類似，也是由一根一端裝有哨笛的音管所製成的。不過小哨笛上鑽有幾個洞，讓人可以用手指封住這些洞，來改變共鳴管的長度。當所有的洞都封住時，整根管子就形同共鳴管，因而也就能吹奏出最低頻率的音了。若你將一根手指

a. 打開全部的洞　　　　b. 封住全部的洞　　　　c. 打開一個洞

▲ 圖5-9　用小哨笛來吹奏不同的音。

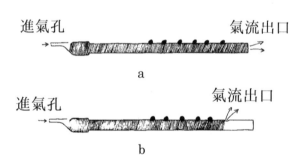

▲ 圖5-10

小哨笛內部的運作，圖中陰影部分顯示哨笛中用來共鳴以發聲的氣流比例。a. 所有的洞都封住時，氣流便會貫穿整支音管產生共鳴，並發出最低的音（長音管＝低音）；b. 若將手指自某些洞上移開，則氣流最遠只會在第一個開啟的洞間共鳴，使得壓力波可自該洞流出去，而「較短」的音管就會製造「較高」的音。

移開，管中的氣流只會在它到達第一個洞時產生共鳴，亦即這根音管變得比較短，所產生的頻率也就跟著增加。這種將手指移開洞口以縮短音管共鳴長度的效果，可參見圖5-10所示。壓力波只能在第一個氣流出口，也就是最近打開的洞間上下回彈。

小哨笛只能用來吹奏**大調音階**的音，由於大調音階只有七個不同的音，因此我們只需要六個孔。當所有的孔都打開時，即可發出一個音；當剩下的六個孔逐一被手指封住時，就能發出其他六個音。小哨笛及其他管樂器的一個有趣之處在於：**它們不是每個孔洞大小都一樣**。我們雖然可以將小哨笛的每個孔都鑽得一樣大，但這樣卻會比較難吹奏，因為某些孔洞手指會不太容易封得住，要避免這個問題，只要孔鑽得小一點，就能讓孔既靠近吹嘴，又能發出相同的音。

我之前說過，壓力波只會在第一個未被封住的孔洞間上下回彈，但這只適用在「夠大」的孔上。當孔洞較小時，壓力波就很可能會上當，以為音管比吹嘴和孔洞之間的長度還要長，如圖5-11所示。當壓力波無法完全從較小的孔流出時，下一個孔就會受到牽連，使得共鳴效果在兩個孔之間產生。

管樂器製造商就是運用此一原理來選擇最佳的鑽孔位置以利吹奏；同時，較有經驗的小哨笛手也會利用把孔遮一半的技巧，也就是製造出把洞變小的效果來吹出更多音，像是介於大調音階

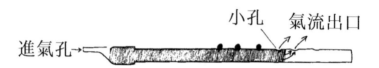

小孔　氣流出口

進氣孔→

▲ 圖5-11

　　若小哨笛上的孔較小時，壓力波便無法輕易流出。以這
個例子來說，共鳴效應（陰影部分）在經過第一個打開
的孔後，還繼續前進了幾公釐，因為兩個孔共同分擔讓
壓力波流出的任務，由此而產生的音也會比原先第一個
孔所產生的音要來得低。

▲ 圖5-12

　　像這支直笛上的雙孔，能讓直笛手在同一
個指位上吹奏出兩個音，因為你能利用其
中一個小孔（將另一個孔封住）或一個大
孔（將兩個孔都封住）來發出聲音。

上的兩個音之間的音。真正專業的樂手,就像那些在YouTube上吹奏〈寂寞的擺渡人〉的高手般,能利用這個小孔及大孔的轉換技巧,自一個音**滑向**另一個音。他們緩緩地將手指移開洞口,好讓孔洞愈變愈大,因而管中氣柱的長度也跟著從一個洞移到下一個洞,產生出上下滑動的共鳴效果。當然,我只理解它的理論,只是當我想要嘗試時,就不幸地跟隔壁鄰居家的狗起了一點小糾紛。

這個小孔及大孔效果也能運用在直笛上,讓直笛手能在同一個指位上吹奏出兩個音。如圖5-12所示,直笛通常會有「並排」的兩個孔,若其中一個孔被封住時,就能發出**小孔的音**;若兩個孔都被封住的話,就會發出**大孔的音**,也就是高半個音。我們還能在封閉一些音管上的孔洞的同時,打開其中幾個孔來製造更複雜的壓力波共鳴。這樣我們就能以有限的音孔,來吹奏出最多的音。

最後,要是我們吹得更用力的話,就能發出高一個或兩個八度的共鳴頻率。

結合所有這些**發聲技巧**,就能讓只有六個孔的小哨笛發出驚人數量的音。但要是小哨笛落入不適合的人手中時,就會非常非常煩人。這裡的「不適合」指的當然是除我以外的其他人囉。

至於在音色方面,如同我之前在討論管風琴時所說的,細音管會發出嘹亮的噪音,因為高頻率的泛音會被突顯出來。這些較

高頻率的泛音家族，甚至會在**氣流速度增加時更為強化**，就跟你吹得更用力而發出高八度音的道理是一樣的。這也就是為何小哨笛上的高音聽起來如此尖銳的原因。抱歉，我必須把上面這一句改一下：這也就是為何小哨笛上的高音聽起來「天殺的」如此尖銳的原因。

單簧管

要想用「音管」奏出樂音，就需要將一股**高壓氣流**來回送進管中。一開始氣流可能比較混亂，但很快便會產生共鳴，氣流的頻率也隨之固定，樂音也就此產生。從前面管風琴音管或小哨笛的例子中，我們知道每一陣氣流都是由通過尖唇孔的一股噴射氣流所「輪流」產生的。就單簧管而言，由於你吐氣的力道，會讓音管一端的簧片每秒開合上百次，也因而使得這股噴射氣流被分散開來。

在圖5-13的兩張圖表，說明了單簧管吹嘴中的簧片是如何作用的。單簧管樂手以下唇輕壓簧片的下側，如此一來便關閉了讓空氣進入單簧管音管的通道。樂手接著一邊鬆開簧片、一邊相當用力地吹，使得氣流開始擠進簧片和吹嘴之間的狹小縫隙，最後會在氣流迫使簧片打開以及下唇擠壓使其關閉間形成平衡，在簧片每秒開合上百次的同時，一股氣流也跟著進入了單簧管的音管

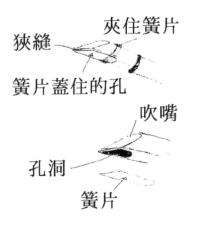

▲ 圖5-13

單簧管吹嘴的特寫。單簧管手以下唇將簧片往上推
把狹縫關上,接著將氣吹過狹縫,讓這股氣流將狹
縫打開,但下唇的力道又將它關上,在一來一往
間,這道狹縫每秒開關上百次,樂音便產生了。

中。跟管風琴和小哨笛一樣，氣流的頻率很快便由吹嘴和音管上第一個打開的孔或是幾個打開的孔之間的距離所控制。

單簧管的音色跟小提琴一樣，既複雜又個性十足，原因是這兩種樂器在受力時，都會有**頻繁中斷**的現象。反觀能產生圓滑音色的樂器，如豎琴、吉他和長笛則能以規律的、平均的方式來回振動，這種情形在撥弦樂器上看得到，而在噴射氣流碰上尖唇孔時也會出現。不過，當小提琴的琴弦被琴弓以相對較慢的速度拉往一個方向後，會在讓琴弓再度抓住前，快速地滑回相反方向。因此便產生一邊振動較慢、另一邊則較快的情形。

單簧管這種不平均的振動，是起因於簧片在每次循環中會短暫地完全封閉，此時輸入管中氣柱的吹力也會關閉。但我們聽不到這些「關閉」的片刻，因為它們不過是每秒出現上百次的曇花一現。不過，這種規律地中斷送風的模式，會讓它所產生的壓力波，遠比規律地上下振動模式要來得複雜得多，這正也是我們能聽到複雜豐富音色的原因。

不過，千萬別因為這種**不平均振動**的說法，讓你產生一種「與音色較圓潤的樂器如豎琴或長笛相比，單簧管或小提琴發出的音色較不優」的印象。就如我之前所說，這些較為複雜的音色其實跟單純的音色一樣悅耳，甚至更受喜愛，因為它們增添了音樂在不同層次上的趣味。

　　當作曲家為管弦樂團譜曲時，必須謹記各樂器的「音色」與「響度」，以便適當運用在樂曲上。這個過程稱為**管弦樂法**；不論是把枯燥的樂曲變有趣，或是把有趣的樂曲變枯燥，端視譜曲的功力如何。舉例來說，有關此類主題的書籍會告訴你，低音管的音域可分為三個部分，它的低音部分聽起來飽滿粗糙；中音部分聽起來較悲傷；而高音部分則較平淡柔和。其他一些建議還包括了像是單簧管能吹得比長笛小聲；以及三角鐵完全沒辦法小聲地演奏等。這類書籍大部分走的是謹小慎微的學術風格，但我個人最喜愛的一本則有點偏激。科德（Frederick Corder）教授在一八九四年寫了這本《管弦樂團及其譜曲法》（*The Orchestra, and How to Write for It*），讓我們來聽聽他對小號的看法：

> 「我希望在此將本人的強烈意見記錄下來。小號對管弦樂團來說根本就是個干擾，在演奏海頓或莫札特的小型管弦樂團中，小號壓過了一切，而且居然無孔不入；在當代管弦樂團中，因為它的音階有限因此根本一無是處，同時在巴哈和韓德爾的樂曲中，它是永恆不變的精神折磨的根源。」

　　抱歉，科德教授，我無意折磨你，我會把小號擱一邊的。那麼，來點吉他如何？

「吉他根本不值一提，就像它那軟弱無力的音調和低沉的
音高一樣……。」

糟糕！那來點輕快的中提琴怎麼樣？中提琴手不但稀有而且
優秀。還是雙簧管呢？

「雙簧管的音色單薄，易於穿透且鼻音過重，在不同調性
的樂曲上，它要不陰鬱且悲哀，不然就是古怪又老土，
總之不應花太多時間聆聽。」

呃……還是去喝一杯吧？等等，我幫你拿外套……。

單簧管是這位暴躁教授有點好話說的少數幾種樂器之一，但
我擔心他會怎麼說用吸管做的雙簧管。想要得到這件寶貴的樂
器，只需一根吸管和一把剪刀即可，在圖5-14裡我會教你怎麼做。

先將吸管的尾端壓扁，從某個點上剪開後放進嘴裡。將剪開
的位置留個一公釐在嘴裡，在向下吹的同時用雙唇將吸管壓扁。
經過幾分鐘的練習後，你就能平衡雙唇緊閉將吸管關上跟吹氣把
吸管打開之間的壓力，並製造出如簧片樂器所發出的不太流暢的
噪音。要是沒辦法做到的話，有可能是吸管尾端在口中放得太深
或不夠深。若你將吸管再剪掉一段的話，就會因共鳴長度變短而
產生不同的音。你甚至可以鑽幾個指尖大小的洞來吹奏恐怖的走
調樂曲，而做這些事能讓漫漫冬夜過得飛快。

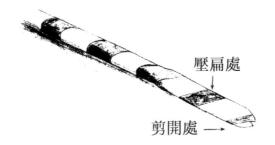

壓扁處

剪開處 →

▲ 圖5-14

用吸管做的雙簧管。先將吸管的尾端壓扁,從某
個點上剪開後放進嘴巴裡。將壓扁的部分留在雙
唇間並吹氣,你的雙唇應該大約位於圖中「壓扁
處」的箭頭所在位置。紙做的吸管要比塑膠吸管
更好,因為它更容易被壓扁。

有調打擊樂器

鐘琴

鐘琴是「有調打擊樂器」的家族成員之一：「打擊」指的是以敲擊的方式來發出噪音；而「有調」則是因為它能發出樂音，不同於其他多數沒有音調砰砰作響的打擊樂器，諸如大鼓等。鐘琴（glockenspiel）這個德文名字的原意是「鐘的演奏」，但它看起來還比較像是用放在支撐架上的金屬板所做的鍵盤。

鐘琴發聲的方式相對簡單，和一根弦被撥動時的狀態很類似。若你敲打其中一片金屬板時，就像是突然使它稍微彎曲又立即鬆開，然後金屬板會試圖回到原本的平直狀態，但卻又因用力過度以致朝向相反的方向彎曲。就這樣不斷地來回彎曲，一次又一次愈來愈無力，直到最後琴音消失為止。

從音色的角度來看，鐘琴的金屬板能產生非常純粹的音，幾乎全然由基本頻率所組成，因為鐘琴支撐的方式讓它可以做到這點。若你取出一片金屬板，用線綁住後懸在空中，再以琴槌敲打它，它仍舊會發出聲音，但音色卻變得比較複雜，因為金屬板是以各種不同的方式彎曲。

　　一旦你將它裝回鐘琴上，它的音色又再度變得純粹了。這是因為它被支撐在**固定的位置**，所以只會以**一種方式**振動，也就是產生基本頻率的方式。這表示所有彎曲的力量都用來產生某個音高，因而就能發出清晰響亮的音。若你將其中一個支撐架移往金屬板中央或移開幾公釐，所發出的音就變得小很多，而音色也變得更複雜。這是因為支撐架位於金屬板上下移動的位置，一旦挪動的話就會造成干擾。

▲ 圖5-15

鐘琴音板支撐架的位置能讓金屬音板僅以一種方式彎曲，這也就是產生基本頻率的方式。除非挪動支撐架，否則音板無法以其他的方式彎曲。

鋼琴

十一歲大的男孩子，跟其他喜歡實事求是的人，會很樂意告訴你鋼琴其實屬於**打擊樂器**。打擊的定義是用一個東西敲擊另一個東西來製造聲音，但這跟鋼琴有什麼關係呢？

在鋼琴內部，每一個琴鍵都連接在一組**互相推動的槓桿上**，再由一根包覆絨氈的木製小琴槌「敲擊」在琴弦上來發出聲音。由此所發出琴音的響度，要視琴槌敲擊琴弦的速度而定。當琴槌接近琴弦時，跟槓桿就已經不相連了，如此才能讓琴槌立刻回彈，而且也必得如此才行，否則它便會停在琴弦上並阻止琴弦振動*。

當有人說起**提琴手的音色**（violin player's tone）時，指的是小提琴手拉奏出的琴音有多好，而這需要下列幾件事互相配合才行：樂器的品質、手指在琴頸上的位置是否準確，是以揉弦製造振動效果的頻率嗎？以及控制琴弓的功力。小提琴手或長笛手自始至終對自己所奏出的每個音的響度和音色都能充分掌控，但對打擊樂器如木琴或鋼琴來說就並非如此了。你能在這類樂器上敲

* 事實上，每支琴槌都會同時敲擊兩到三根琴弦，且每根都調成一樣的音，以使聲音更響亮。但我會把它當作只有一根弦來看，並以「一根弦」來舉例說明。

響一個音，也可以隨時中止它。當一個音被敲響後，這個音跟鋼琴手之間就沒有任何互動了。

因此，鋼琴手會使用跟提琴手不同的**潤飾音色**的方式。所有樂器在高階程度時都演奏不易，但所需的技巧卻各有千秋。**鋼琴手只能在一個音剛響起時掌控其響度與持續的時間**，但也必須一次同時掌控高達十個音，這是很辛苦的事。技巧過人的鋼琴手可以用一隻手的全部五根指頭來彈奏和弦，並讓其中一根手指彈得比其他手指快，好讓旋律音聽起來比其他的音更大聲。

有趣的是，較小聲的音跟較大聲的音會有不同的音色，因為當你用更大的力氣敲擊一根弦時，就會產生不同的泛音組合，較高頻率的泛音會被突顯，也就會發出更複雜、尖銳的聲音，這樣一來鋼琴手就能用**掌控音量**的方式來**控制音色**。

這種掌控音量的原理正是當初發明鋼琴的關鍵，也正是為何會叫它鋼琴的原因，因為鋼琴的全名為「piano-forte」，意思就是「弱音—強音」。鋼琴的前身為幾種鍵盤樂器，但其中只有一個聲音夠大能跟其他的樂器一起演奏，就是「大鍵琴」。大鍵琴配備有一組琴鍵，並以烏鴉羽毛的硬刺所製成的撥子來撥弦。這套系統的問題在於，不論你弦撥得是快還是慢，或用的力道多大，所發出的都是**同樣音量**的噪音。你可以把吉他弦拉遠一點再鬆手，以發出較大的音；但大鍵琴的琴弦卻**只能以同樣的幅度撥動**，因此

無法改變音量。這種無法改變音量的侷限，再加上明顯的撥弦聲，讓樂器製造商開始尋思其他撩動琴弦的方式。而用一個柔軟的東西敲擊琴弦來發聲的方式，最後脫穎而出，並演變成今日的鋼琴。

鋼琴於一七〇九年由一位名叫Bartolomeo Cristofori的義大利樂器製造商所發明，之後並持續演進了幾百年，直到樂器製造商能成功地運用槓桿原理來發聲後，一種能由弱到強發出各種音量的樂器便誕生了。這種能改變音量的性能具有兩大優勢，其一是它的音調能在其他音量較小的伴奏間顯得更突出，其二則是能讓你隨時改變音量及音色，以製造樂曲中的高潮。

音色設計——合成器

一九六〇年代，出現了一種新的樂器品種——合成器，使搖滾樂團很快便發現他們的鍵盤手開始浪費公帑。在此之前，鍵盤手只能跟鼓手坐在後方，演唱會結束後也得不到什麼樂迷獻吻。到了一九七〇年代中期，某些鍵盤手可把玩的刻度表和開關，甚至比一般軍用直升機駕駛還多。「合成器」可讓樂手們將**前所未聽的泛音加以混合**，製造出千千萬萬種不同的音色。其中某些聲音

相當出色,顯見是經過了數週的實驗和精心設計,至於其他的就未必。

合成器以「合成」的方式發聲,也就是說,這種樂器本身完全不會振動,而是靠**結合各種驅動揚聲器的電子波動型態**來產生樂音。當一個自然的樂音產生時,整體的波動型態是由一組泛音所構成的——幾個單純的音波加在一起共同產生一個複雜的音波形狀。電子工程師便是利用此一原理來製造合成器的聲音。合成器內部的電路能製造出各種單純的波動型態,將它們結合之後產生更為複雜的波動型態,同時由於各種組合任君挑選,也因此就能製造種類繁多的音色。

有些聲音不太容易利用這項技術加以複製,例如,模仿傳統樂器一開始所產生的非音樂性聲音,比起複製這些樂音本身要難得多。同時,發出柔和音色的樂器比產生複雜音色的樂器,如小提琴或雙簧管等,還要容易模仿。另一個問題在於,若你設定合成器製造某種波動型態時,不論高低音,**音色都會始終保持一致**,就如同之前所說,這是真正的樂器辦不到的。由於這項特色,我們一般不會用合成器來模仿其他樂器,而是把它當作樂器的一種。如果你想製造傳統樂器的聲音,你要不是演奏真正的樂器,不然就是利用**取樣技術**,也就是以數位錄音的方式,將真正的樂器所發出的每一個音都錄下來。

非常怪的怪事——
你所聽見的並不是真正發出的音

來瞧瞧下面這組頻率，它們共同形成「A₂」這個基本頻率為 110Hz的音：

110Hz、220Hz、330Hz、440Hz、550Hz、660Hz、770Hz 等等。

如你所知，正是這組波動形狀中的元素，所製造的各種響度形成了樂器的音色。不論這些元素的組合為何，大腦會以整體 110Hz的頻率來辨識是哪個音，即使是最大聲、力道最強的 330Hz，也只會以每秒振動一百一十次來完成一個整體波動型態。因此基本頻率就是110Hz。

「沒錯，包先生，」我猜你會這麼說：「這些你早就都說過了，是有人付錢要你說這些的嗎？」別急，親愛的讀者們，怪事馬上就來了。

這些泛音在發聲時不只擔任的是小角色，它們其中的一個甚至有可能完全無聲。例如，假設770Hz的頻率從未出現過，但我們仍能聽到其他基本頻率為110Hz的泛音。這是由於在這個包括 110Hz、220Hz、330Hz等頻率在內的泛音家族中，唯有110Hz能

擔任頭頭的角色，我們雖可讓其中幾個泛音不出聲，但「**基本頻率**」卻仍是**110Hz**。

現在來談談這件怪事：我們可以拿掉第一個泛音，也就是基本頻率110Hz，而聽到的基本音高卻仍舊是110Hz。聽起來不太合理，但卻是如假包換的事實。若你聽到下列這組頻率：220Hz、330Hz、440Hz、550Hz、660Hz、770Hz等等，即使110Hz並沒有包括在內，還是等於聽到基本頻率為110Hz的音。

縱使這個家族的頭頭缺席，其他的成員仍會共同以「每秒振動一百一十次」來完成一整個波動型態，因此基本頻率即是110Hz。任何一個神智清楚的人，反應通常是這個音應該聽起來比110Hz高八度，亦即基本頻率為220Hz的A音。但事實並非如此，因為A音的泛音組應為220Hz、440Hz、660Hz、880Hz等等，依此類推，而其中並未包括330Hz、550Hz等倍數為奇數的泛音在內。

而這些倍為奇數的泛音則出現在這個少了基本頻率的頻率組中，所以還是只有110Hz可以讓「大家作伙來」。

這件**基頻缺席**的事不但怪，而且還滿有用的。或許不像瑞士刀或哈姆立克急救法那麼有用，但這種怪事若有任何一點用處的話，就很令人佩服了。對吧？

高傳真或甚至低傳真音響具有一定範圍的有效功率，而且跟

它們的**造型**、**大小**及**製造材質**等因素有關。早期一個高品質的音箱配備有兩到三種不同的揚聲器：小型硬式的可發出高音，而大型軟式的可發出低頻的音。到了今天，藉由運用這種「基頻缺席」的概念，就能讓小型揚聲器產生不可思議的低頻。不如這麼說吧，若你的揚聲器無法發出低於90Hz的音，但卻想清楚地聽見頻率為55Hz的A_1音時，即使驅動揚聲器的最低功率是110Hz，只要將基本頻率缺席的55Hz泛音組，如110Hz、165Hz、220Hz、275Hz等等，輸入到揚聲器上，就能聽見清楚又大聲的55Hz的音。厲害吧？

　　而你所聽見的，並不是真正發出來的音。我早說這是件怪事。

6

Chapter

音量多大才算大聲？

How Loud is Loud?

　　人人都能分辨音量變小或是變大了，但要說出一個聲音的音量比起另一個究竟大多少，則是困難到極點的事。想要確定一個聲音是否真的比另一個大聲兩倍，就跟證明一則笑話的確比另一則好笑兩倍同樣困難。

十乘一等於二 ？！

　　一個關於音量的奇特之處，就在於**聲音的加法**。我們把東西加在一起時，通常會產生一個合理的結果，比如我給了阿發一顆橘子後，你又給他一顆的話，好命的阿發就得到了兩顆橘子；若我給他三顆而你給他兩顆時，他就會有五顆了，以此類推。但聲音的加法可不是這樣運算的。若你聆聽一位小提琴手與管弦樂團一起合奏一首協奏曲，那麼在瞬間加入演奏的樂手，少則一位多則可達上百位，可是我們卻不會一邊用手緊摀住耳朵一邊想「厚！這聲音怎麼突然大了一百倍」（其中有些較粗魯的人可能會將「厚」換成更俗擱有力的字眼，像是「X！」）。要一概而論各種情境下的聲音大小是很困難的，這牽涉到參與演奏的樂器有哪些、以及作曲者是否容許它們大聲演奏等等。例如，一整組靜靜演奏的管絃樂團，是有可能比單單一支大聲演奏的樂器還要小聲的。

　　若你同時加入十把小提琴或其他任一種樂器的聲音時，音量並不會變成十倍。事實上，要衡量這樣的音量到底大了多少倍是很困難的，但多數人會同意十把小提琴以同樣的力道拉奏同一個音的聲音，會比只有一把時大上兩倍左右。同樣地，當換成一百支樂器時，答案就會是「一百乘以一等於……很顯然，大約會是四。」

　　因此，十支樂器的聲音，會比只有一支時**大上兩倍**左右；而一百支樂器的聲音，則會比只有一支時**大上四倍**左右。這些奇怪但確實的說法，需要更進一步解釋。幸好，我有備而來……。

　　在進一步說明前，我會用一次討論一種樂器的方式，將整件事單純化。接下來雖是針對長笛來說明，但以下的論點可適用各種樂器組合。

　　現在請想像一下，由一百位長笛手組成的樂團即將演奏，一開始寂靜無聲，接著其中一位長笛手吹奏了一個音。在全然無聲和一支長笛聲之間的差別很明顯，就跟原本置身黑暗中，後來卻點了一根蠟燭的感覺一樣。之後另一位長笛手也加入並吹奏同一個音，這樣一來音量雖有所不同，但並不像從無聲到第一支長笛吹奏時那般明顯。而當第三支長笛手加入並吹奏同一個音後，在音量上只造成「微小的差異」，到了第四位所造成的差異則又更小

了。若每位長笛手吹奏的都是同一個音，且一次只加入一位時，大家很快就會發現，要察覺何時有新樂手加入就成了不可能的任務，因為在六十二支跟六十三支長笛之間，音量的差異是如此微小。

這其實蠻奇怪的，因為若我們讓第六十三位長笛手排第一個吹奏，那麼這位長笛手就成了製造最大音量差異的那一位。但事實上，你大可要求每一位長笛手都在一開始的寂靜之後，以最大的音量來獨奏，那麼他們就會聽起來都一樣大聲了。

一百位長笛手發出的音量之所以比想像中來得小，有兩個原因：其一是**與聲波結合在一起的方式**有關；其二則是跟我們**聽覺系統的運作方式**相關。且讓我們一一來討論。

聲波是如何結合在一起的

目前已知的事實是，「樂音」是造成耳膜前後彈動的規律氣壓變化型態。耳膜每秒彈動的次數，能讓大腦得知該聲音的音高。較大的氣壓變化，會形成較大聲的音，因此耳膜也彈動得更厲害。當你聽到非常巨大的爆炸聲時，它的高壓會將你的耳膜彈得太遠並因而破裂，形成所謂的耳膜穿孔。

　　圖6-1可讓你對這整件事有個概念。這兩個波動型態具有同樣的頻率，但其中之一的壓力變化較大，因而使耳膜彈動幅度較大，聲音聽起來也較大。

　　現在來血拚一下。請你到一間音樂器材店購買一對相同的**鐘琴**，我則去買一個**聲音壓力監測器**。這個裝置配備有一個麥克風，作用就跟一隻耳朵一樣：聲音壓力波能將它的一部分像耳膜一般地前後推動，而它所配備的電腦則能測量出這個壓力波有多強。我之所以使用這個聲音壓力監測器，是因為它能直接反映聲音壓力的變化。若你將聲音壓力加倍，就會從電腦上得到加倍的讀數。

　　接下來我們所需要的，是一間飯店和一對雙胞胎。相信我，這會很好玩的。在飯店的房間中，我們先讓雙胞胎其中的一位在鐘琴上隨便敲一個音，同時我們從旁測量這個音的**壓力波強度**。姑且先假設電腦在敲完鐘琴後告訴我們，這個音的強度為十個壓力單位。

　　現在我們把雙胞胎中的另外一個帶去飯店其他房間，也讓他在另一架鐘琴上用同樣的力道敲同一個音。這是我們找雙胞胎的原因，就是要他們用同樣的力氣來敲擊。你大概猜到了，當我們測量這個音的壓力波後，電腦顯示出的音量也是十。

▲ 圖6-1

同一個音的兩種壓力波動型態：
上方波動發出的音較小，下方則
較大。「音頻」並未改變，但在
壓力下振動較大者發出的聲音也
較大。

接著我們讓這對雙胞胎同處一室。首先讓他們兩人輪流敲打自己的琴，結果不出所料，兩者的電腦讀數毫無差異，只要他們**用同樣的力氣敲奏同樣的音，我們就永遠會得到十的讀數**。最後，我們讓兩人同時敲出這個音，並期待電腦告訴我們十加十等於二十。但結果並非如此。我們試了幾次，兩個音加在一起所測出的平均聲音壓力卻是「十四」……一部分的聲音不見了。若我們再出去帶回更多鐘琴同時雇用更多對雙胞胎來做同樣測試的話，就會發現，用四十架鐘琴所測出的電腦讀數，居然是「六十三」而非四百！

大家都很失望。我們有一整間所費不貲的雙胞胎和鐘琴，但大部分的聲音卻消失了。讓我先把大伙送到飯店大廳喝杯下午茶，再來解釋到底是怎麼回事。

當我們只敲奏一架鐘琴時，會得到最大的效果：我們敲擊金屬片讓它上下彎曲，並形成氣壓波動傳到空氣中。這一聲敲得相當值得。若我們同步敲奏兩架鐘琴時，兩者同時發出的上、下、上、下壓力波，就會產生**雙重效果**。

但在敲奏兩架鐘琴的時候，我發誓，我們並非真的同時敲奏它們，因而兩者的壓力波並沒有同步傳到麥克風。這表示有時當一個壓力波的「加壓」部分正在增加壓力時，另一個壓力波的「減

壓」部分則是將壓力降低，因此，若這兩個波動型態剛好不同步時，其中一個樂器的上、下、上、下的壓力波就會將另一個上、下、上、下的**壓力波抵銷掉**。而我們也就什麼音都聽不到了。

　　這件事雖然怪異，但卻千真萬確。這也正是農夫在一整天駕駛轟然作響的推土機時，保護自己聽力的方法。他們使用看起來像頭戴式耳機的「活動耳塞」，在耳塞的內部裝有一支連接電子設備的麥克風和揚聲器。麥克風接收即將傳進耳朵的聲音，並讓揚聲器製造同樣的壓力波，但兩者並不同步。這項原理在於，**當兩個壓力波碰在一起時，其中一個在加壓的同時，另一個則減壓，兩者一抵銷，就能讓耳根清淨了**。實務上，由於聲波過於複雜，而無法將這種作用發揮到極致，但的確可以減少大部分的噪音。

　　現在再回來看鐘琴這個例子，此處抵銷作用的效果不盡理想，因為兩者太不容易配合了。聲波是從房間內不同的地方發出，並從牆面反彈回來，而想要在剛剛好的時機敲擊樂器，也就是在不同於傳到麥克風的時間點上製造波動型態，幾乎是不可能的事。實際的情況往往會是，兩架樂器產生的聲波壓力的確比一架多，但由於一個低壓力波與另一個高壓力波之間**互相干擾**，也因而產生了某種程度的抵銷作用。

　　當有更多樂器加入時，就會出現更大的抵銷作用。將麥克風

向內推，那麼麥克風四周的空氣壓力只會比正常值高，或是向外推時壓力則較低，兩者是無法同時並存。四十架鐘琴中的每一架都會隨時「增壓」或「減壓」，其中有許多增減會彼此互相抵銷掉。若有第四十一架鐘琴加入陣容，那麼它發出的音大多會被抵銷掉。不過對整體的音量還是會有一點點貢獻的。

因此，這也就是為何許多樂器加在一起後，發出的音量會比大家所想像的還要小的原因了。不過，這並非影響音量感知的唯一原因，要不然一百支樂器的音量，就會比單單一支要大上十倍。但如我之前所說，一般認為一百支樂器的音量只比一支大四倍左右，而這額外減少的音量，則是源自人類生理上的設計。接下來就讓我們來看看這個部分吧！

為何大腦不將聲音累加起來？

為什麼我們的大腦不把聲音逐一往上累加？得到令人驚奇的答案是為了保命。所以我們的大腦和耳朵，是以不尋常的方式將各種聲音加在一起的。從古早的山頂洞人到現代人，人類是借助聽力來躲避危險的，這也是為何我們生來就有一**對耳朵**的主要原因。雖然這對耳朵在戴太陽眼鏡時也相當有用。為了發揮功用，

我們的耳朵能聽到非常細微的聲音，例如有人悄悄靠近你；但卻又不能被像是雷鳴這類的巨大噪音給傷害。要是這種絕佳的聽力在聽見第一聲巨響時便停止運作的話，就不妙了。

因此，人耳被設計成既能清楚聽見細微的聲音，但也能在噪音的音量增加時，**逐步地降低噪音所帶來的衝擊**。我們其他四種感官：嗅覺、味覺、視覺與觸覺也同時具備這項能耐。六隻臭襪子並不會比一隻臭上六倍，即使每隻都一樣臭。十粒鹹花生也並不會比兩粒要鹹上五倍，即使你吃進了五倍的鹹度。若你在黑漆漆的房間裡一次點一根蠟燭，就算點了一百根，你所製造出來的效果就跟長笛一樣──第一根的效果最大，到了第八十七根時就幾乎沒什麼差別了。要是你發神經把一根圖釘扎入指尖必定會痛，但若是在第一根圖釘的旁邊再扎入第二根的話，疼痛並不會加倍。

你可能會問，我為什麼特別指出兩根圖釘應「緊鄰」在一起？這是有原因的，而且還跟我們討論的音量原理有關。假設我的大拇趾不小心踩到圖釘，那麼必定會相當痛，甚至可能還會咒罵幾句。如果大拇趾踩到兩根圖釘的話，只會比踩到一根時稍微再痛一些，卻並不會痛上一倍。從另一方面來看，假設我左腳拇趾在踩到一根圖釘後，右腳拇趾也踩到一根時，就會比同一隻腳趾踩

到兩根圖釘還要痛得多。請勿在家模仿，只要相信我就對了。這種增加痛覺的原因，是因為我們的大腦分別接收到**兩個痛覺信號**，分別由兩隻腳趾各一個訊號，而非從一隻腳趾接收到兩根圖釘的單一訊號。

這一切跟音樂又有什麼關係呢？嗯……我之前說過，我們的耳朵與大腦會將十支長笛的音量算成只比一支長笛大兩倍，但這**只有在十支長笛都發出同一個音時才算數**。若你將長笛手分成兩組，要求第一組吹奏比第二組高或較低的音，則這兩個音一起吹奏時，會比大家都吹奏同一個音時來得大聲。若要達到此一效果的話，兩個音之間的音高差異，必須要比〈小星星〉第一句中的第一個「一閃」和第二個「一閃」之間的音高差距還要大才行。這種明顯音量加大的原因之一，是大腦分別接收到兩個聲音訊號，如前面的兩個痛覺訊號一樣；而另一原因則是兩個規模較小的長笛組所發出的音，所產生之前提到的「抵銷作用」也會較小。

響度和「音高」

我們的聽覺系統並非對所有頻率都一樣敏感，在最極端的情形下，有些聲音我們根本聽不到，因為音高太高了，像是狗笛發

出的聲音；或者太低，如能震動屋內窗子的大卡車引擎的次音速。像是狗笛和震動的窗子都能發出樂音或是噪音，只是人耳天生就聽不見罷了。就算是在人耳所能聽見的範圍內，對**不同頻率的敏感度也有所不同**。我們對短笛所發出最高的幾個尖銳頻率最為敏感，這也正是在一組管弦樂團或是遊行樂隊的所有樂器聲中，人們能清楚聽見短笛的原因。事實上，音樂教科書會建議作曲者應謹慎使用短笛，因為其他的樂器都很難將它的聲音蓋過去。

在聽到高或低於這些尖銳高音範圍的頻率時，我們的耳朵就變得較不敏感。大多數樂音的頻率都比這個範圍低。這表示說，若你想在低音管這類的低音樂器，和單簧管這類的高音樂器之間取得平衡的話，低音管樂手就必須吹得愈大聲愈好，而單簧管樂手則要輕輕吹。同樣地，若兩個相同的樂器同時演奏，一個發出高音，另一個則發出低音時，演奏低音的樂手就必須比較用力，以便跟發出高音的那個樂器一樣大聲。

響度和「時值」

另一個關於響度（音量）的怪異之處，在於音的**時值**。普通的音若演奏個一秒左右，就能被聽到；但若少於半秒時，聽起來

就會比較小聲。切記，許多樂曲包含了少於半秒的音，例如，當我們唱到〈黑綿羊咩咩叫〉中「have you any wool?」這一句時，其中只有最後一個音「wool」長度多於半秒。

但要是一個音持續了幾十秒的長度時，它的響度就會隨著大腦不再那麼注意它而遞減。這個減少持續刺激強度的效應，也出現在其他的感官上，尤其是嗅覺，這一點有時讓我們挺慶幸的。一段時間之後聲音會逐漸減弱的原因，是由於大腦在不斷監測危險信號下，若一個聲音持續了一段時間，卻沒有發生任何不好的事時，大腦就不再注意它了，因為這個噪音並不會威脅到我們的生命。大腦首先會留意突如其來的聲音變化，這也就是為何當一個持續的聲音突然停止時，我們會瞬間覺察到的原因—此即所謂的「震耳欲聾的靜默」（deafening silence）效應。

響度的測量

人類喜歡測量東西，舉凡我們量身高、體重、愛車的車速以及家中的浴室大小。度量衡有助我們以更精確、清楚的方式來進行各項討論。當然，有許多事物是沒辦法測量的，例如吻功或是倉鼠的社交技巧等等。但對於所有能夠測量的東西，人類就會發

明一套度量衡系統來使用。接下來我們會發現,針對響度所發明的測量系統,幾乎跟用來測量吻功的系統一樣詭異,甚至還比較無趣。在進行這項討論之前,我想先針對一般測量系統的幾項重點做說明。

目前有兩種測量系統:**絕對型**和**相對型**。若我們使用絕對型來測量事物時,我們會這樣說:「史先生有八隻牛;而鍾先生有四隻牛」。若我們採用相對型測量系統時,就會這樣說:「史先生擁有的牛,是鍾先生的兩倍多」。這兩者都提供了有用的資訊,但絕對系統因為較精確,所以通常人們也比較會採用。不過,在某些無法使用絕對系統的情況下,就必須採用相對系統了……沒錯,你猜對了!響度的測量就是其中之一。

由於人耳會對壓力的變化產生反應,因此任何一個測量響度的系統都應以**測量壓力**為基礎。不過可惜的是,早期的響度測量系統,是以追蹤測量一英里電話線的電子訊號強度減弱的方式,所發展出的一套以**強度**而非壓力為測量基礎的系統。這種方式比較像是在測量一公升汽油所跑的距離,例如從倫敦到諾丁罕耗油三十五公升的話,那麼從這裡到柏頓的距離就是二十七公升。雖然這些數字有某種實用性與準確度,但卻有點瞎。這種以「能源強度」來測量聲音響度的方式,有好有壞,等一下我們就會知道。

測量聲音的強度

還記得那對雙胞胎跟他們的鐘琴嗎？兩人在各自的房間裡敲奏，跟並肩站在一起敲奏是一樣累的，因為他們用的力氣都一樣大，而壓力波無法互相配合並不是他們的錯。上述的強度系統針對的就是他們用多大的力道敲奏，而非發出多大的「音量」。這個系統會如此分析：「因為他們兩人同在一個房間，而敲奏力度並未改變的話，敲一下再加上敲一下，就等於敲兩下的強度。」這種利用簡單加法的便利性，是以強度系統來測量響度的優點。

若我們將一支麥克風接到電腦上，要它將接收到的壓力讀數轉換成能量強度值時，就可用普通的加法將聲音加起來。我們可以設定電腦，要它將十支長笛的聲音強度，計算為一支長笛的十倍。例如，我們可以說：與一把小提琴相比，十把小提琴可產生十倍的聲音強度，以及兩倍的響度。

我們不妨利用電腦和麥克風，來測量從完全無聲到震耳欲聾的聲音強度，只要經過幾次謹慎實驗後，我們就能找出人耳所能聽見最細微的聲音。接著我們就可在電腦上將它設定為數值「1」，並稱它為聽覺門檻。這個聲音有可能跟十公尺外某個人的嘆氣聲一樣大，倘若有十個人同時在十公尺外嘆氣（別管他們為何

這麼不開心），那麼電腦就會將這個新的聲音強度計算為10。但想當然爾，我們只會聽到大約兩倍的音量。

當我們檢視更大聲的音量時，就可以擺脫這些不快樂的傢伙，開始測量摩托車或銅管樂隊的**聲音強度**了。可想而知，當噪音達到讓人耳朵痛的程度時，例如將耳朵靠近鑽路機幾公分近的地方，就會測出比嘆氣聲大上幾百倍的聲音強度。你一定會很訝異，能造成耳朵痛的噪音強度，竟然是最細微聲音的一兆倍！你沒看錯，鑽路機所發出的聲音強度要比嘆氣聲大上一兆倍。因此，要是你不滿意手邊這個鑽路的工作，希望你的嘆氣聲能被聽見的話，請記得一定要先關掉鑽路機。現在，讓我們很快地確認一下這個數據。如我之前所說，**人耳是無法直接測量聲音強度，而必須依賴壓力變化的監測的**。壓力變化與「強度」有關，但若要將強度轉化為壓力的話，我們需要做一點演算。在這個例子中，從幾乎無聲到引發耳痛間所計算的聲音壓力值，並非一兆，而只有一與後面六個零，一百萬。這雖仍是相當大的數字，但卻不到驚人的程度。

且讓我們再回到強度測量系統的世界中來。我們曉得，每當我們用十乘以聲音強度時，像是讓十位小提琴手演奏，而非只有一位，聲音的響度就會變成兩倍。這裡我們將人耳能聽到最細微

Chapter 6
音量多大才算大聲？

和最巨大的聲音同列在下頁表格中，表中的每一個聲音都要比上面的那一個大兩倍。

當然，以上所有的範例都只是參考，或許你住的地方有很多隻發出刺耳聲音的蜜蜂；或是你的老妹哼歌哼得很大聲等。

在下一頁的列表裡舉了幾種主要響度，並提供了兩種比較大小聲的方式。不過，這兩種方式都並未提供有用的響度數值範圍，因為這些數值太大了。在右欄的各種「相對聲音強度」數值方面，一隻蒼蠅的數值為十，而小提琴則為十萬，這表示房間裡要有十萬隻蒼蠅，才能發出跟一把小提琴一樣的聲音強度。如果你是會拉小提琴的養蛆人家，那麼這個比較值就會很有用，但我們仍舊需要一套數字範圍小一點的噪音測量系統。

從聽覺門檻到耳痛門檻的聲音列表

範例	相對響度	相對聲音強度
幾乎無聲 （10 公尺遠的嘆氣聲）	1	1
房間裡的一隻小蒼蠅	2	10
房間裡的一隻大蜜蜂	4	100
有人在旁邊哼歌	8	1,000
低聲交談	16	10,000
小提琴以適當音量獨奏	32	100,000
嘈雜的餐廳 （十支小提琴的音量）	64	1,000,000
尖峰時段的市區交通	128	10,000,000
大聲演奏的管弦樂	256	100,000,000
非常吵的夜店舞曲	512	1,000,000,000
搖滾演唱會的音響附近	1024	10,000,000,000
大型煙火施放	2048	100,000,000,000
距鑽路機幾公分處令人 耳痛的聲音	4096	1,000,000,000,000

愚蠢的分貝系統

在二十世紀上半葉，為了尋找一套數值範圍較小的系統，有人依據上表右欄的「相對聲音強度」中跟在1後面有多少個零，發明了一個聰明的響度量表，也就是「貝爾」（Bel）量表，在這個量表中，聲音強度一千者，其響度為3貝爾；而一百萬則為6貝爾，依此類推，只要計算有多少個零即可。這個了不起的點子只讓人讚賞了七分半鐘，便被另一個更聰明的人指出問題，那就是這種量表只能以「十二個數字」來測量從極細微的聲音到極巨大的聲音，因此也就不是非常好用，因為我們的數字並不夠用。

最後，大家認為「120度的響度值」比較好用，而且將貝爾系統中的所有數字「乘以十」之後，就能測量「貝爾的十分之一」（deci-bels，即「分貝」）。因此我們現在有了一套聲音強度一千等於30分貝；而一百萬等於60分貝等的測量系統，計算方式為數出有幾個零後再乘以十。下頁圖表大略說明了分貝系統跟聽覺的關係（「分貝」通常縮寫為「dB」）。

現在我們有了一套測量從最小到最大聲音、數值只有0到120的系統。但即使數值被簡化了，此量表的使用仍然很複雜。表中顯示響度每增加一倍，就多加10分貝。聽起來雖容易，但這樣一

強度、分貝與響度

相對聲音強度	分貝 (dB)	相對響度
1	0	1（幾乎無聲—嘆息聲）
10	10	2（小蒼蠅）
100	20	4（大蜜蜂）
1,000	30	8（哼歌聲）
10,000	40	16（低聲交談）
100,000	50	32（小提琴獨奏）
1,000,000	60	64（嘈雜的餐廳）
10,000,000	70	128（尖峰時段的交通）
100,000,000	80	256（大聲演奏的管弦樂）
1,000,000,000	90	512（夜店舞曲）
10,000,000,000	100	1024（搖滾演唱會的音響）
100,000,000,000	110	2048（大型煙火）
1,000,000,000,000	120	4096（讓人耳痛的鑽路機）

來，不只20分貝比10分貝大聲一倍（這點似乎顯而易見），就連90分貝也比80分貝大聲一倍。聽來不可思議，但確是事實，看看表中的資料就知道了。

說到這裡，我必須坦承自己一點也不喜歡這套測量響度的分貝系統。即使你具備了大學程度的數學和物理基礎，這套系統仍不易使用，就算是科學家，也需要拿計算機運算個幾分鐘，才能告訴你53分貝和87分貝之間的差別。雖然缺乏證據，不過我認為分貝系統是在某個深夜的酒吧中，由一群喝醉的電子工程師，因為找不到舞伴而意圖報復全世界所做的好事。除了運算上的問題外，測量聲音所用的強度既不直接又太複雜。

在本書一開始，我便承諾書中不會出現任何數學算式，而我也打算信守承諾。不過，我無法不用算式來說明53分貝和87分貝之間的差別要如何計算，因此若有人想進一步了解分貝系統是如何使用的話，可參看書末〈若干繁瑣細節〉一章中的「分貝系統的使用」。

老實說，我認為我們應該將這個討人厭的分貝系統拋諸腦後，來討論一九三〇年代由一位名叫史蒂文斯（Stanley Smith Stevens）的實驗心理學家帶領一批美國研究員，所研發出更簡易好用的一套系統。

較優的響度測量系統：phon和sone

當那些電子工程師自鳴得意地拿分貝系統造成大家的不便時，錄音師、音樂廳設計師和專門研究聽覺的心理學家，決定予以反擊，因為這些人天天都得面對響度測量的問題，他們知道分貝系統存在兩大缺失：

第一大缺失：如我之前所提，**人類聽覺系統對某些頻率比較敏感**。也就是說，在人耳的聽覺範圍內，長笛所發出32分貝的高音會比低音吉他所發出的32分貝低音來得大聲得多。因此分貝系統對人類來說是一套不可靠的系統。

第二大缺失：在小型計算機面世之前，你必須得花上一整夜、用掉六枝鉛筆和三個橡皮擦，才能算出「83分貝比49分貝聲音大多少？」甚至在計算機發明之後，你還必須買一台那種上面裝有多得可笑的按鈕的計算機，再加上跟英國斯托克城（Stoke-on-Trent）的電話簿一樣大本的使用手冊。

「瞧！」實驗心理學家們逮到機會便以充滿優越感的學究口吻這麼說：「我們可以不用分貝系統，就研發出更精確的計算人類聽力的方法」。

根據人耳主觀反應來研發系統的唯一方法，就是找很多人來做實驗。這便是為何這項工作是由心理學家來執行的原因。畢竟他們能「評量」人們的意見，而非以科學儀器來「測量」事物。

最初的實驗是針對第一大缺失所設計的，很多受測者被要求在比較不同頻率的音後，指出他們認為一樣大聲的音。在這些受測者經過各種「響度」和「頻率」的測試後，一種叫做「phon」的響度單位便發展出來了。

為了便於說明「phon」跟「分貝」間的差異，要請你試想一下，我們安排一個機器人為我們彈奏鋼琴的情形。首先，我們請機器人從最高的音開始，以50分貝的音量一次彈奏一個音，直到彈完所有的音。

由於機器人是從高音彈到低音，因此我們雙耳的敏銳度就會跟著逐漸降低，所聽到的琴音也就愈來愈小聲。不過，當電腦連接了一支麥克風聆聽同樣的音時，卻會聽到每個音的強度都一致。

現在，我們要求機器人再彈奏一次，但這次是以50 phon的音量來彈奏每個音。這次機器人彈的音愈低時，琴鍵也就敲得愈用力，你所聽到的每個音就會一樣大聲，**因為機器人知道低音比高音更不容易為人耳所聽到**，就會針對這點來補足音量。但電腦會

測量響度的 sone 系統

範例	相對響度 （補償頻率後）	Sone 數值
幾乎無聲 （10公尺遠的嘆氣聲）	1	0.06
房間裡的一隻小蒼蠅	2	0.12
房間裡的一隻大蜜蜂	4	0.25
有人在旁邊哼歌	8	0.5
低聲交談	16	1.0
小提琴以適當音量獨奏	32	2.0
嘈雜的餐廳 （十支小提琴的音量）	64	4.0
尖峰時段的市區交通	128	8.0
大聲演奏的管弦樂	256	16.0
非常吵的夜店舞曲	512	32.0
搖滾演唱會的音響附近	1024	64.0
大型煙火施放	2048	128.0
距鑽路機幾公分處令人耳痛的聲音	4096	256.0

聽出機器人的做法，因此能夠辨別它彈奏低音時較大聲。這套phon系統不過是就人耳對低音較不敏銳這方面，彌補了分貝系統的不足罷了。

在克服了第一大缺失後，心理學家們接著著手處理第二大缺失。由於phon系統基本上仍是分貝系統的版本之一，因而各數字所代表的意義仍有待解決，像是55 phon和19 phon的響度有什麼差別？麻煩請先給我一台計算機和幾片巧克力餅乾再說……

因此，心理學家們決定把整套分貝系統丟一旁，找出使用利用**相對響度**來測量的方法，並大大惹惱了研發分貝系統的電子工程師。因此自一九三六年起，兩方人馬就互不往來了。

若回頭看前面的列表，會看到相對響度的數值是從1（嘆息聲）到4096（鑽路機的聲音），且表中的許多數值太大以致不好用。不過且慢，由於人耳能聽到的最小噪音是從1開始起算，而較大噪音的數值也就這麼大，這就跟用便士來計算價格一樣，因為我們不會說：「我這輛車要價八十萬便士」。我們不需要用「最小的貨幣單位」來算錢，心理學家便利用這個道理，決定將代表最小聲音的數值1挪至量表靠近中間的位置，也就是低聲交談的音量，以取代原本的數值16。這表示我們必須將「相對響度」欄中的所有數值除以16，如下表所示，這樣一來，數值最多就只有256。雖然我

們必須以小數點來表示較小聲的噪音。但這問題不大，因為我們很少需要討論小聲的噪音。

因此現在我們有了一套真正適用人類的系統——稱作「sone」系統，而且再也不用為龐大的數字和複雜的運算傷腦筋了。因為8 sone聽起來就是4 sone的兩倍；而5 sone則是10 sone的一半。

現代的響度量表應當要以sone為單位來測量不同的響度，因為這是目前人類用來監測與討論響度最合理的系統。舉例來說，當木吉他發出的響度為4 sone而搖滾樂團的響度為40 sone時，就表示對任何一位聽眾來說，搖滾樂團發出的聲音大上了十倍。這是因為sone系統是根據人類聽覺所研發的，以sone為單位的響度量表能自動為其所監測的頻率形成必要的補償作用，而這類量表有助於相關的工程人員開發更好的揚聲器與隔音材料。

不過，你可能注意到我在上一段的一開始，用了「應當」這個字眼。事實上，雖然通常得依照人類對不同頻率的敏銳度來調整，但現在多數時候仍是採用「分貝系統」來測量響度，這是因為分貝系統是最早建立的，同時也是適用於政府噪音與隔音相關法令政策的一套系統，因此大家只好跟著採用。

但總有一天，我們終將起來反抗，把工程計算機釘在鑽路機

的尖頭上，我們終將從萬惡桎梏中解放自己，從這個荒謬、噁心的……或許，我有點失去身為作者的冷靜、客觀了……還是讓我們進入比較沒有爭議的和聲的藝術與科學主題好了。

7

Chapter

和聲與雜音
Harmony and Cacophony

　　小嬰兒會出於好玩地重複哼唱一個單音，慢慢長大後，便會多唱幾個音，因為單一音調的歌似乎有點單調。當他們膽量愈來愈大後，就會試著唱出能力所及最低和最高的音，並發現自己能在這個**音域範圍**內隨心所欲哼唱任何音。

美聲小天使

　　哼唱「啦啦啦」的小嬰兒會在自己的音域範圍內，選唱任何音，並在不重複的情況下不斷變換音高。這類型的「歌」含有上百個不同的音，因而不會重複。但當小朋友長大後，就會知道大家唱的，是能讓人記得住且不斷重複的歌，而這些歌使用的音不多。例如，小朋友在聽見不少人唱〈黑綿羊咩咩叫〉後，會逐漸明白從哪一音開始唱根本不重要，真正重要的是它那上下起伏的調子。要想讓人聽出是哪一首歌，就得用適當的節奏將**正確的旋律起伏**唱出來。

　　一旦小朋友用這種方式記住了幾首歌後，就會建立一套可用於任何一首歌的旋律資料庫。以〈黑綿羊咩咩叫〉為例，「Baa」和「Black」兩個音高間的起伏和〈小星星〉中，第一句歌詞中的兩組「一閃」間的音高起伏相同；而在「have you any wool？」一句中的「have」和「you」間的音高起伏，則跟〈兩隻老虎〉的頭兩

個音之間的音高差距是一樣的。

此時小朋友開始會用音階了，也就是少數的幾個熟悉的**音高起伏**。如我之前所說，這些音高起伏叫做「音程」，只有訓練有素的歌手和有天分的人能將這些音程正確地唱出來，但其他人則只能盡量唱得讓人聽得出旋律罷了。

最簡單的曲子形式，是由單一人聲一個接一個地將一串音程唱出來，以形成**旋律**。接下來通常便是由身邊的幾個人跟著唱和，也就是每個人都唱一樣的音。這類音樂創作，是從人類還是山頂洞人、暖氣尚未出現的時期便存在了。

最早開始合唱的山頂洞人，很快便有了第二代追隨者，後者決定讓這件事更有趣些。就像所有的青少年般，他們想創作有自我風格的音樂，不去理會爸媽那一代唱的那些老派的歌。他們成功地運用一種新的歌唱技巧，就是讓一半族人唱整首歌，而另一半族人只唱一個音，稱做「**持續長音**」，而且還注意到歌裡的某些音，跟持續長音搭在一起時能產生更好的效果，不過當時他們對此並沒有多想。直到後來，有一位天賦異稟的山頂洞人名叫「Ningy」，以不同於其他人的音加入合唱，也就是人們能同時聽到**兩種曲調和一個持續長音**。大家感到開心之際，也就不太煩惱沒有雙層玻璃窗可禦寒了。

Ningy這位天才歌手了解到，若要跟其他人唱的音合在一起又好聽的話，自己就必須小心選擇所唱的每個音—有些音合起來好聽，有些則很糟。這種謹慎挑選合唱起來好聽的音的方式，便形成了**和弦**，而和弦則是**和聲**的基礎。當我說到「合唱起來好聽的音」時，指的並非只是那些優美動聽的音符組合而已。我們接下來會看到，和聲並非永遠是和諧的，作曲者有時必須要製造一收一放的音樂張力。美國搖滾歌手Frank Zappa為此下了一個絕佳註腳，他認為沒有高潮迭起的音樂，就像「看一部劇中全是好人的電影。」

什麼是和弦與和聲？

和弦：即同時演奏三個或更多的音。

和聲：一連串的和弦即形成和聲。和弦與和聲之間的關係，類似於單字與句子間的關係。

當作曲人（這裡的作曲人指的是寫流行歌曲和廣告歌曲的人，還有Mozart and Co.）譜寫一首樂曲時，通常會利用**和聲來襯托旋律**。這類和聲能改變樂曲的「調性」，就像照片的背景能增加或減少歡樂的氣氛一樣。電影配樂的作者常常只用三或四種曲調來為整部片配樂，因此必須要隨著片中不同的情境，將旋律調整成不

同的感覺。調整樂曲調性的技巧包括了使用不同的樂器，像是場景位於巴黎時，觀眾就必定會聽到手風琴的聲音、旋律快一點或慢一點等，但以不同的和聲來演奏樂曲，則是左右觀眾情緒最有效的方法。

有些音符組合聽起來悅耳，有些則有壓迫感。作曲者常故意採用一連串氣氛緊繃的和弦來增加張力，隨後再以和諧的音調組合來緩和氣氛。作曲就跟說故事或笑話一樣，必須先「製造一個狀況」後，再設法「解套」。改變和聲的張力，是作曲者用來操控樂曲調性的主要工具。由Genesis所演唱的「Watcher of the Skies」一曲的前奏就是很好的例子，這首曲子是從鍵盤手所彈奏的一連串緩慢的和弦展開，在這段獨奏的第一部分沒有任何曲調或節奏可言，但單單只是運用和聲就能營造出張力來。若你願意算一下這首曲子的和弦的話，就會發現第十三組和弦將聽眾帶入了一個全新的高潮—以這支曲子來陪伴人們度過慘綠少年時期是再適合不過了。

若你有興趣感受一下以「高度」緊繃的和弦所營造的情境，不妨聽聽由知名作曲家李蓋悌（György Ligeti）所譜寫的一首鋼琴曲〈魔鬼的階梯〉（The Devil's Staircase）。這首曲子全長雖然只有五分鐘，但聽到最後，你會不知道自己是要在昏暗的房間裡靜靜地躺下呢，還是再聽一次。通常我會把鎮定心神的熔岩燈找出來

之前，忍不住再聽一次。

　　我們也能利用「不和諧」的和弦來製造戲謔的效果—聽聽看由瘋子樂團（Madness）所寫的「Driving in my Car」一曲的前奏就知道了。在開頭的那四聲喇叭響、歌聲開始前的幾秒內，鋼琴手將許多不和諧的和弦加進了那一團混亂中。

　　至於悅耳的和弦則有太多例子可舉，反而不知該從何說起。和諧的和弦主導了整個音樂版圖，從k.d.lang的「Miss Chatelaine」到巴伯（Samuel Barber）的〈弦樂慢板〉（Adagio for Strings）比比皆是。但我們可以將這個關於和聲的主題簡化成一個問題：為何某些音一起演奏時會比較好聽？

　　圖7-1示說明了一個音的壓力波是如何傳到人耳中的。這張圖乃經過大幅簡化，因為它只顯示音的基本頻率，另外，就是我在第三章所說的，一個音真正的構成型態實際上要複雜得多。但我會利用這些簡化過的圖，盡量把事情說得簡單明瞭。

　　圖7-1顯示的是單一樂音的基本波動型態，但若有兩個音同時演奏時，就會變成圖7-2的那種兩者合而為一的波動型態。若這兩道波動以規律的、有組織的方式結合在一起後，就會發出柔和又和諧的聲音，也就是我們在圖中所看到的情形。

　　在這個例子中，較高的那個音的頻率正好是另一個音的兩

▲ 圖7-1

一個樂音（氣壓波動）正傳到人耳中。這道波動會使耳膜像麥克風一樣前後振動——以規律的模式重複振動，並被大腦辨識為一個音。

▲ 圖7-2

兩個相差八度的音結合在一起的波動型態：看起來和諧，聽起來也悅耳。因為兩個音的頻率間的近系關係很單純，一個音的頻率是另一個的兩倍。

倍，而這兩個音之間的音程就叫做「八度」。若你同時聽見這兩個音，會覺得它們合在一起很順耳，也很難區別。事實上，那些穿著雪白實驗袍的音樂心理學家們認為，相差八度的兩個音關係緊密到幾乎連大腦都以為它們一模一樣。

讓我們來舉個例子說明這個原理。從鋼琴琴鍵上左邊數過來的第三個G音就叫做G_3，若你在一群合唱團員面前彈奏這個音，並請他們把它唱出來時，歌聲較低沉的男性團員會以低八度的音來唱（即G_2）；而歌聲較高亢的女性團員則會以高八度的音來唱（即G_4）。如果你跟他們說他們都唱錯了，那麼他們會回嗆你說並沒有：你要他們唱G音，他們唱的就是G音。

若我們回過頭來檢視樂音的本質，那麼相差八度的音為何如此相似的原因便顯而易見。在第三章中我曾說過，**一個音是由一組振動頻率所構成的**：即由一個基本頻率加上其兩倍、三倍、四倍和五倍等的頻率。

所以來看看，當我們彈奏A_2（110Hz）以及高它八度的音A_3（220Hz）時，所聽到的頻率會有哪些。

A_2（110Hz）的頻率有：110 220 330 440 550 660 770 880Hz等。

A_3（220Hz）的頻率有：　　　220　　　440　　　660　　　880Hz等。

因此當我們先聽到110Hz的音，接著再兩個音一起聽時，大腦並未接收到新的頻率，而只是其中有些頻率比別人多出了一倍，大腦的頻率辨識系統也因而單純地認為，兩個音合在一起時，只不過是原來那個音的些微不同版本罷了。這也就是相差八度的音聽來如此和諧的原因。

有著如此緊密的近親關係，正是那些相差八度的音都有同樣名字的原因。應該說幾乎一樣，如你所見，在每個英文字母的後面，還會依照它們各自在琴鍵上的位置加以編號。

由於相差八度的音彼此之間完全一致，且聽起來是如此和諧，以致反而會有點無趣。不過，還是有些組合的音在聽來悅耳的同時，不至於掩蓋各自的特質。我們可以拿〈黑綿羊咩咩叫〉第一句中的「Baa Baa Black Sheep」這幾個音來說明。

在圖7-3中可以看到，前兩個音是一樣的，而後兩個音雖然也一樣，但卻有別於前兩個音。後兩個音的各波峰間距比前兩個音的靠得更近，而這些高音的頻率波動能讓耳膜前後振動得更頻繁，因此我們會聽到較高的音。

當我們聽某個人唱這首歌時，必然會是一個音接著一個音地唱，但假設現在有兩位歌手，我們在請其中一位唱「Baa」這個音的同時，另一位則唱「Black」的音，那麼合起來就會很好聽。在

▲ 圖7-3

「Baa Baa Black Sheep」這幾個字的音傳向人耳的圖示。

▲ 圖7-4

兩個音結合後傳向人耳的示意圖。兩個組別的音的波動
型態，合併後成為一個新的波動型態，此處「Black」的
波動頻率是「Baa」的一點五倍，這種單純的近系關係
能產生柔和悅耳的聲音。

這個情況下，由於「Black」的波動頻率是「Baa」的一點五倍，兩者**近系關係**較單純，因此合在一起唱時，就跟兩個差八度的音一樣悅耳。圖7-4顯示了兩個音是如何結合一起產生新的波動型態，而這種型態既足以平順地重複以發出悅耳的音，同時又明顯有別於原音，以致聽來饒富趣味。

目前我們舉的都是**近系關係**單純的兩個音結合在一起的例子，像是較低頻率跟高出兩倍或一點五倍頻率的音組等。現在來看看兩個近系關係較複雜的音結合在一起後會是如何。在圖7-4中，可以看到相結合的兩個音所產生的波動型態，其中較低音的頻率，是較高音頻率的十八分之十七。鋼琴琴鍵上相鄰的兩個音就是這樣的近系關係若你同時彈奏這樣的兩個音時，聽起來就會刺耳不協調。鋼琴上相鄰兩個音的音高只有半音的差距，這也是西方音樂所使用的最小音程。若你同時彈奏這樣相近的兩個音時，就會跟兩個音都走音的結果一樣—兩者只是互相干擾，而非為彼此加分。

彈奏兩個鄰近的音會產生一種效果，就是這對一起發出的音的響度，會在一秒內增減好幾次。請參看圖7-5，兩者結合後的整體壓力波會不斷增大或縮小，這是由於兩個音的個別壓力波型態一直**無法同步**的關係。若想知道這種情況是怎麼產生的話，不妨試想你跟一位朋友走在一起，對方步伐邁得較大，但每分鐘走的

▲ 圖7-5

兩個不單純的音波型態的結合,此例中一個音的頻率
是另一個音的17/18,和鋼琴上相鄰的兩個音之間的音
程一樣。此類結合形式聽起來跟看起來一樣複雜,所
發出的是由兩個不協調的音所構成的、加上隨著整體
音量忽大忽小的「哇哇哇哇哇哇」的噪音。

步數較少，雖然你以同樣的速度前行，但要是你沒有同時跨步走，兩人的步伐就會漸漸不一致，但在一段時間後，你們兩人又會再次同步。這樣的現象會以重複的循環來呈現：比如他每走十二步為一次循環，而你則是十一步。當這個「同步—不同步—同步—不同步」的循環發生在兩個音的壓力波型態上，如圖7-5所示，就會隨著音量忽大忽小地發出難聽、不穩定的「哇哇哇哇哇哇」的噪音。而這種效果即所謂的「拍」或「拍子」。

正因為兩個近系關係複雜的音結合後聽起來很刺耳，所以當樂器演奏走調時也會不好聽。其實，所謂的「走調」，就只是原本我們所偏好的近系關係**簡單、協調的兩個音**，被近系關係**複雜的音給取代罷**了。破壞這種和諧的近系關係其實易如反掌，只要相差八度的兩個音中，有一個音的頻率偏差了一點點，就能毀了原本悅耳的聲音，例如110Hz加上220Hz的音好聽，但若是110Hz加上225Hz時就不太悅耳了。

最後要提醒各位，**和弦應是由三個**而非兩個音所組成的。我前面都只用兩個音來說明的原因，是為了盡量讓事情簡化。三個音要比兩個音更不容易彼此協調，但音符組合的原理則是一樣的。

如何使用和弦與和聲？

　　搖滾或流行樂團中的節奏吉他手，多數時候是以**彈奏和弦**來為歌曲伴奏，他們通常一次撥動數條弦來製造和弦，並在重複數次之後再彈奏下一組和弦。由於他們會選擇能夠**輔助旋律的音**來組成和弦，這就使得和弦和旋律所用的音，有些是一樣的。例如，某一段旋律用了A—B—C—D—E這幾個音，那麼典型的伴奏就可能會是由A、C、E三個音所組成的和弦。他們不需要依附曲調中的每個音，而只需從中**挑選適合的音**來組成和弦，並對其中的音：A、C、E，形成顯著的輔助效果即可，當我們要強調這些音時，就會使用這個和弦。同理，如果我們想在同一支曲子中，突顯B和D兩個音時，就可採用由B、D、F所組成的和弦。

　　你也許注意到了，我並沒有用連在一起的音來組成和弦。最單純的和弦並非是**由音階中相鄰的音所組成**，因為同時彈奏太相近的音會發出較刺耳的聲音。一組音階中的連續音乃**相隔半音或一個全音**，就像我之前提到的，相隔半音的兩個音會彼此干擾而非相輔相成，同樣地，雖然程度較輕微，但對於相隔一個全音的情況也適用，任何連續音同時演奏時聽起來就是不協調。例如，由A、B、C三個音所組成的和弦，聽起來就會讓人難以忍受，這是由於B音跟A和C都扞格不入的緣故。這類和弦不會用於伴奏

上，但卻適合在家中彈奏像〈魔鬼的階梯〉這類讓人緊繃的曲子。

　　在單純協調的和弦中，各音之間需要一些喘息的空間以互相配合，不論是哪種音階，其中任三個彼此間隔開來的音，就是最常見的協調組合。不過，在流行樂中很常看到一種做法，是先用三個彼此協調的音來製造一組「和諧音」，接著再加進一個不協調音，以便在特殊的和弦上產生一些刺激的元素。我們可能會用C、E和G三個音組成和弦後，再把B丟進去增添一點張力，因為B音跟C音是互不相容的。節奏吉他手，其實應該叫做「和聲吉他手」才對，所製造的這些音符組合，可適當襯托第一吉他手或歌手所演出的主旋律。

　　另外也有並非由一位樂手提供主旋律，而另一位提供和聲的情況，像是獨奏的鋼琴手必須一次做兩件事，通常是用右手彈奏主旋律，而左手彈奏和弦及和聲。還有，像古典音樂就經常是由大型的管弦樂團來演奏的，其中只有一部分樂手演奏主旋律，而剩下的人負責以和聲來伴奏，作曲者也常會讓不同組合的樂手輪流負責主旋律，以讓聽眾保有新鮮感。在法國作曲家拉威爾著名的〈波麗露〉（Boléro）中，隨著主旋律在管弦樂團間流轉、愈來愈多樂器加入陣容時，樂聲也就跟著愈來愈響亮。之前的和聲始終和諧明快，直到接近尾聲時才以明顯的張力，來製造戲劇性的最後高潮。

　　主旋律背後的和弦與和聲，也形同音樂修辭中的「斷句」。事實上，我們可以將任何一首歌中的歌詞和調子去掉，單從和聲就能分辨每一段在哪裡結束。

　　若要使用和弦為主旋律伴奏時，最簡單的方法就是將和弦中所有的音一起重複演奏，不然，你也可以用某種連續的、前後交疊的方式，一次演奏和弦中的一個音，來增加樂曲的層次感。由個別的音串在一起連續演奏的和弦，叫做**琶音**，是流行民謠吉他中連續指彈的基礎指法，而連續指彈高明的吉他手能同時彈奏琶音和主旋律。彈奏琶音可為樂曲增添複雜度與細膩度，因為樂手不但可在和弦中挑選跟曲調相合的音來彈，還能將節奏加入琶音中。

　　琶音是很常見的音樂技巧，幾乎什麼古典樂曲都能聽到，尤其是那些曲名中有「浪漫」兩個字的曲子。貝多芬著名的慢板〈月光奏鳴曲〉即是由一連串的琶音所組成的旋律，但「整支」曲子都是由琶音所演奏的那首巴哈〈C大調前奏曲〉或許才是最好的範例。這首名曲沒有所謂的調子，而是由一連串以**琶音技巧**所演奏的和弦組成。像這樣的曲子，尤其又是出自巴哈之手，其他作曲家大多又妒又羨地將它視若珍寶，唯有十九世紀的法國作曲家古諾（Charles Gounod）不以為然，他瞥了一眼巴哈的這首前奏曲，想著：「整首都用琶音譜曲？多浪費啊……我那記錄多餘調子的筆

記本在哪？」而這一時熱血衝腦的結果，傳唱中外的〈聖母頌〉，便是由巴哈伴奏、古諾編曲就此誕生。我必須承認，他幹得還真不賴。

搖滾和流行樂團也很愛用琶音。齊柏林飛船那首「Stairway to Heaven」的開頭就是一連串的琶音，還有老鷹合唱團的〈加州旅館〉也是。不過，現狀樂團（Status Quo）則通常會避免用琶音，覺得這是無病呻吟、浪費寶貴錄音時間的做法，他們沉迷於快速重複的完全和弦，來營造情緒高亢的效果。貝多芬跟現狀樂團都完全認同「大聲、重複的完全和弦＝活力」，只要聽聽貝多芬的〈槌擊鋼琴〉（Hammerklavier）鋼琴奏鳴曲開頭的前幾秒；或是他那首〈命運交響曲〉，就是那首雄壯威武的「鐙鐙鐙鐙—鐙鐙鐙鐙—」便能瞭解了。

最複雜的和聲類型稱做「對位法」，指的是**用一個旋律為另一個旋律伴奏的情況**，這樣就會有兩個、三個甚至更多曲調同時演奏。對大多數人來說，會使用到對位法的機會，就只有那些由兩到三位歌手以遞延的方式加入演唱的兒歌了。比如像這樣：

大毛：兩隻老虎、兩隻老虎，跑得快、跑得快，一隻沒有眼睛……
二毛：　　　　　　　兩隻老虎、兩隻老虎，跑得快、跑……
三毛：　　　　　　　　　　　　　兩隻老虎、兩……

或是這首〈倫敦失火了〉（London's Burning）：

倫敦失火了、倫敦失火了，叫消防車來、叫消防車來……

倫敦失火了、倫敦失火了，叫消……

倫敦失……

這種遞延加入同一首歌的演唱方式，叫做「卡農」。這表示兩人在任何時間，唱的都是不同的音，也就形同**類似演唱不同曲調的效果**。更高明一點的卡農版本也是用稍微「延遲」的方式演唱同一首歌，但卻是從較高或較低的音開始。

對位法經常採用這類技巧，或是同時以不同的曲調演奏。而同時演奏的曲調之間必須**互相協調**，且那些為主旋律伴奏的曲調也要盡可能保持單純，以免整首曲子糊成一團。你不能隨便拿任何兩種調子來合奏，因為有些音符組合在一起未必好聽。

作曲家必須利用許多技巧來譜寫對位法，而人們常將主要以對位法所組成的樂曲稱作「賦格曲」。擅長此類技巧的大師，諸如巴哈，能夠同時將八個或更多曲調組合在一起，但對我們這些凡夫俗子來說，卻又太過艱深了，因為我們的耳朵恐怕一次無法分辨三個以上的調子。如果你想聽一些以對位法演奏的範例，我推薦巴哈的〈D小調雙小提琴協奏曲〉；若你想聆賞出色的賦格曲的話，最好是聽單一樂手的獨奏，這樣才能清楚地聽到個別的曲調

（或稱為「聲部」），巴哈那首以鋼琴演奏的〈G小調小賦格曲〉就是絕佳範例。這首曲子是從沒有任何伴奏的旋律開始，但在結束前，同樣的旋律以較低的音重複演奏了一次後，又以更低的音、加上稍微延遲的方式再重複一次。這其間還混入其他的調子，但都較為簡短、簡單。多數賦格曲都具備一項特色，就是其中的曲調都有個**易於辨認的開頭**，因此每當主旋律一進入這些曲調組合時，很容易就聽出來。

和聲的一些基本技巧，像是持續長音、和弦、琶音和對位法，從巴哈的協奏曲到性手槍樂團，幾乎在所有你聽過的西方樂器演奏中都使用過。除了無伴奏的旋律外，在西方音樂中，和聲幾乎和曲調一樣重要。

我們之後會看到，由於西方音樂對和聲的癡迷，讓我們必須發展出一套科學方法，將八度分成最多十二個相等的**音級**，以便每次都有一組七個音可用。相關理論是從二千五百多年前就開始發展，但只花了我們二千年就發展成最後的「平均律」系統，也就是我們下一章要談的主題。但在進入這個主題之前，不妨先大致了解一下尚未被和聲主導的音樂系統。

西方與非西方音樂的某些差異

西方音樂與非西方音樂間有一項很大的差異，就是只有西方音樂會在樂器演奏中**大量使用和弦與和聲**。正因如此，我們才發明了能同時彈奏數個音的樂器，像是鋼琴和吉他等。除了這些能一次發出好幾個音的**複音樂器**外，我們也發明大量的一次只能奏出一個音**單旋律樂器**，例如長笛和單簧管等等，但西方音樂傾向將它們組合在一起，以便利用和聲來為主旋律伴奏。這套和聲系統是以那些彼此具有**高度近系關係**的音所建立起來的，而這些音必須維持單純的頻率關係以形成和聲，所以能供選擇使用的音是有限的。

至於非西方傳統音樂則較容許在旋律中自由轉換音高，這樣一來，伴奏就必須要簡單得多，才能避免製造互相衝突的音組。這原理就跟置身在五架飛行特技機隊中進行表演一樣。

你要不是以少數幾個謹慎規劃的飛行動作來表演，要不就是讓其中一架飛機自由發揮，而其他飛機則保持低飛來襯托。這兩種情況都一樣吸引觀眾目光。西方音樂一開始是以這兩種形式中的第一種來發展，以伴奏用的音會圍繞著主旋律曲折來回，由於可用的音很有限，故所有的樂手用的都是同一組音。而非西方音樂則在旋律的選擇上不設限，因此若有三到四位樂手彼此間想以

隨意的方式伴奏時，其中一位就有可能在大家應該一起往左轉時卻向右轉，結果就會亂成一團。

　　也因此，傳統的非西方音樂較不注重和弦與和聲。例如印度的古典音樂傾向在使用一到兩種曲調樂器的同時，利用打擊樂器以較固定的持續長音來伴奏。這類音樂的典型範例，出現在多數名稱中含有「拉加調式」（raga）或「拉加」（rag）字眼的印度次大陸專輯中。**拉加調式**在梵文中的意思是色彩或情緒，也用來稱呼即興演奏的曲子。此類音樂中最著名的樂手，恐怕非這位名叫香卡*（Ravi Shankar）的西塔琴大師莫屬了，由他和他那位也同樣享譽全球的西塔琴手女兒 Anoushka 所合奏的「Raga Anandi Kalyan」就是極佳範例。

　　像這種等級的樂手在世界各地巡迴演出時，透過與西方樂手的交流，也促成了許多「中西合璧」的音樂創作。其中有些作品很出色，如印度古典音樂大師 Nusrat Fateh Ali Khan 同名專輯中的「Mustt Mustt」，有些還滿有趣的，而有些則……相當糟。這些作品通常會在音樂風格和音階系統方面有所妥協。但樂手們並不在乎，且通常也能獲得不錯的成果。

*　他的另一位女兒是知名的爵士樂歌手諾拉‧瓊斯（Norah Jones）。

　　不等分平均律系統的主要優點，是**容許旋律中有更多情感發揮的空間**，樂手必須經過多年的訓練，方能流暢地運用音階上基本的七個音。而西方藍調與搖滾樂手同樣也在吉他和口琴的「轉音」上下了很大功夫，但相當不同的是，這個「轉音」最後達到的音高，對聽眾和樂團其他成員來說是很明確的，而且它最終會融入伴奏和弦的和聲中。只是對印度樂手來說，則有更多的最後音高可選擇—這也正是為何譜寫適合的和聲會如此困難的原因。不過，過去五十年來，許多來自印度和日本的熱門音樂，也已循著歐洲的模式，採用含有大量和弦與和聲的平均律系統了。

和聲與雜音

8

Chapter

衡量音階
Weighing up Scales

　　小時候在上歷史課時，大概都有學過古代士兵架雲梯爬進城堡的事蹟；還有，上法文課時，也或許學過「樓梯」（escalier）這個字。但不論是雲梯（scaling ladder）還是法文的escalier，都是一種有踏板讓你可以從低處往高處攀爬的東西。而這兩個字都是源自拉丁文的「scala」，意即臺階或梯子。這個字也是構成音樂詞彙「音階」（scale）的基礎：音階是一連串往上或往下，逐一演奏的音符，通常涵蓋了一個八度在內。也就是說，我們是從某個頻率的音開始，一直往上彈奏到兩倍於該頻率的音為止。

　　由於有許多方式可自一個音往上爬升一個八度，因而也就有各種類型的音階。西方音樂最普遍採用的方式之一，就是大音階，我會留待下一章說明。在此章節我想釐清的，是「音階」和「調」這兩個詞之間的關聯。以C大調為例，C大調的音階是由特定的**七個音為一組**所構成，在**依序往上或往下**彈奏它們時，就只叫做音階，但如果用這組音來譜寫一首曲子時，就可以各種不同的**型態和順序**，在不同的音之間轉換，由於我們演奏的已經不是一個音階而已，因此我們便說這是一首C大調的曲子。

　　形成音階的「音程系統」或「音級」，並非一成不變，且在不同地區也不盡相同。傳統的印度或日本音樂，和歐洲音樂所用的音程不大一樣，因而對西方人來說充滿異國情調。不過，所有的

音階系統卻都遵循下面兩個基本規則：

1. 音階是以一**連串的音程**為基礎所構成的，而音程也就是將稱為**八度**的自然音階加以分段。

我們知道兩個相差八度的音一起演奏時是很悅耳的，這表示在某些情況下，你可利用如此密切的近系關係，隨時奏出一個高八度的音。例如，當你稍微用力吹奏小哨笛或直笛時，原本的音就會被另一個較高的音所取代，也就是比原本的音剛好高八度的音，吹氣進瓶口也會產生同樣效果。若你撥動一根吉他弦後，再輕輕地撫觸該弦長的一半處，即第十二個音格上方，所彈奏的音就會變成高八度。音高自然升降八度的情形，在鳥鳴聲、甚至是開關門時的咿呀聲都聽得到，因為八度音跟樂音製造的物理原理有關，我們稍後便會說明。

這種聽來悅耳、容易彈奏的音程即是所有音階系統的基礎。所謂的八度，說穿了，就是一個超級大號的音程*。未經訓練的人通常只能唱出約兩個八度，也因此所有音樂系統都必須將八度分成較小的音程，才有各式各樣的音供人們演唱之用。

* 「Somewhere over the Rainbow」這首歌的前兩個音即相差八度。

2. 就算八度已被細分成更多音級，樂手也通常不會一次使用七個以上不同的音。

我們接下來會看到，縱然歐洲或西方音樂將八度分成**十二個等分的音程**，但一次通常只會選用其中七個音。這七個一組的音即為「大調」或「小調」，也幾乎在每支耳熟能詳的西方樂曲中都會聽到。每組的七個音都各有專屬的名稱：例如，C、D、E、F、G、A和B這七個音組成了C大調；而F、G、A、降B、C、D和E則構成了F大調。

我們一次只選用七個音的道理，跟研究人類短期記憶能力的美國心理學家George A. Miller在一九五〇年代所做的研究相符。他在測試人們記憶一串數字、字母和音調的能力後，得出了人類短期記憶僅限七個單項的結論。這個限制也同樣普遍存在於其他音樂文化。例如，印度樂師們雖然將八度分成了二十二個音級，但也選用一組七個音來譜寫特殊的樂曲。印度樂師也使用跟七個音組相關的**次要音**，但我們接下來會了解西方音樂不使用次要音的原因，是因為可能會跟和聲相衝突。

在西方音樂中，作曲人或詞曲創作者並不會整首曲子都「只」採用原始的七個音組，而隨著樂曲的開展，從一個調轉換到另一

個調來為樂曲增色是很常見的事。由於總共只有十二個音可選擇，而每個調中又有七個音，因此顯而易見的，當我們從一個調移往另一個調時，有些音就不免會在兩個調中都出現。事實上，最常見的「調子改變」或稱「轉調」，是轉進的調子中只有**一個音跟轉出的調子不同**。

很多人都知道「八度」這個詞來自拉丁文的「八」，同時也聽過一個八度中有八個音的說法。因此你可能會疑惑，為什麼我一直談的都是七個不同的音。如果你彈奏或演唱一個完整的八度時，的確會有八個音，但由於第一個跟最後一個音相差了八度，而且，如我在上一章所說，**相差八度的兩個音非常雷同**，甚至擁有同樣的名字，因此一個八度中雖然共有八個音，但卻只有七個音是不同的。例如，C大調的八度音階即包含了C、D、E、F、G、A、B、C。

關於音階，請謹記下列三項重點：

- 我們需要利用音階來記憶「曲調」；
- 音階將八度音分成較小的「音級」，並提供給我們一些可供選用的音；
- 每次彈奏的音若太少的話，就會聽起來很無趣，但太多音

又會聽起來太混亂。

在下一章中，我們會說明「音符命名」，以及「選擇」一組七個音的方式。首先，我想說明我們是如何從挑選出來的音組中，將八度分成十二個不同的音。

你大概想像得到，以前的人並非是在某天早上一覺醒來後，便自行決定將八度分成十二個音級的。音樂是由不懂頻率的樂師們發展出來的，他們只知道怎樣做聽起來會好聽。在二千多年前的音樂發展初期，很多事都要比今日來得單純，他們不會在一個八度中使用十二個不同的音，甚至連七個都不用，因為……他們只用五個音。

音階之母——五聲音階

雖然全世界多數的音樂系統都是一次使用七個音，幾乎人類使用的所有音階系統，自古希臘到今日，用的都是**八度中只包含五個不同音的音階—亦即「五聲音階*」**。

*　pentatonic scale，其中的「penta」為希臘文中的「五」；而「tonic」則為「音」之意。

許多日本、中國和凱特爾族的音樂，仍舊使用這個五聲系統，至今也仍受藍調和搖滾吉他手的喜愛。採用五聲系統譜曲的經典範例就是這首〈奇異恩典〉（Amazing Grace）和〈友誼萬歲〉*。若你像大多數人一樣，需要提示一下〈驪歌〉的歌詞，大概是這樣：「驪歌初動，離情轆轆，驚惜韶光匆促……啦啦啦啦……啦啦啦啦……老師再見、同學再見……」。在誘惑合唱團（The Temptations）於一九六〇年代的那首暢銷單曲〈My Girl〉的吉他聲中，也能清楚地聽到一段簡單的五聲音階。

五聲音階中的音跟音之間，有著非常單純的數學關係，使得這些音有如一個自給自足的優秀團隊。它們不但能以連續的方式演奏一段旋律，也能以不同組合形成和聲。

等到手邊有鋼琴時，你不妨試著只用「黑鍵」彈奏出旋律─這就是**五聲音階**或音調的聲音。所有用這五個音彈奏的旋律都很好聽，在同時彈奏「兩個黑鍵」時，多數組合聽起來也都很協調，但唯有當你彈奏「相鄰的兩個黑鍵」時，就會讓原本和諧的聲音變得不順耳了。

* 原名Auld Lang Syne，為蘇格蘭詩歌，其旋律即為大家耳熟能詳的〈驪歌〉。

　　在西方音樂最常使用的調中—即十二個大調，一個八度中會有七個不同的音，其中有些只相距一個半音，這就是我們所知一起彈奏時最不協調的音。還有，我們等下會看到，大調中七個音的排列組合，肩負著在樂句結尾清楚分段的任務。標準五聲音階能持續產生悅耳和聲的原因，是因為沒有摻雜半音在其中，將八度中七個不同的音減到五個，就可避免某些音「擠在一起」。於此同時，當八度中只有五個音時，樂句的分段就會較不清楚。因此，若一個八度含有正確的五個音時，就會形成一個高度互助合作的組合以及不明確的分段，同時也很不容易發出刺耳或不好聽的噪音。

　　若要在鋼琴上彈奏五聲音階的話，就必須從一個分成十二個相等音級的八度中，選出特定的五個音。但以前的人並不知道現代人是先將八度分為十二個半音，然後再從中選擇要用的音。因此他們要怎麼從豎琴和長笛上，選擇出五個相差正確間距的音呢？

　　要想演奏悅耳音階的話，就必須要有一組頻率相關的音。最單純的弦樂器是豎琴，這項樂器廣受先民的愛用，我們不妨把它想成是只有一個八度的樂器，基本頻率最高的琴弦必須是最低琴弦的**兩倍**，因為它高了八度，而所有的樂曲必須依據這個自然悅

耳的音程而形成。以理想的情況而言，介於這兩根弦之間其他弦的頻率，亦應跟最低的弦有關聯。例如，頻率是最低弦的一倍半，或是一又四分之一倍—這可以是**任何單純分數的倍數**。

要知道，世界各地的先民都是「各自」發展出一套將樂器調成五聲音階的系統，因而此調音系統遵循的必得是自然的物理現象，否則也就不會被眾多先民所發現了。

此種物理現象疑似與弦的振動有關，你只有挑動弦才能讓它發出平常的音，但也很容易讓這根弦發出其他一兩個跟最初的音密切相關的音。如此一來，我們就能設計一連串事件，讓它聽起來很像偵探故事的情節。我們可以讓第一個音告訴我們它最好的朋友是誰，再讓那個最好的朋友告訴我們它最好的朋友是哪位，一個接一個直到形成一組彼此之間近系關係良好的音—就是五聲音階。一旦你將豎琴調成五聲音階後，就能將同樣的音程型態複製到沒有琴弦的樂器，如長笛上。

這種將豎琴調成五聲音階的能力，就跟輪子的發明是同樣道理，也是音樂發展的基礎。且讓我們看看它是怎麼形成的……。

請將我想像成古埃及的豎琴學徒，要將一把六根弦的豎琴調成五聲音階，有人曾教過我怎麼做，但這是我第一次嘗試。此時

我只具備兩項技能：一是可以增加或減少弦的張力，來改變它發出的音；再來就是我能分辨哪兩個音聽起來是一樣的。

「等一下，」我聽見你問：「為什麼我們要把六根弦調成五個音的音階呢？」問得好。答案很簡單，就如我之前所提，在一個八度中，開始和最後一個音是一樣的。因此，若要形成含有五個不同音的完整八度音階的話，我們就需要六根弦。

我們目前正置身在古埃及，手邊沒有可用的音叉。也就是說我必須自備調音工具，而我唯一能用來為豎琴調音的工具就是豎琴本身。聽起來雖然有點讓人卻步，但其實相當簡單。

豎琴的琴弦長短不一，較長的弦會發出較低的音，我會將最長的弦標示為1，從1標到6，並從1號弦（最長的那一根）開始將所有鬆掉的弦逐一調緊，直到都能發出清楚悅耳的聲音為止。我並不需要考量這個音的頻率，因為那場在倫敦開的會議中，決定的並不是用於未來四千年的標準音高。所以只要是清楚悅耳的音都可以。

接下來，我要利用這根弦來調其他的弦—但我們要怎麼利用這根弦來製造其他弦所發出的音？

我在用一隻手撥動較長的弦的同時，用另外一隻手的指尖「輕撫」這根弦，並一邊繼續撥弦，一邊慢慢地將指尖順著琴弦往下移。通常我的指尖會阻擋琴弦發出清楚的音，而製造出「登」的噪音。但當我的指尖位於特定位置時，就會發出一個清楚的音。

當我的指尖剛好落在弦的中間位置時，就會發出最大聲、最清楚的音，而這個音要比該弦平時奏出的音高上八度。因此，我只要將第6根弦正常發出的音，調成跟這個「高八度」的音一致後，再撥動這兩根弦時，發出的音就會相差八度。

好了，現在我們有八度中的最高音和最低音了，但要怎麼做才能把這兩根弦中間的其他四根也調好呢？

答案就是，若我重複撥弦、撫弦的步驟，就會找出其他發出清楚的音而非噪音的位置。我說過，當我的指尖放在弦的中央位置時，就會發出清楚的音，但**當指尖剛好位於弦的三分之一或四分之一處時，也會發出清脆響亮的樂音**。

相較於今日，這種方式雖因陋就簡，但我們不得不面對一個現實，就是我們大多數人並沒有古埃及六弦琴。不過，你手邊可能會有吉他或其他弦樂器，讓你可以自己找出這些清楚的音。吉他是最容易進行這項嘗試的樂器，因為琴弦的一半長、三分之一

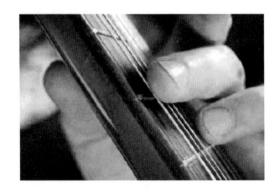

▲ 圖8-1

若我一邊用右手拇指撥弦,一邊
以另一隻手的手指輕撫該弦時,
就會發出「登」的噪音而非清楚
的樂音。但當我的手指位於琴弦
的某些特定位置時,就會發出清
楚的音。

長和四分之一長的位置，就位於特定的音格上。事實上，這也是
為何將音格設於這些地方的原因。若你將手指放在第十二個音格
上並輕輕撥動琴弦時，就等於將琴弦一分為二——你就會彈奏出「高
八度」的音。若你在第五音格上做同樣的動作時，就等同將琴弦
分成四分之一，並因而發出比該弦原本的音高出兩個八度的音。
若你在撥弦的同時亦按住第七音格時，就如圖8-1所示，你便將弦
分成了三等分，因此發出全新的音。這是我們所製造的、唯一**全
新**的音，因為在弦的「一半」和「四分之一」位置，我們幾乎沒
有製造什麼其他的音，因為它們只是分別高出第一個音一個八度
和兩個八度罷了——因此會被視為原始音的高音版本。

　　而「以一隻手撥動琴弦的同時，用另一隻手的手指輕觸該弦」
這句話實在太累贅，由於它發出的是「ㄅ」而非「ㄊㄨㄞ」的聲
音，我們就從現在起稱呼這種彈奏方式為「彈兵音」*。

　　因此，用「彈兵音」的方式，就能輕易地從一根弦上彈出下
面三個音：

　　1. 高出該弦正常音色的一個八度音；

* 吉他手稱「彈兵音」為「彈奏泛音」。

2. 高出二個八度音；和

3. 一個全新的音。

你可以用彈乒音的方式再加上一點技巧和努力，來彈奏其他音，不過不必擔心，我們這裡只會用到簡單的三個音。

我們只需在每根弦上彈奏八度音和全新的音，就足以為六弦琴來調音了。目前我們已將第六根弦調成比第一根弦「高八度」的乒音。接著我們在第一根弦上彈出「新」的乒音，以便為第四根弦調音。一旦第四根弦調好音後，我們就能利用它自己發出的「新」乒音來為第二根弦調音。而利用第二根弦所發出的「新」乒音，就又能為第五根弦調音。

最後，第五根發出的「新」乒音，能準確地為第三根弦調音。

為了讓以上的敘述盡量簡短，我便省略說明，所有「新」乒音都要比即將調音的弦高出一個或兩個八度，但這只是讓調音過程不那麼容易罷了。若你想了解實際上的操作方式，我已將整套說明寫在書末〈若干繁瑣細節〉一章的「將樂器調成五聲音階」中。

好了，我們只利用豎琴本身便能調好音—這也是古早時代能採用的唯一方式。但為何只調了五個不同的音，而不進一步調更

多音呢？

其實，這是有原因的。如果你重複這個彈兵音的步驟，並繼續利用第三根弦發出的新兵音來調音的話，就只會調出比第六根弦低半音的音，也就是會製造出與第六根弦和第一根弦互不相容的音。現代人能欣賞音樂中出現少許不和諧的效果，但以前的人可不太能接受，因而他們的音階就只停留在使用五個不同的音的階段。對了，這種不含半音的五聲音階有個好聽易記的名字叫「無半音五聲音階」，而你可以時不時將這個名詞加進對話中，當成今天的讀後練習。

那麼，原始的五聲音階到底好在哪裡呢？所有這些彈兵音、撥弦聲和八度音跟我們又有什麼關係呢？

其實，要是你把它們都計算一下的話，就會得出下列數據：

- 第一根弦發出的就是你所選擇的第一個頻率

- 第二根弦的頻率是第一根弦的 1⅛ 倍

- 第三根弦的頻率是第一根弦的 1¼ 倍

- 第四根弦的頻率是第一根弦的 1½ 倍

- 第五根弦的頻率是第一根弦的1⅔倍

- 第六根弦的頻率是第一根弦的2倍

第三和第五根弦雖然並非剛好各是1¼以及1⅔倍,但卻非常接近,分別只有大約百分之一的誤差。

把近系關係單純的音放在一起就會好聽,而且從上面列出來的這些數據可看出,這些音之間有非常穩固的近系關係,因此也正是大家公認它們好聽的原因,且幾乎所有人類社會都不約而同地發現並採用這種五聲組合。

雖然調音方式大約如我所敘述的那樣發展而成,但並非人人每次都必須用這麼繁瑣的方式才能調音。樂手們對音程大小養成了相當準確的判斷力,並且能記住音階。在一開始學琴時,豎琴手就懂得繃緊最低的那根琴弦直到發出清楚的音,接著在繃緊其他的弦直到發出正確的音為止─靠的大概就是對一兩首歌中正確音程的記憶。

某些地區純粹就只使用原始的五聲音階,某些則是伴隨著其他方式,而在歐洲,我們最後採用的是十二個不同的音組成的系統,但我們一次只用大約七個音。下一章我們會討論選擇各式七

個音組的方式。而在本章其餘的部分，我們會探討為何人類需要
經過幾個世紀，才能決定將八度分為十二個相等的音級。而這個
最後發展出來的系統，我們稱呼它為「平均律」。

歐洲、西方音階系統：平均律

我們為何要用平均律？

幾乎所有音樂類型如爵士、流行、搖滾和古典等都採用西方
的音階系統，而這個系統的現代版本叫做「平均律」或簡稱
「ET」，是在十八世紀下半葉於歐洲發展出來的，到了一八五〇年
時，所有的歐洲專業樂手都採行ET系統並沿用至今。由於它真的
很好用，我們大概會一直用到火星人入侵為止。搞不好連火星人
都會將它繼續用在「輕爵士」和熱門的晨間咖啡時段。不過，即
便它廣受歡迎，ET系統仍是折衷下的產物，而需要妥協的理由也
很簡單—因為我們無法得遂所願。

我們原本想要的，是一個能將八度分成十二個音級，同時每
個音的頻率之間，又能呈現單純的分數關係如1¼和1½等的方
法。但要是能這樣就太好了，因為所有近系關係單純的音都能產

生悅耳的和聲。這是「理想」音階系統背後的概念，不過這個「理想」系統不是每個樂器都適用，我們待會就會說明。

「理想」的音階系統

這個「理想」的音階系統可以回溯至兩千多年前，當時是以單純的頻率關係如1½和1能產生最悅耳的和聲，且「八度」應據此分割為概念而發展出來的。但很可惜的是，算術告訴我們，如果要將音的頻率固定在某些數值，例如之前所說的 110Hz 的話，是行不通的。若要採用「理想」的音階系統，樂手就必須在整首樂曲中，不斷地**升降微調頻率**，才能維持單純的和弦關係。

就拿四人演唱和聲為例，在一首歌中，阿福負責唱低音，他只要一次又一次唱出A、B、C、A、B、C這幾個音即可，而他的朋友則唱其他各種音。如果你聆聽他們的演唱，會認為阿福準確地重複這些音；但當他這麼做時，某些和聲便會嚴重走音。若要使用「理想」系統的話，阿福就必須不時地改變某些音高，才能形成完美的和聲。大多數的時候他原本所唱的 B 音沒什麼問題，但他可能得針對某些音組，將音高稍微提高一點，這個稍微提高的音可稱作「B*」。因此，他就必須要這樣唱：

A、B、C、A、B、C、A、B*、C、A、B、C。

會需要這樣做的原因，是即使在「理想」音階系統的「完美」近系關係間，仍有些琴弦之間的近系關係會不調和。例如，四號弦振動的頻率是一號弦的1½倍，因此，若系統是公平的話，那麼五號弦跟二號弦應該擁有同樣良好的近系關係。不幸的是並沒有。若你計算一下，就會發現五號弦的振動頻率不到二號弦的1½倍。這就表示一號弦跟四號弦合奏起來很悅耳，但二號弦跟五號弦合奏時則會走音。因此，在這個例子中，你就必須改變其中一個音的頻率，才能產生完美的「1½倍」近系關係。

如果你將這個單純分數的概念延伸到八度中的全部十二個音時，問題會更大，當你從一組七個音轉到另一組，也就是轉調時，會發現某些音的頻率必須稍做改變。

「理想」系統只能運用在音不固定的樂器，如小提琴、中提琴、大提琴、長號，尤其是人聲上，才能產生良好效果。只有演奏這些樂器的好手，才有辦法在樂曲進行的同時調整發出的音，好讓各種音符組合一直維持著單純美好的近系關係。不過，必須在所有參與演出的樂器都能做如此調整時，才能使用這套系統。一旦有「固定音頻」的樂器如鋼琴、吉他、長笛或其他絕大多數

的樂器加入時，這套理想系統就必須棄而不用了。這是因為如果
有一半的樂手能調音，而其他則不行時，這兩組樂器彼此間就會
不同調。

這套系統最後是體現合唱團裡，由兩把小提琴、中提琴和大
提琴各一把所組成的和弦樂四重奏中，只要在「沒有固定音樂器」
伴奏的情況下，他們傾向使用這套理想系統來形成最佳和聲。發
出「固定音」的樂器需要一套不同的音階系統，這套系統要一面
在純粹的和聲上有所折衷，一面又能讓音保持固定。而這個折衷
的方式即是我們花了幾個世紀才將它發展出來的**平均律系統**。

平均律系統的發展

同調或走調？

我們知道早在西元前二五〇〇年時就有人彈奏豎琴了，因為
有當時花瓶上的圖飾為證，所以非常有可能在比它還更早的數千
年以前就有音樂了。

當人類從吟唱進展到製造木製或竹製的長笛等樂器時，就開

始思考要在哪裡鑿音孔的問題了。音孔所在的**位置**決定了樂器發出的**音高**，而製造那種雖然有音孔但是會走調的長笛非常簡單。我這裡說的並非是「現代人聽起來走調」的走調，而是「有人對笨蛋丟石頭，卻將他的長笛打落到火中」的那種走調，也是那種每個人都會認同的走調。

這種走調指的是單一樂器發出的某些音之間並不協調的狀況。如果你在小哨笛上隨便某個位置鑽一個孔，很快你就會發現那個孔發出的音，跟其他的音都不同調。

我最近在西班牙度假時曾經過一個市場，裡面有的店家販賣女用耳環；有的賣漆器給中年夫妻；還有的賣小雞造型飾品給那些除非買一個鐵絲做的小雞否則認為人生空洞虛假的人。在勉強逃離一家販賣編織茶匙的小販後，我發現自己停在一個販賣竹製小哨笛的攤位前，當我注意到有人就只是在竹管上簡單地鑽一排等距的孔時，立刻就明白那裡賣的每支笛子應該都是走調的，因為你不能用那種方式製作樂器。我拿起一支湊近嘴巴，吹出的是一堆最不和諧、悲哀的音，我自己聽了都不舒服，甚至連那裡的狗都不太掩飾地對我投以蔑視的眼光。結果當然就是，我得把它買下來，並且在這裡寫出來讓大家開心一下。

▲ 圖8-2

走調的小哨笛。某個不懂音階原理的人，
逕自在笛管上鑽了一排等距的孔，妄想這
樣能吹奏出音階。但這支笛子只能發出一
連串沒有任何近系關係的音。因此若有人
想吹出調子的話，不但吹出的每個音之間
的高低起伏不對，還會讓人既發笑又痛
苦。如果有哪位查稅員讀到這一段，我要
鄭重聲明，我要申請扣除購買這支樂器所
花的3歐元，以抵銷我的版稅。

當個別單一的音聽起來也許悅耳，但連在一起彈奏時並不和諧，這是任何人都能聽出樂器何時走音了。若你的豎琴或吉他走音時，就必須將弦調緊或調鬆，直到回復正確的音調為止。琴弦走音是常有的事，因為氣溫或濕度會變，這也就是小提琴或吉他的琴頸上方裝有調音弦鈕的原因。但若你製造的是木製長笛的話，情況便不同了。你可以把孔鑽大一點來稍微改變音，如果你將音孔鑽錯位置的話，不但永遠無法吹出對的調，更別提跟其他樂器同調了。

有些音聽起來悅耳有些則否，這項發現讓古時候一些偉大智者得到啟發，並盡力找出一些規則，例如必須將音孔鑽在正確的位置即是。這也正是人類追求完美音階系統的起源。

畢達哥拉斯搞砸了

雖然在畢達哥拉斯（Pythagoras）之前，應該已有不少聰明人嘗試將八度分成十二個音級，但人類最早的相關記錄卻只能追溯到這位西元前第六世紀的希臘人身上。想必大家都知道這位畢達哥拉斯，他對三角形的興趣已到了病態的程度，花了大半輩子時間所研究的，就是知名瑞士三角牛奶巧克力產品Toblerone的完美造型。雖然他在三角形的研究上獲得了巨大成功，但他在十二音

符音階系統的研發上，卻不幸一敗塗地。畢達哥拉斯所研發的概念雖可成功運用於五聲系統，但卻無法沿用到十二音符系統上。在我們說明畢達哥拉斯所做的努力前，先將他以及其他音階研發者曾做過的嘗試條列如下：

1. 我們試著將八度細分成較小的音程，不多也不少。

2. 我們試著研發一起演奏時能產生悅耳和聲的音符系統。當然，在連續演奏時要能形成旋律。

3. 我們試著研發能從任何一個音開始演奏的系統。

如果我們從另一個音起音的話，旋律並不會變，只是整體音高會較高或較低罷了。這些要求並不過分，對吧？想必我們這位大數學家一定能在午間沙灘漫步時構思出一套系統吧？

在畢達哥拉斯那個年代，樂師們都懂得如何為樂器調音；他們利用較粗或較長的弦，來調出較低的音，同時調整弦的鬆緊，直到發出正確的音階。但是他們並不清楚這些音為何彼此協調的原理，也沒有建構一套調音的理論（因為做出好音樂是不需要理論的）。

　　請記得，畢達哥拉斯並不是音樂家，而是科學家，他分析樂師們是怎麼為五聲音階調音的，並試圖找出將更多音納入八度的方法。

　　在小心求證身邊的樂師是如何為豎琴的五聲音階調音後，畢達哥拉斯發現如果他們用的是同樣材質的弦，並有著同樣的鬆緊度時，「高八度」的弦（六號弦）就會是最低音的弦（一號弦）長度的一半。接著他也發現到，**奏出樂音的頻率跟該弦的長度有直接關聯**。若你將弦的長度去掉一半時，發出聲音的頻率就會變成兩倍。

　　緊接在這個發現之後，他特別研究了一下「彈兵音」的方法，發現當弦的材質都一樣時，四號弦會是一號弦的三分之二長。「好極了，」他想：「我應該可以在小酒館最後點餐時間前，把這個音階搞定。」在他對頻率和弦長之間關係的理論中，認為「三分之二長」的弦所發出的頻率，是長度完整的弦的一點五倍。當他一旦解析出發「兵音」的弦是原本的三分之二長時，就能運用理論而非單靠聽力，來為他的六弦琴調音─這真是再好不過了！

　　倘若接下來的進展也很順利的話，他現在大概就會是音樂界的守護神，而不是「那個搞三角形的傢伙」了。畢達哥拉斯對單

純的數字比例滿懷信心，喜歡用 （針對新的音）和 ½（針對八度
音）的比例，來將八度分成較小的音級，最後還推測這樣應該可
以將八度分成十二個音級。他做了一些粗略的運算，乍看似乎有
用，但當他深入研究這些數字後，就發現好像不大對。若將這套
系統用在八度上時，就會產生許多合奏時不和諧的音，同時，你
也無法從該音階中任一個音起音而達到同樣的效果。會出現這兩
個問題，是因為當我們從較低音往較高音爬升時，某些「音階上
的梯級」大小不一所致。畢達哥拉斯因為他的精心構思沒能成功
而氣得半死，因而決定發明數學考試來報復全世界。

「平均全音」系統

　　然而人們仍舊渴望有個比五聲系統有更多音可用的音階系
統，到目前為止，他們認為將八度分成十二個音級也許可行。在
接下來的兩千年內，音樂家們和理論家們漫不經心地探究畢達哥
拉斯那失敗的理論，直到十六世紀晚期，他們找到了一種調整的
方法，能適用於豎琴或鍵盤樂器上大多數的音符組合。這個經過
調整的系統稱為「平均全音」系統，乃是以「三分之二強」而非
畢達哥拉斯所認定的剛好「三分之二」的比例為基礎。

　　到了十七世紀時，平均全音（三分之二強）系統即為當時的

鍵盤樂器*所普遍採用。此一系統對大多數的音符組合來說管用，但卻並非全部都有用，因為有一兩個組合聽起來很糟，所有的樂手們都會避而不用。例如，在當時的音樂教科書中禁止同時彈奏降A跟降E，因為它們會發出可怕的噪音。因而人們仍持續尋找對所有音符組合都管用的調音系統理論。

終於成功了

畢達哥拉斯跟之前的理想系統都試圖利用單純的比例關係，來產生數量夠多且合奏時又好聽的音，因為單純比例能形成悅耳的和聲。這兩者相同之處在於，若你採用最簡單的數學來運算，雖然能從八度中分出十二個音級，但這些音級卻很可惜地大小不一。而當你將十二個音集結在一起時，這兩者也同樣會產生某些音比其他音的關聯度更高、因此也更為重要的問題。時至今日這兩個原則仍為我們所採用：平均律八度中雖有十二個音，但我們**一次只用整組中最重要的那七個音**。

從十六世紀晚期到十七世紀初期，數學家們試著找出可適用

* 此處指的是大鍵琴和管風琴等，鋼琴則要到十八世紀初才問世。

於十二個音所有組合的音階系統。最後他們終於有所突破，但卻被忽略了一個世紀之久。縱使伽利略的父親伽利萊（Vincenzo Galilei）在一五八一年就已找出解決之道，但平均律系統卻**直到十八世紀晚期**才普遍獲得採用。中國學者朱載堉早伽利萊一年便得出這個答案，但當他將成果分享給當時的音樂同行時，卻也落得「你還是回去研究數學吧！音樂的事交給音樂家們就行了」的下場。英國人應為鋼琴製造商Broadwood感到特別驕傲，它直到一八四六年為止，都拒絕改用這個更新、更好的系統─喔耶！

伽利萊和朱載堉發現，一旦以邏輯清楚的方式來問問題時，平均律的計算其實相當簡單，只需遵循下面三個主要規則：

1. 高八度的那個音的**頻率**，必須是較低音的**兩倍**。也就是說，若你使用兩根條件一模一樣的弦，其中一根必須是另一根的**一半長**。

2. 必須將八度分成十二**個音級**。

3. 這十二個音級必須**均等**。即任兩個相差一個音級的音之間的頻率比例必須永遠一致。

但要想達到目的，並不是只要把弦縮短成特定長度就行。例

如，你不能將十二根原本都是六百公釐長的弦，逐一較上一根縮短二十五公釐，直到最後一根被縮短成三百公釐的「高八度音」的弦為止。不能這樣做的原因，是因為較短的弦跟較長的弦要是都剪掉同樣長度的話，就跟不管你賺多少錢，每個人都要繳一萬元稅金一樣不公平。

由於弦跟弦之間相差的長度不能都一樣（如二十五公釐），因此就必須讓每根弦跟其相鄰的弦，在長度上以一**定的比例**加以縮短。

舉例來說，假如我是個木匠，我的助理收入比我少，而我的經理則比較多──這是理所當然的。我們姑且假設經理一天的收入是一百歐元，我的收入要比他少十分之一，也就是一天九十歐元；而助理的收入又再比我少十分之一，即一天八十一歐元。注意到了嗎？即便彼此之間的差距都是以「十分之一」來計算的，但我跟經理一天的收入相差了十歐元，卻跟助理相差九歐元而已。原因在於一開始先從經理的收入扣除十分之一，第二次又再從我得到的收入中扣除十分之一。由於我的收入本就比經理少，因此這個「十分之一」的比例也就相對較小。

這就是利用**百分比系統**來決定弦長的方式，我們依照「比例」

來減去弦的長度,以算出下一根弦長應該是多少。兩位數學大師伽利萊和朱載堉,就是根據每根弦應該比上一根短多少來計算出精確的百分比,依次遞減後,就可使第十三根弦的長度剛好是第一根弦的一半。這項計算方法我放在〈若干繁瑣細節〉一章中的「平均律的計算」中,裡面可看到那迷人、好記的確實百分比5.61256%。所幸,你不必記得這個數字,若你想在宴會上炫耀廣博的音樂知識的話,只要記得是五點六多,後面的那一串用瞎掰的即可──訣竅是必須直視人們的眼睛,語調充滿自信。

數學家們計算出一套音階(平均律音階)系統,其中每個音級都絕對公平、均等,好讓我們能從任一個音開始演奏,同時還提供我們大量的合奏起來悅耳動聽的音組。音階上每兩個相鄰的音的音程稱做「半音」,而一個八度中總共有十二個半音。

平均律系統有一個缺點,但還好不影響我們欣賞音樂。採用平均律系統後,音跟音之間從此就不再是絕對單純的分數關係,而這種關係能形成最棒的和聲。平均律系統中唯一具有絕對單純的分數關係的,是相差八度的音。當你從某個音開始往上彈奏十二個半音,就會彈出比第一個音高出兩倍頻率的音。而次強的近系關係則出現在頻率相差1½的兩個音上,這在平均律系統中,必須稍加微調才行,而所有其他單純的近系關係也都多少經過「增

減」。但就如我所說的影響不大，因為大多數人都聽不出分別，主要是由於我們是在平均律的環境中長大的。

不過，如果我們每次都要用到八度中的全部十二個半音的話，對人類的記憶能力來說是多了些，所以我們便發展出了**大調**音階和**小調**音階，這樣一次就只會用到七個左右的音，將音的數量減少不但有助於我們記憶，同時還有一些其他好處，我會在下一章中加以說明。

9

Chapter

自信的大調，感性的小調
The Self-Confident Major and the Emotional Minor

交響樂、流行歌曲和租車廣告歌的作曲者，有許多方式可營造或改變一首曲子給人的感覺。有些效果需仰賴人類原始反應，而有些則是來自作曲人與聽眾間的音樂文化交流。

情境與音樂

舉例來說，當音樂播放的音量變大時會讓人感覺興奮，進而出現心跳速率增加、刺激腎上腺素分泌等生理反應。這是由於我們的潛意識將聲音變大，如大聲叫喊、獅吼聲等等，和危險信號連結在一起了。

還有一種情況是，人們會將為鋼琴伴奏的悠揚小提琴聲與浪漫聯想在一起，單純只是因為電影配樂和電視香水廣告就是這樣示範的。反過來說，也正是由於這樣的聯想，讓作曲者學會在感人的片段中加入小提琴和鋼琴的配樂。這些連結，包括那些我們所熟悉的文化俗套：斑鳩琴代表鄉巴佬，而手風琴代表巴黎等等，其實是毫無道理可言的。

說穿了，音樂不過就是一種娛樂形式，而我們的情緒反應究竟是**真實**的（腎上腺素），還是**學來**的（老套的聯想）一點也不重要。我們享受那一邊看著「麻雀變鳳凰」裡的茱莉亞羅勃茲親吻李察吉爾，一邊抽面紙擦眼淚的感覺；當「星際大戰」的千年鷹

號轉而攻擊死星時，音樂也讓我們擁有更完整的情緒起伏。

　　即使在默片時代，情境音樂也有其市場。一些鋼琴師和小型的管弦樂團受雇為電影中的動作配上適合的音樂，有些電影配樂是量身訂做的，有些則是從古典音樂中挑選一些適合的曲子來用。不過，很多時候是由鋼琴師邊看著影片邊即興創作而成的。你也可以購買那種專為各種電影情境譜寫樂曲的書來用，這些曲名都很讚，像是「戲劇張力—編號44」或「劇情緊湊—編號2決鬥、打鬥」，以及我最喜歡的「狡猾的間諜」、「魅惑鈴鼓」和「苦情主題—編號6」。我自己其實也有過不少苦情經歷，可以拿來譜寫一些背景音樂。

　　不論有沒有用來搭配電影，以下情境和音樂間的關聯還滿值得參考的：

- 我們發現**速度**、**音量**和**音高**增加時，會讓人感覺興奮。相反地，這些元素減少時會產生鎮靜的效果。

- **預期心理**有助於加強情境，因此當音樂悄悄地重複時，就會期待讓人害怕或驚奇的事就要發生了，而這種預期心理又有助於營造戲劇效果。

- 相較於小調來說，以大調譜寫的音樂聽來會更有自信、更為歡樂。

　　最後一點對本章來說很重要，在進一步說明建構大調和小調音階的方法前，需要先釐清一些事。

　　大調音階是由我們之前提過的五聲音階，再加上一兩個「關聯性強」的音所構成，這樣的組合是為了將音的總數補足到七個。雖然數量增加得不多，但卻造成很大的不同。因為我們是以一個音接著一個、一次一組音的方式來演奏音樂的，當我們加進一兩個額外的音後，便可大幅增加**可用音組**的數目。打個比方說：假設你們共有五個人共進午餐，若其中兩個人得去吧檯拿飲料時，就會有十種可能的兩人組合；但要是共有七個人用餐的話，可能的兩人組合就會多達二十一種。雖然只多了兩個人，但可能的組合卻多了不只兩倍。同理，加進愈多音，可用的音符組合也就大幅增加了。

　　構成大調音階的七個音組合，是原本的十二個音中關係最緊密的一組，因此當這些音合奏時，不論是一個音接一個音地奏出旋律，或是同時以和弦或和聲的方式演奏，聽起來都相當悅耳有力。由於這些音的緊密結合，使得以大調譜寫的樂曲聽起來完整而自信。大調還有一個特別之處在於，它們非常適合在每段樂句結束時，當做「句號」和「逗號」來使用。

　　小調是用原本十二個音中較不調和的音，來取代大調中的一兩個音。所譜寫出來的音樂通常較神秘含糊，明確的樂段也較

少。一部分是因為這些音樂聽起來不夠有力，再者是因為我們習慣了將小調音樂跟憂傷、焦慮的情緒聯想在一起。會做這樣連結的其中一個主要原因，是小調樂曲中的歌詞，涵蓋了人類所有不快樂的主題，從「心愛的人再會啦」到貨真價實的慘劇「我的印表機又沒墨水了」之類的皆是。

你會很驚訝地發現，人類其實很早就將**小調跟哀傷連結在一起**了。某天，我朋友的三歲兒子跟他媽媽說：「好傷心的音樂啊……是一隻小貓咪被人拋棄了。」我還因此狐疑地查看了一下CD封套上的文案，雖然作者拉赫曼尼諾夫（Rachmaninov）並非特意為悲傷的貓兒譜曲，但這位小朋友的確說到重點了。果不其然，該曲拉赫曼尼諾夫所作的第二號交響曲第一樂章，的確是以小調譜寫的。當然，這種「大調歡樂、小調憂傷」的分野並非是絕對法則。比方說，柯恩（Leonard Cohen）就是或以小調或以大調來創作既憂傷又焦慮的樂曲；而在珀瑟爾（Purcell）創作他那首輕快的D小調名曲「Round O」前，大家顯然忘了告訴他小調應該用在悲傷的樂曲上才對。更不消說，在印度傳統音樂中，用在歡樂主題與舞曲的音階其實跟小調非常像。不過，大多數的西方作曲人仍會保有這項傳統，繼續以小調來譜寫哀歌，而哀傷和小調間的連結也不會消失。

辨別大調和小調間差異的最好方式之一，就是聆聽一首在兩

個調子之間**轉換**的樂曲。貝多芬那首著名的鋼琴小品〈給愛麗絲〉的前半段就是個好例子。如同多數的古典作品，這首小品也能以各種速度來演奏，因為作曲者只給了像是「慢速」（廣板）或「步行速度」（行板）等概略的指示。而此曲則要我們以「稍快的行板」（poco moto）來彈奏，讓本人完全摸不著頭緒，但我是哪根蔥啊？竟敢質疑一位偉大的天才？若你找出一個約莫四分鐘的版本來聆聽這首小品，就會發現剛開始交替彈奏兩個音（滴─答、滴─答、滴─）的曲段較為憂傷，這部分即是以小調來譜寫的。這個「滴─答」的旋律重複了數次，經過了一分半鐘後，隨著四組快節奏的和弦響起，接下來的十五秒，曲調轉為明快的旋律，此處即為大調樂段。接著樂曲回到「滴─答」的小調主題，在中途轉向另一個完全不同的主題後，最後再度回到「滴─答」的小調主題才結束。

另一個從小調轉大調的好例子，是由Francisco Tárrega所作的古典吉他曲目〈Adelita〉。這首曲子不到兩分鐘長，從悲傷的小調開始並重複，接著的是一段由大調寫就的明快間奏，最後再以重複的悲傷小調作結。

在一首曲目中，從一個調轉往另一個調的技巧，稱為「**轉調**」，很常被用來為樂曲增色並轉換情境。反之亦然，從大調轉小調是調控情緒的好方式，不過，一首樂曲在不同的大調或不同的

小調間轉換也很常見。在我們確實理解了大調和小調是什麼後，我再來更深入地說明轉調的部分。

接下來，我會利用取得專利的「包威爾醜怪豎琴」圖片來說明我的觀點。該樂器是由我的發明還有以……外型醜陋而得名。你大概會問：「為什麼要發明這麼醜的豎琴呢？」那是因為，它不太算是樂器，只是視覺輔助工具罷了。假設所有琴弦都以同樣材質製造，且緊繃的程度都一樣，就表示每根弦的長度，會跟它所發出的音高有直接關聯，例如只有一半長的琴弦，會發出兩倍頻率的音等。由於要說明的這支豎琴底座是平的，且所有琴弦都以一垂直線來呈現，這樣就很容易比較它們的長度了。

在上一章的最後，我們談到在任一個音和高它八度的音之間，共有十二個相等的音級，即是「平均律」音階。也就是說，我們那支包威爾醜怪豎琴需要十三根琴弦，才能奏出一個完整的八度。其中有十二個不同的音，再加上最高的音，也就是最低音的高八度版本。因為弦跟弦之間的音級皆相等，因此就能從任一根弦起音，以同樣順序上下彈奏時，奏出的調會完全相同，只是整體音調會較高還是較低，就端視從哪個音起音來決定了。但如我前面所說，一個八度中包含了十三個音，這對人類記憶來說有點太多了，因而我們才會發展出大調和小調來。

▲ 圖9-1

十三根弦的包威爾醜怪豎琴能以「均
等」、「半音」的音級奏出一個八度，
而音跟音之間的音級則是由平均律所
決定的。詳見上一章說明。

大調

　　為大調挑選一組音，就跟從一群朋友中挑出一組足球隊員一樣。此處我們要從十二個不同的音中，挑出最好的七個來。

　　若要為大調下一個簡單定義的話，就是先抓一個音*出來，然後再挑出六個跟它關聯性最高的音，組成一個相輔相成的**七音組**。我們都知道，要形成悅耳和聲的秘訣，在於使用頻率具有**單純近系關係**的音，讓它們的壓力波合在一起產生規律重複、均勻的型態。當我們豎琴上的各弦長間，具有同樣單純的分數關係如⅔或¾時，就能產生這種單純的近系關係。我們也知道，這些分數關係無法建構一套好的音階系統，但卻能為我們帶來悅耳的和聲。

　　但我們並未將包威爾醜怪豎琴的弦長設定成單純的分數關係，而是採用平均律系統，以特定比例來逐一縮減琴弦的長度。你可能會說：「哦！完蛋了！」不過，別絕望，先來杯熱奶茶鎮定一下，我再告訴你一個好用的巧合。

　　若要用平均律系統製造一個有八度音的十三根弦豎琴，需要

*　我稱這個音為「關鍵音」或「組長」，但它通常被稱為「主音」（tonic），這個字乃是源自古希臘和拉丁文的「tone」（音）字。

將每根弦逐一遞減約5.6%的長度。所幸，這會產生一種情況，就是在十三根弦中，有許多根都和最長的那一根弦長呈現單純的分數關係。例如，若我們叫最長的那根弦為一號弦，那麼六號弦就會是一號弦長度的74.9%，很接近75%，也就是「四分之三」。在其他的琴弦中，也有弦長比例近乎單純的分數關係。這些比例因為真的很接近單純的分數，所以和聲聽起來還是會很悅耳。在本章其餘的篇幅中，將會提到我們那支豎琴各弦的弦長，跟最長的那一根弦的分數關係。請記得，我並沒有說是「剛剛好」的分數關係，而是非常接近的分數關係，也就是最後我們所採用的平均律系統。

　　還好，在我們那支以平均律來決定弦長的十三根弦豎琴上，有六根弦適用於產生五聲音階；而有了五聲音階，就可以開始組成一個關聯度高的七音音階了。現在我們就可以將豎琴跟這些音畫出來，看看會是什麼模樣。在圖9-2中，我已將每根弦和它們的「弦長」及「頻率」標示出來，以便跟最長的弦做比較，讓你可以清楚看見，一如我們所期望的，弦跟弦之間只有單純的分數關係。

　　在圖9-2中，這支五聲豎琴看似有用，但我們的耳朵和眼睛卻發現到，這其中出現了兩大缺口：一個介於三號弦跟四號弦之間，另一個則是在五號弦跟六號弦之間。因此，我們就必須在這兩大缺口間各放一根弦來增加**音的數量**，而且得分別從中間那兩

▲ 圖9-2

我們大調音階的首選，就是
「五聲音階」。它們的弦長和頻
率與最長的弦的比例關係如圖
所示。

根可能的弦中來選擇。

　　先來看三號弦跟四號弦之間的缺口。在這兩根可能的琴弦中，跟其他弦之間關聯度最高的是較長的那一根，因為它能發出比最長琴弦的頻率高一倍的音。

　　若要彌補右邊的缺口，我們就要選擇兩根弦中較短的那根。它能發出比最長琴弦的頻率高一倍的音——很適合加入音組——並且能產生「幾乎等同」音階爬升最後階段的感受，就像這樣：

當我們在音階中加入這兩根弦後，豎琴就會變成這樣：

▲ 圖9-3

從原本的十三根弦中所選出的
完整大調音階。我們已在當初
的五聲音階中，多加了兩根
弦。

當旋律或和聲中出現「幾乎等同」的那個音時，就會讓人想要聽到「那個音」，此時聽眾就會產生一種下一個音應該就是主音的感覺。事實上，由於產生的效應相當強，因而這種「幾乎等同」那個音在技術上就被稱為「導音」，因為它會將我們導向主音。每當我們聽到導音時，就會產生即將回到主音的預期心理。這種「產生預期—得到滿足」的效應被運用在很多樂句的結尾上，不過有時作曲者會故意讓我們失望，好讓生活更有趣些。五聲樂曲中樂句分段之所以不清楚的原因，就是因為五聲音階中沒有「幾乎等同」的那個音的緣故。

這裡所說的「樂句」和「分段」就跟用在文字書寫上的方式是一樣的。音樂也有逗號、句號和段落，且用法就跟說故事的時候一樣。這種樂句結束的方式有個專有名詞就叫做「終止式」。

你應該注意到了，現在在我們的八弦豎琴中，每對相鄰的兩個琴弦只有兩種大小的差距或音程：一種是就是互為彼此的下一條弦，因而相差半音；另一種則是被缺口分隔開來，因此便相差了兩個半音，即一個全音。若要從八度的最低音開始，叫出每兩個音之間的音程的話，就會是：全音、全音、半音、全音、全音、全音、半音。與其寫這麼一串字，不如從現在起，只用它們的第一個字來表示，即：全全半全全全半。

為了打造我們的大調音階，就必須採用最強的組合，即五聲音階，並加進兩個組員，其中之一的導音能助於強化音樂的分段。此外，這兩個生力軍的加入，還能大大增加可用的和聲，而無須克服我們無法記憶太多音的障礙。這是個面面俱到的好主意，我想你也會同意。

使用大調唯一的缺點，就是總會不自覺地表現得**太絕對而不留餘地**。雖然大調音樂聽起來較自信，但有時我們並不希望樂曲顯得太自大，因而在此情況下，我們就會使用小調。

各種小調音階

雖然，今日西方音樂的創作通常會自我侷限在大調和小調上，但這兩者是長期以來從一大堆稱作「調式」的音階系統裡所篩選出來的，這些調式使用各種全音和半音的組合，以將一個八**度音階的兩端**定出來。這些調式已存在數世紀之久，且仍可在某些民謠中聽到，如〈史卡博羅市集〉（Scarborough Fair）即是，在爵士樂、古典樂和流行樂中，偶爾會利用它們來增添一些異國風情。本章後面的篇幅會針對各種調式加以說明，但目前我們會先把焦點放在現代的大調和小調上。

這個「全全半全全全半」的大調音階，其實是原始調式之一，稱作**艾奧尼安調式**。由於這個音組之間的關聯度最高，因此公認適用於強而有力、井然有序的和聲。但這些和聲對想寫夢幻曲調的人來說，又顯得太過嚴謹有力了。此時，我們就會將其中一些音替換掉，改用「全半全全全半全」或是「全半全全半全全」，這兩者個性都不鮮明─若你用這些音階來譜曲的話，每個「樂句」的結尾就聽不到明顯的「句號」了。

到約莫一七○○年時，多數的西方作曲者和樂師選出了他們最愛用的兩種調式，並從此不再使用其他的調式了。在這兩種受歡迎的調式中，他們很自然地就會採用最有力的那個音組，也就是「全全半全全全半」，並叫它「大調」音階；而另一個大家愛用的音階，由於樂句段落較不明確，因此適合用來譜寫充滿想像或哀傷的樂曲，並被人們稱呼為「小調」音階。

但事情也並非這麼簡單。任何一組大調中，都同樣有七個音，但小調音階則有個奇特之處，就是它起初是從一組音開始發展起，接著被改了一個音，之後又再改了一個音。你或許會說：「那又怎樣？這有什麼好奇怪的，這就叫進步嘛。萬事萬物本就會不斷發展、演進，不是嗎？」要是原先的那組音在有了一個版本之後，又再改版本的話，我會同意你的看法。但事情並不是如此

發展的。事實是，在過去的兩百年間，我們同時採用全部三種小調，而且還不是這首曲子用這種，那首曲子用那種，**而是在同一首曲子中，同時採用三種小調**。在曲調下行時，我們用原先的那個；在曲調上行時，我們用另一個；而需要和弦伴奏時，我們用第三個。

倘若音樂是由科學家來管的話，這類亂無章法的事就會被嚴格禁止。但音樂卻是由頂著一頭亂髮且想像力豐富的音樂家來譜寫的，他們就會以聽起來效果最好的為主，視曲調上揚或下降來改變一兩個音，以讓小調產生**感性**的效果。這個「決定」的過程，並不是一夜之間在小酒館裡發生的，而是花了好幾個世紀，直到其他的選擇都一一被淘汰為止。

現在就來看看各種不同的小調音階有哪些。

自然小音階

跟大調音階一樣，自然小音階是最古早的調式之一，稱作**伊奧利安調式**，本章稍後會有說明。它的模式是「全半全全半全全」，若跟大調音階做個比較的話，就是豎琴上的三根弦往下移一個位置到下一個最低音。可以想見，將這三個組裡最強的音替換

▲ 圖9-4

將其中三個音（由左數過來第
三、六、七根弦）降半音以組
成小調音階，這樣就會形成關
聯性較弱的音組。

掉，就會大大削弱整組音。圖9-4將這個新的組合與大調音階做了一個比較。原本「五聲組合」中的兩個音被換掉了，且那個「幾乎等同」的音也不見了。新加入的音也很好聽，但整組音卻失去了原本的活力，特別是在樂句的結尾部分。

不過，這些音組選擇，主要是用來製造不同的情調，我們並不想要小調樂曲太有活力，當你唱的是有關耕作歉收，或閣樓不能禦寒的歌時，就不會希望每小節都是歡欣鼓舞地結束。有時我們需要某些灰色地帶。

自然小音階能單獨用來即興創作或譜寫樂曲，但通常還是被當作多數小調音階曲目的三個音階組之一。自然小音階很適合用在**音高下行**的旋律中，因此也被稱為「下行旋律小調音階」。

但對音高逐漸上揚的調子來說，作曲家們都很想找回大調音階最後一個音之前的那個「幾乎等同」的音給人的感受，也發現這個音對譜寫和聲很有幫助。因此他們便發展出了「上行旋律小調音階」。

上行旋律小調音階

在上行旋律小調音階中，我們讓自然小音階中的兩個音回復

▲ 圖9-5

此為上行旋律小調音階。此音
階只有一個音跟大調不同（第
三根弦降了一個半音）。

到它們原本在大調音階的位置，一是那個「幾乎等同」最後音的那一個音回到了它原本的音高，而它的鄰居也回去填補音階中形成的缺口。實際情形請見圖9-5。因此，現在小調中有完整的一組音了，我們利用這個音階來表現旋律中的上行部分，而自然小音階則負責下行部分。

但是，這時出現了一個狀況：由於我們需要能搭配上行與下行旋律的和聲，因此便發展出一種「折衷」的音階，讓我們能從中挑選需要的和聲音符。而不出所料，這種音階就叫做「和聲小音階」。

和聲小音階

如我剛才所說，和聲小音階是介於上行和下行旋律音階的**折衷版本**，因此我們只將下行旋律或自然小音階中最後音的前一個音，回復到原本大調「幾乎等同」的那個音的位置，如圖9-6所示。

如此一來我們便有了各種小調的調子。**近系關係相對較弱的音組，能讓人產生五味雜陳的感受**，這類樂曲跟大調樂曲相比，聽起來較不那麼自信有力，一般我們會將這種較為優柔含糊的特性，與憂傷的情緒或深沉的情感聯想在一起。

▲ 圖9-6

和聲小音階是介於上行和
下行旋律音階的折衷版
本，用作小調音樂的和弦
與和聲。

大調與小調和弦

　　最單純的和弦是由**音階上的三個音**所組成的。我之前提過，若我們選的是由相鄰的兩個音所組成的和弦，聽起來就會不協調，因此大多數的和弦是以音階上**彼此相隔一個音**的音組所構成。

　　最常見的和弦是由一個主要的音（並以此音為該和弦命名），以及與它關聯度最高的音，其頻率是主音的1½倍。若我們從大調音階的第一根弦開始彈奏，那麼第五根弦就會發出1½倍的音。這原理同樣適用於小調音階，因為當我們換成小調時，第五根弦並未更動。由於不論大小調音階都是第五根弦發出1½倍頻率的音，所以樂手會稱它比主音高「一個五度」。這個音階上第二重要的音有個專有名詞，叫做「屬音」，因為它主導了音調與和弦，並與主音的關係密切。單純和弦中的第三個音，須從第一根和第五根弦之間挑選，但不能選第二根和第四根弦，因為它們是相鄰的弦，會產生不協調的音。因而我們便選用第三根弦。當我們從大調音階中選擇第一、三、五根弦時，就會組成所謂的大調和弦；而若我們在小調音階上選擇同樣的弦時，組成的就會是小調和弦。

　　因此一個大調和弦是由我們所選的頻率，再加上該頻率的1¼倍以及1½倍的頻率。在小調和弦中，我們將1¼倍的頻率換成1⅕倍，後者跟其他兩個音的關係較弱。

　　我們知道，每個音都包含一連串的泛音，在關係密切的音組中，一個音的某些泛音會跟其他音的某些泛音，具有相同的頻率。例如，以前提到的A_2這個音的泛音頻率，是110Hz的倍數，而它最強的組員E_3，其泛音頻率則是以165Hz為基礎。165的兩倍是330，它正好是110的三倍。這也就是說，A音的第三泛音和E音的第二泛音的頻率是一樣的。在這些音之間，還有許多泛音頻率是一致的，這也是為何它們聽起來這麼和諧的原因。這種一致性，顯示了大調和弦中的「1¼頻率」跟其他兩個音比較合，而由小調和弦中「1⅕頻率」所組成的和弦聽來則較不那麼自信有力。且由於是小調的緣故，人們便將這種不夠有力的感覺與哀傷聯想在一起。一個和弦是由**任何三個音所組成**的，而我們剛剛談到的大調和小調的三音和弦則是最單純、最悅耳的組合。小調和弦雖然聽起來較大調和弦缺乏自信，但在加進三個或更多音後，卻會比其他和弦更強、聽來也更自信有力。例如，若將較「突兀」的音，加進單純的大調和小調和弦中，就會聽起來更活潑有趣或是較緊繃。另外還有許多和弦，則未將較強的1½、1¼或1⅕包括在內，像這類較複雜的和弦有助於將更多樂章加入樂曲中，因為它們聽起來並不像是要告一段落的樣子，此時雙耳告訴我們，在樂句結束前，應該還會有一段要演出。而當樂句終於接近尾聲時，就會逐漸和緩並進入單純的大調或小調和弦。

為「音」與「調」命名

在第一章最後，我說過音是以英文字母的前七個字母來命名，有時字母前面會加上「升」或「降」等字。當時我請各位先接受這個系統不要深究，但現在可以來探討一下了。因為在進入「從一個調到另一個調」段落之前，我們必須要參照這些音和調的名字。

為音命名的主要原因，是因為這樣一來我們就能傳授並討論音樂了。雖然自古至今我們都是以模仿別人唱歌，來將音樂流傳下去的，但若想準確地複製較複雜的音樂時，這個方式便不太可行了。

西方世界是從想為彌撒曲和讚美詩做記錄的僧侶們，開始譜寫音樂和為音符命名的。因為想讓每件事都容易記得住，所以他們便決定不用「所有」的英文字母，而只用字母A到G來命名。任何兩個相差八度的音皆以同一個字母來命名，因為就人類聽覺來說，它們是如此相近，不過還是會利用數字或其他方式，來辨別大家說的是哪個D或E等，如D_1、D_2、D_3或D、d、d等。

因此，利用七個英文字母，便能為大調音階上的所有音命名，而最後一個音跟第一個音名字一樣，但寫法稍有不同，或是

▲ 圖9-7

這支兩個八度的豎琴上所展示的是C
大調音階,最長的弦即為C音。

加上了數字，如下列這組C大調音階所示：

C_1、D_1、E_1、F_1、G_1、A_1、B_1、C_2、D_2、E_2、F_2、G_2、A_2、B_2、C_3……

到目前為止，一切都很清楚，接下來我們要在兩個八度的包威爾醜怪豎琴上，畫出最長的C弦，並將第八章所說的全部十二個音分別放進每個八度中。

這張圖9-7中有個地方比較怪，需要稍加說明。我們已將所有能用的字母都用完了，但卻不是所有的弦都有名字。其實這是顯而易見的，你應該還記得，我們說過只用七個字母來命名，但一個八度中卻有十二個不同的音。例如，圖中在C和D之間的弦就沒有名字，那麼我們要怎麼稱呼這些介於「兩弦中間」的音呢？不幸地，這些音每個都有兩個名字。由於它們介於兩個命了名的音中間，因此便用「升」這個字，以表示它們比下一個較低的音要來得高；或用「降」這個字來表示它們比上一個較高的音要來得低。當音樂人在譜寫這些名字時，通常會用「#」來標示升記號，而用「♭」來標示降記號。由此可知，「升F」就會寫成「F#」而「降B」則寫成「B♭」。

圖9-8中，我已將所有的音都標上名字了─也就是把這些介於「兩弦中間」的音都同時標出升與降的名字。

▲ 圖9-8

兩個八度音階豎琴上的音名都已標
出,其中有些音同時有「升」與「降」
的兩個名字。

若你有空的話，可以隨便挑一個音，然後用「全全半全全全半」的模式，從長弦數到短弦，來辨認任一大調音階中的音。不過，人生苦短，不應浪費生命在這類無聊事上，而且你買這本書也不是為了消遣的。還是讓我為大家舉個例子來說明吧！

如果我們從A音開始，往上一個全音到B，再往上一個全音到C#，然後往上一個半音到D等，以此類推，則這個A大調音階就會像這樣：

A — B — C# — D — E — F# — G# — A

其實就是這麼簡單：從十二個不同的音中，任選一個主音或組長，那麼這個「全全半全全全半」的系統就會找出有哪些音能組成最強、關聯度最高的音組，也就是你的大調*。我已在書末〈若干繁瑣細節〉一章的「各大調的音組」中，將所有大調的音都列出來了。當然，你也能用適合的「全、半」模式來找出小調：例如，利用「全半全全全全半」模式可定出上行旋律小音階，若

* 即使有些音有升降兩個名字，但若以「降」來命名A大調音階中的音時，看起來就會很怪：
 A – B – D♭ – D – E – G♭ – A♭ – A
 我們不用這種方式為一個調中的音來命名的原因，是因為有些字母會出現兩次（如 A 和 A♭；D 和 D♭），很容易造成混淆。在每個調中我們只用「降」或「升」，並不論哪個系統都將所有字母用上，像這樣：
 E 大調：E、F#、G#、A、B、C#、D#、E
 B♭大調：B♭、C、D、E♭、F、G、A、B♭

從E音開始的話就會形成：

E — F# — G — A — B — C# — D# — E.

當然，升、降音跟單純只以字母命名的音沒有兩樣，它們都同樣重要，都不過是代代相傳的命名系統罷了。這個系統中長久存在的一個奇特之處，在於**C大調是唯一不包含任何升降音的大調音階**。這讓C大調看似重要，但其實並不，這只不過是由於命名系統所造成的現象罷了。

從一個調換到另一個調——轉調

在上一段中，我們清楚知道一共有十二個大調，而之後我會說明，這十二個大調在感受上都是相同的：一個調子中所有音的型態都是一樣的，只是音高略高或略低罷了。因此我們再回來談為何需要這麼多調子。

作曲家和音樂家們終其一生都在與無趣對抗，但不是怕自己感到無聊，而是怕聽眾覺得無趣。他們很清楚要是引不起聽眾的興趣的話，收入就會減少，孩子也會吃不飽，甚至連小周末都沒辦法出門享用咖哩飯。音樂是一種娛樂，因此必須要能挑起人們的情緒，不論是愉悅或恐懼。若你認為恐懼的情緒對音樂來說極

端了些，那你一定沒看過希區考克的電影《驚魂記》中浴室的那一幕。

　　作曲家讓聽眾始終保持興趣的方式之一，就是**換一個調**，從一組七個音換到另一組。轉調之後，其中一個或幾個音就會改變，而聽眾也會察覺音組的主音變了。就拿球隊來打比方好了：假設你是一名球隊經理，若比賽上半場全隊表現不佳，中場休息時，你可替換一兩個球員來注入更多能量，並要球員們票選一個新隊長。

　　這時你就產生了一個跟原先有點不同的團隊，還換了一個新隊長。這就跟樂曲演奏到一半時**換調**是一樣的狀況。你可能認為，外行人恐怕沒法察覺隊長換人了，也就是主音變換了，但在十八世紀和二十世紀間所譜寫的較單純的西方音樂，諸如流行、搖滾、民謠、藍調和大多數的古典樂曲，主音都非常明顯，即使對沒有受過樂理訓練的聽眾來說也是如此。而在較複雜的音樂類型中，像是現代古典樂或爵士樂等等，主音以及該樂曲的調子，可能每幾秒就變化一次，或故意隱而未現，在這種情形下，調子就變得不清楚或難以察覺了。

　　你可能並不知道或沒注意到，當我們聆聽一首單純的音樂時，是以兩種方式來辨別主音的。首先，在一首歌或曲子中，包

含了許多樂句,而**主音通常就是一段樂句的最後一個音**。若隨便彈奏一首流行樂曲,即使是不曾聽過的曲子,你都能在一分鐘內就將主音哼出來,只要在歌曲即將結束時,將結尾的那個音哼出來,那幾乎可以肯定那就是主音了。就拿我們之前舉的〈黑綿羊咩咩叫〉那首兒歌的例子來說:主音就落在「full」跟最後一個字「lane」上。

另一個辨認主音的方式,則是音階中的每個音在一段旋律中出現的「次數」。這裡我們舉一個超越音樂學範疇的例子。俄亥俄州立大學的Brett Arden花了數個月的時間,研究了超過六萬五千個大調音以及二萬五千個小調音,來找出音階中的每個音究竟出現多少次。例如,若我們將音從一(主音)標到七(那個「幾乎等同」的音),就會發現大調中的五號音最常出現,而且出現的次數是最少出現的七號音的四倍之多。還有其他一些關聯性對大多數的曲調也都適用,例如在大調中,一、三、五號這三個音就佔了一首曲子60%的比例。你的大腦不但認得這些比例,還能協助我們辨認調子中的主音是哪一個。當然,你並不曉得自己的大腦會分析這些關聯性,你只是在下意識裡掌握這些線索,就像你想從花園中那幾個面有愧色的八歲小搗蛋中,揪出是哪一個把足球踢進廚房一樣……

　　最常見的轉調方式，是從目前的調子，換到另一個只有一個音不同的調子。例如，我們可從包含下列幾個音的C大調開始彈奏：

C、D、E、F、G、A、B

而我們很容易就能轉換到G大調：

G、A、B、C、D、E、F#

其中除了F音換成升F音之外，其他的音都沒變。

　　這樣一來，音樂就在調性上有所轉變，因為其中一個音被升高了。而因為調子轉變了，我們察覺到主音從C換成了G，因此也下意識地產生不同的感受。

　　反過來說，若保留C大調中其他所有音，只將B音降半音變成降B音時，我們就能從C大調轉到F大調。此時，即使我們因為換了主音而增加新鮮感，但卻會產生音樂張力稍稍減弱的感受。

　　這種「強化一點」或「減弱一點」的效果跟G大調或F大調本身特性一點關係也沒有，**各種調子並沒有情緒上的差異，而是轉變的本身帶來了情緒上的衝擊**，而且這些效果消失得很快，在幾十秒內便不見了。不妨想像自己站在一個巨大的倉鼠轉輪上，輪

子已靜止不動了一陣子，只你也感到很無聊，因此便往前踩了一步，這樣就使得事情開始有了變化，但只維持了一下下，當你踩的那一步成了輪子最下方的那一階後，一切又回歸靜止和無趣的狀態了。而往後踏一步的效果雖然也有限，但仍然是個轉變。這些輪階其實沒有任何差別，只是改變的本身讓事情變得有趣。因此，若你想讓生活充滿刺激，就必須不斷改變腳步。

作曲人偶爾會一次變換好幾階，變成另一個有許多音都不同的調子來製造一種新鮮感，例如從C大調換成E大調等。拉威爾在〈波麗露〉尾聲所製造的戲劇性轉變即是。但最常見的，還是從一個調換到其**相鄰**的調，兩者間只有一個音不同。

將一段重複的樂句，轉到比起始調高一個半音或全音的調子，例如從B大調轉到C大調，就一定會讓樂曲更活潑，由於它就像換檔一樣，因此也就有所謂的「卡車司機換檔」（truck driver's gear change）或「卡車司機調頭」（truck driver's modulation）的說法。同時，這項技巧也融入了「起司調製」（the cheese modulation）之名中，「起司」通常用來稱呼過時的流行音樂*。

轉調技巧常用來為流行樂瞬間注入活力，尤其是在大量重複

* Modulation 就是轉調，作者用一個雙關語來形容「流行樂的轉調技巧」。

的合唱部分。史提夫汪達那首著名的「I Just Called to Say I Love You」就是採用了一兩次這個技巧，但最經典的部分則是從歌曲開始後的三分半鐘起重複歌名的那一段。另外一個效果極佳的範例，則是麥可傑克森的「Man in the Mirror」，在這首歌開始後的兩分五十秒，正巧麥可唱出「改變」這個字時，調子也改變了。

　　如果只是在兩個大調間、或兩個小調間轉調的話，那麼情境上的轉變就會稍縱即逝，因為效果是來自改變的動作，就會像倉鼠在轉輪上換一格開跑罷了。但要是你從大調轉到小調，抑或反過來的話，情境的轉變就會持續下去。這是因為即便剛開始轉調時的效果最強，但調子卻已從一個境界換到另一個境界了—就像倉鼠從一個金屬轉輪搬家到另一個木製轉輪一樣。從大調轉到小調會產生較複雜、感性或哀傷的情緒，但反過來時則會使樂曲聽起來更自信有力。

　　若你像某些爵士或古典樂作曲家一樣太常換調的話，聽眾就會很困惑，且樂曲聽來也較不穩定；反之，若你像某些流行樂團一樣太少換調的話，那麼樂曲就會變得老套又乏味。

只要換主音，就能改變音組的大小調

若以最簡單的小調，也就是自然小音階來說，我們能利用一組七個不同的音，來譜寫小調或大調。

例如，C大調音階本來是：

C — D — E — F — G — A — B — C

而以A為主音的自然小音階則是：

A — B — C — D — E — F — G — A

這其實是同一組音，只是小調的頭尾兩個音，從C大調的C音變成了A音。我們也可以在五聲音階上玩同樣的把戲。C大調的五聲音階本來是：

C — D — E — G — A — C

而從A起始的五聲小調音階用的則是完全相同的音組：

A — C — D — E — G — A

我知道這聽起來不正常，為什麼同一組音可以既是C大調又是A小調呢？

但，這是千真萬確的事實——使用同一組音時，只需換主音

就能將樂曲變成悲傷、沉靜、分段不明顯的小調，或是快樂、積極、段落分明大調的。「可是，」你會問：「如果我聽到的都是同樣的音，怎麼會知道主音已經換了呢？」其實，就像我之前所說，單純樂曲的主音是很容易分辨的，重點在於**有沒有強調**而已。就像我們在說話時，只要在不同的地方加強語氣，就會產生很不同的效果。例如，下面兩句話雖然每個字的順序都一樣，但只要逗號的位置稍微移動一下，意思便完全相反，上面那句有羞辱人的意味，但下面那句卻好似讚美：「我不像你傻傻的，總是亂花錢。」「我不像你，傻傻的總是亂花錢。」

因此若我們特別強調C大調（C、D、E、F、G、A、B）中C、E、G這三個音，尤其是樂句尾端的C音時，就會產生大調的感受。若我們使用同一組音，但強調的卻是A、C和E音，尤其是樂句尾端的A音時，就反而產生小調的感覺了。此時「團隊」的比喻又派上了用場：若你將幾個足球隊員的角色調換的話，比如將守門員換到中鋒的位置，即使隊員還是那幾個人，但表現就會大大不同了。

如果身邊有鋼琴的話，就可以自己試試看，試著用一根手指，在白鍵上彈奏一段簡單的旋律。若這段旋律最後在C音上結束，聽起來就會相當明快；若你一樣只彈奏白鍵，但最後一個音卻落在A音上的話，這段旋律聽起來就會較朦朧哀怨。

選擇調子

作曲人一般會需要用到幾種調子，以便在作曲時，可以隨心所欲地從一個調子跳到另一個調子。但倘若各大調之間的感受沒有什麼差別的話，他們要如何決定用哪個大調開始譜曲呢？同樣地，他們又為何選擇用那個小調而不是這個大調呢？

之所以選用某個調子，牽涉到的因素不少，但卻完全跟情境無關。這些因素可以分為下列五種：**樂器的設計、音域、作曲者的想像、絕對音感以及「先到先得」。**

樂器的設計

許多流行歌曲和多數古典吉他曲，都是以C、G、D、A和E調來譜寫的，因為這些是最容易用吉他來彈奏的調子，它們的和弦跟曲調特性可助你事半功倍。比方說，我能在十五分鐘內教會一個新手彈奏用G大調寫成的流行歌曲的和弦，且經過三個小時的練習後，就能很菜地為歌手伴奏了。但假設我們將調子往上升半音到A♭，或是降半音到升F時，就需要花上十倍的時間，才能練成最陽春的伴奏。這是由於吉他調音的方式，導致某些和弦的指位特別困難。其他樂器也是有某些調子較易於演奏，以致調子的選

擇，變成是由「人體工學」來決定，而非基於音樂本身的考量。像是一九五○和一九六○年代為法蘭克辛納屈伴奏的「爵士大樂團」，是由小號、單簧管和長號等樂器所組成，對這些樂手們來說，降B調是最容易演奏的，因而許多當時的爵士樂都是以此調來譜寫的。

音域

每種樂器都有最高音和最低音的侷限，因此就必須確認選用的樂器能將樂曲彈奏出來，這就會影響你在調子上的選擇。例如，長笛的最低音是中央C，因此沒有什麼長笛獨奏曲是以B調譜寫的，因為**主音最好接近樂器音域中最低的部分**。同時，一首歌的調子也可能必須提高或降低，以配合歌手的音域。

作曲者的想像

許多作曲者跟很多音樂人一樣，都對什麼調子是什麼情境存有迷思，關於這點我會在稍後說明。他們通常會以Ab調來譜寫陰鬱的樂曲，而以A調呈現歡愉的情境，正是因為他們認為這些是最適合的調子。

絕對音感

如果你是擁有絕對音感的作曲者，每次在構思一個曲調時，腦海中就會浮現某個特定的音。無論記下來的是哪個音，你很可能就會用它來譜曲。

先到先得

若你跟大多數作曲者一樣，並沒有絕對音感，而在把玩鋼琴或是某個樂器時，腦中又常浮現一些可用的曲調時，除非需要更改，否則就很可能會不顧一切採用第一個冒出來的音。有的作曲人會有偏好的調子，像作曲家Irving Berlin*就是很有名的例子。他自認是個糟糕的鋼琴手，因此幾乎只用F♯大調來彈奏和作曲，因為這個調子用手指彈奏時並不費力，只會用到鋼琴上兩個白鍵，其餘全是黑鍵。由於他不會寫譜，所以他雇用音樂人邊看他彈、邊將譜寫出來，之後，若必要的話，他們再將它改成適合樂器演奏或歌手演唱的調子。

* 平克勞斯貝所演唱的〈白色聖誕〉和「Let's Face the Music and Dance」即出自他之手。

調式

雖然大調和小調是從古時的五聲音階發展而來，但我們尚未提到要怎麼從一個系統換到另一個系統。這一切源自古希臘人，他們發展出幾種不同的音階，其中的每個八度都含有七個不同的音，這些音階稱為「調式」。至於調式的歷史淵源是個極其複雜難懂的主題，而我很慶幸自己並非歷史學家。基本上事情是這樣的：

西元前三百年前的某個時期，古希臘人利用不同的全音和半音音階系統，將八度區隔出來，並以希臘及其友邦中的人物和領土來命名。例如，利底亞調式（Lydian mode）就是以Lydia地區所命名的，也就是今日的西安納托利亞地區（Western Anatolia）。

自西元七五〇年左右以降，基督教會發展出一種歌詠的形式，稱作葛麗果聖歌（Gregorian chant），這種方式使用七種不同的音階型態，他們雖然是用希臘調式來命名，但卻不在乎跟希臘的調式是否一致。因此我們今日便有了隨機以希臘名字來稱呼的基督調式。

之後神聖羅馬帝國的查理曼大帝決定要提升基督調式的普及度，因此便威脅神職人員，如果他們不用這些調式來譜曲的話小

▲ 圖9-9

上面只有C大調音階的兩個八度音的豎琴，
最長的那根弦即是C音。

命就會不保。後來這些調式就變得「非常」普遍了。

這些調式普及了數百年，但其中有些卻逐漸式微，到了約莫西元一七〇〇年，七種調式之中只剩兩種為多數樂曲所採用─這兩種即是今日大家熟知的大調和小調。

時至今日，與大調和小調相比，人們雖較少使用調式，但作曲者希望樂曲呈現特別的風情時，我們仍能在民謠歌曲以及某些爵士樂、古典樂和流行樂中聽到。就如同大調一般，每個調式都是由固定型態的全音和半音所組成，以形成音階的起伏。

那麼，我們要怎麼挑選**調式中的音組**呢？意外的是，所有的調式用的是跟大調同樣的音組，但使用的方法卻不一樣。聽起來雖有點怪，不過，且讓我們回到先前那支醜怪豎琴上。圖9-9是畫有C大調音階的兩個八度音階豎琴，現在我要示範所有調式是如何用跟C大調相同的音來演奏的。

我們已經曉得要怎麼用豎琴來彈奏C大調音階了，只要從最長的弦開始，一一撥動C大調的音即可。但我們現在要用同樣的一組音來彈奏調式。調式一共有七個，分別叫做：自然大調（Ionian）、多利亞（Dorian）、弗利基亞（Phrygian）、利底亞（Lydian）、混合利底亞（Mixolydian）、自然小調（Aeolian）以及洛克利亞（Locrian）。是的，這些名字確實聽起來像《魔戒》裡的

英雄人物，但混合利底亞除外，這個聽起來像那些戴著花俏頭飾的精靈弓箭手之一……抱歉我離題了……。

　　以上所有這些調式，都能用調成大調音階的豎琴來彈奏，就像圖9-9畫的這個。大調音階和所有調式用的是完全相同的音組，唯一不同的是主音。

　　C大調音階上有七個不同的音：C、D、E、F、G、A、B，還有七個調式。每個調式的起始音（即主音）都不同，因此，其中一個勢必要從C音開始，就跟C大調音階一樣。這個以C開始的調式就是自然大調，這也就是為何我們從沒聽過這個調式，因為它已被用作現代的大調之一了，而我們也就以現在的名字稱呼它。其他六個調式則是以下列各C大調上的音來做為主音：

多利亞	D
弗利基亞	E
利底亞	F
混合利底亞	G
自然小調	A
洛克利亞	B

　　若用我們的豎琴彈奏多利亞調式，頭尾就都是D弦。不同於C大調的CDEFGABC，我們彈的會是DEFGABCD，且曲調跟和聲都

會扣緊D弦。在用這組音演奏時，會讓大家以為曲調是以C或G音結束，因此對西方聽眾來說可能會有點怪，不過，聽習慣了以後，多利亞調式就會是種不錯的變化。

多利亞調式的感覺跟小調很接近，這並不令人意外，因為頭尾都在D音的多利亞調式，跟現代D小調（自然小調）唯一的不同點在於，D小調將B音降為B♭，而其他音則不變。多利亞調式常用於塞爾特（Celtic）樂曲中，同時也是〈史卡博羅市集〉和披頭四的「Eleanor Rigby」等歌的基調。

如我之前所說，所有大調音階都具有「全全半全全全半」的音程型態，當我們彈奏多利亞調式，並從D開始到D結束時，就會形成「全半全全全半全」的音程型態。一旦你使用了這個音程型態，就能從任一個音開始（用那種十二個音全都在上面的樂器）來演奏多利亞調式。例如，你可以從A音開始彈奏A、B、C、D、E、F# 、G、A，這也是多利亞調式。就像當你保持在正確的音程型態「全全半全全全半」時，就可從任一個音開始把大調彈奏出來。

如果有兩個樂手要合奏一支由大調所譜寫的歌曲，他們並不會說「我們用大調來彈吧」，因為這樣並不夠明確。他們會說「我

們用G大調來彈吧」或「我們用E大調來彈吧」，然後就可以開始了。同樣地，如果他們要彈奏〈史卡博羅市集〉的話，就不能只說「我們用多利亞調式來彈吧」，而是必須講清楚要用多利亞調式上的哪個音開始。他們可以說「我們用D多利亞調式來彈吧」然後彈奏D、E、F、G、A、B、C、D；也可以說「我們用G多利亞調式來彈吧」（G、A、B♭、C、D、E、F、G）或「B多利亞」。跟大調一樣，多利亞調式也有十二種。

如果你任意挑選一個大調音階，並讓該音階上的第二個音成為主音的話，你演奏的就會是**多利亞調式**。若要演奏不同的調式，就要從大調音階中挑一個不同的音來當主音。

若要演奏**弗利基亞調式**，主音就是大調音階上的第三個音。

若要演奏**利底亞調式**，主音就是大調音階上的第四個音。

若要演奏**混合利底亞調式**，主音就是大調音階上的第五個音。

若要演奏**自然小調**，主音就是大調音階上的第六個音。

若要演奏**洛克利亞調式**，主音就是大調音階上的第七個音。

利底亞和混合利底亞調式跟大調很像，兩者中都各有一個音

自大調音階上**移動了半音**。用這些調式演奏的樂曲，只比大調稍稍少了點明確有力的感受。

而多利亞、弗利基亞和自然小調都跟小調很接近。事實上，我們在本章前面的部分就談過「自然小調」了。以這些調式演奏的樂曲，分段並不清楚，如我之前所說，這樣就會產生憂傷或浪漫的感受。

洛克利亞調式則既不像大調，也不像小調，就人類聽覺來說，就好像不曉得是那裏出了錯一般，因此也就很少被採用了。

不同的平均律會給人不同感受嗎？

我很想打破許多音樂人跟樂迷們對大調和小調的迷思，而這個迷思其來有自，甚至連貝多芬和眾多作曲家和音樂界人士都深信不疑。但其實並非事實。

這個迷思就是，即便有平均律，不同的調子仍會給人不同的感受。我現在說的並不是大調和小調的區別，兩者的不同之處，我在前面已加以說明了，但迷思指的卻是另一回事，像是E大調的感覺跟F大調不同；而D小調的感覺跟B小調不同等。

　　我曾在一個音樂班的學生身上做實驗，在實驗開始前，就已有四分之三的學生相信這個迷思了，接著我要他們寫出每個調子各是什麼感覺，在沒有互相討論的情況下，他們為每個調子所選的情境都很接近。比方說，他們普遍認為A大調和E大調都是「明快歡樂的」，而C大調則「中庸且單純」。若你也是相信調子有情境的人之一，我猜你大概也會做出類似的情境選擇，可能也會跟這些學生一樣，認為降E大調是「浪漫且嚴肅的」。我真的不想掃大家的興，可是，這些都是不對的……。

　　你還記得我們在第一章說過的那個委員會嗎？就是這些人在一九三九年的倫敦會議上，決定了之後大家所使用的頻率。他們只需決定**一個音的頻率**就好，因為這樣就能從選出的音開始，找出所有其他音的頻率。這些認真的傢伙在大啖巧克力把自己吃胖後，決定將「中央C」上面的「A音」的基本頻率定為440Hz，也就是每秒振動四百四十下。他們並非出自音樂或是感受上的考量來選擇頻率，而是因為這是個不錯的整數，且由於位於頻率範圍的中間地帶，被當時全歐洲用作A音的緣故。

　　且讓我們再回頭看前面的兩個調子跟它們被設定的情境：E大調應該是「明快、歡樂且活潑的」；而降E大調則應該要「浪漫且嚴肅的」。

這兩個調子的主音（E和E♭）為鋼琴上相鄰的兩個音—E音不過較E♭高半音罷了—但它們被設定的情境卻不同。這種E大調較歡樂而E♭大調則較嚴肅的想法，最早是由十八世紀晚期幾位將調子和情緒連結列表的作者所提出來的，即便要到一九三九年人們才將音高定出來，且多年來至少有兩個全音有所改變，但這些表中的想法卻一直流傳至今。

在委員會開會當時，全歐洲鋼琴上的E大調都比新訂標準的E♭大調要低；而其他地區鋼琴上的E♭大調則較新訂標準的E大調要來得高。儘管牽涉的頻率範圍相當廣，許多人仍堅持自己家中鋼琴上的E大調，聽起來要比E♭大調明快得多，即使調琴師已將鋼琴調成新訂的標準音高，他們仍然堅持己見。因此，若這個調子與情境的連結果真存在的話，就不可能跟音的頻率有任何關係了，而且，也不可能跟這兩種調子不同的調音系統有什麼關聯，因為現代調琴師所學的都是平均律系統—亦即對每個調子都一視同仁。

當初我在研究這個調子與情境連結的現象時，我唯一想得到能產生連結的一個元素，就是**鋼琴鍵盤的編排**。在彈奏鋼琴時，黑鍵距離手腕是較遠的，因此也許彈奏黑鍵的技巧相較之下會有些微不同，同時，不同的調子所使用的黑鍵也有多有少。但話說

回來，這個現象也可能與我之前未曾想過的效果有關。

我之前對調子與情境連結的想法相當質疑，但卻覺得這個想法值得好好檢視一下。因此，我和音樂學家Nikki Dibben博士將之前提到的音樂班學生集合在一起，要他們聆聽一段特製的錄音。這段錄音中有兩首短曲，其中一首簡單又輕快，而另一首則是以不同的調子，重複地演奏了四次。在兩首短曲間，則有一段並非以西方調子所演的西塔琴錄音，以避免這些學生察覺音樂的調子是如何轉變的。

這些學生裡，沒有人有絕對音感，且四分之三的人相信調子與情境間有連結。我們要學生們試著辨別每首曲子的情境，以及所彈奏的調子。結果顯示，那首簡單、輕快的曲子不論是以什麼調子彈奏的，聽起來都一樣簡單、輕快，因此學生們便猜測應該是用G、C或F等相對單純的調子所彈奏的，但實際上用的卻是升F大調（本來應該是較為複雜的才對）。此外，我們從另一首變化較大的曲子上也得到了類似的結果—不論用什麼調子演奏，這首曲子依舊變化多端—而學生們都猜錯調子了。

如此一來，答案便浮現了—**調子和情境之間並無關聯**。我想這個迷思之所以這樣普遍存在，至少有兩個原因：

1. 過去的作曲家對此深信不疑，因而便以所謂「適合」的調子來譜曲。這種為特定情境選擇特定調子的做法，讓音樂班的學生們對此信以為真，因而也跟著用「適合」的調子來作曲。

2. 在我們初學鋼琴或其他樂器時，都是從C大調的樂曲開始的，由於它的五線譜上沒有任何升降記號，所以是最容易看懂的。**調號**是寫在五線譜最左邊，用以指示整首曲子是以升還是降來演奏。在學了幾週後，便逐漸從C調換到了G調（含有一個升的調號）或F調（含有一個降的調號）。從C換到G會讓樂曲更明快；而從C到F則相反。當我們認為加上了升記號（轉到G調）就會增加活力，而加上降記號（轉到F調）則會減少活力後，從此便開始將**降調**跟平靜或哀傷連結，而將**升調**與明朗活潑聯想在一起。事實上，給人活潑感受的並非是G調本身，而是**調子上揚的轉變**讓它聽起來變活潑了。

若你從C調換到G調，明快的感覺就會增加；但如果你從D調轉到G調，就會剛好相反，在前面的轉變中，G是較活潑的調；但在後者，卻反而變成比較不活潑的調子了。最後再告訴那些鐵齒派一件事，也就是那些始終不相信調子和情境之間沒有關聯的

人⋯⋯。

在本章前面部分，我曾提過「卡車司機換檔」，也就是從目前的調子轉到高一個全音或半音的調子，用這種方式能清楚地讓樂曲「上揚」，正是這個效果讓調子與情境連結的論點站不住腳。

若你在鋼琴上彈奏流行歌曲，不論從哪個調開始，這種「上揚」的效果總是屢試不爽。不僅從B♭調（三個降）升到B調（五個升）是如此，對從A（三個升）到B♭（三個降）或從E（四個升）到F（一個降）亦然。後兩個例子對那個調子與情境連結的論點而言是說不通的，因為它們反而都是從較明快的調子轉到較不活潑的調子。在調子本身而非整首樂曲上揚的流行樂中還可找到其他這類例子，再說一次，你要從哪個調子轉出或轉進都行，但為樂曲注入新生命的，是**這個上揚的動作本身**。

因此，我們的結論是：是這個從一個調子轉到另一個調子的「變換」，改變了「情境」，而**這些調子本身並沒有情緒**。

關於調子這個主題的重點，可以下列四小段來摘要說明。

1. 大調是由七個跟主音關聯度高的音所組成的，大調樂句的分段通常較明確有力。

2. 小調則視曲調升高還是降低，會有一兩個音不同。相較於大調來說，小調音組中各個音跟主音的關聯度較低，聽起來的感受也較不那麼明確有力，尤其是樂句的結尾部分。而人們會將憂傷的感受與這種複雜的音組聯想在一起。

3. 樂曲從一個大調換到另一個大調能讓我們興致不減，而從一個小調轉到另一個小調也是。有些調子上的變化能短暫地為樂曲注入活力，而其他的變化則相反。但這些效果剎那即逝，因為不過是由於**變化的瞬間**所造成的現象罷了。

4. 從大調轉到小調或反之，會造成情境上的巨大變化。此時大調（較明快）或小調（較哀傷）的情境並不會消失，因為它不僅僅是跟轉變的本身有關而已。

但有件事目前我們還沒提到的，就是為何要讓孩子們在應該盡情玩音樂的階段，卻被迫練習彈奏音階。這主要有兩個原因，但在考量音階練習有多無聊、而為數眾多的孩子更因此而放棄了音樂的情況下，這些理由便顯得很薄弱了。第一個理由是，**練習音階能幫助人們熟悉樂器上所有的音**。第二個理由則是，**許多曲調都是由一段段的音階所構成的**。

其實，如果仔細研究一下，會發現多數的旋律都是由**琶音**、

重複的音和部分的音階所組成的。例如，在〈黑綿羊咩咩叫〉中，「sheep have you a……」這幾個字即是大調音階中的四個音，由於有些音階片段出現頻繁，因此將整體音階深印在你的「肌肉記憶*」中便相當有用，就跟背誦九九乘法表一樣，能讓你之後的學習大為省力。總之，我覺得早期的音樂教育太過強調音階練習了，若其中有學生希望未來走音樂這條路的話，可以在之後等他們想要或需要時，再開始練習即可。看我這麼熱心地想要改變些什麼，不如你們這些音樂班學生乾脆不要再練習音階，改練習即興創作如何？

縱然練習音階是很無趣的事，但了解「音階」、「調子」與「和聲」怎麼運作則是音樂訓練中很重要的一環。不論你是要演奏、即興作曲還是單純欣賞音樂，若能理解事情的來龍去脈就會相當有幫助。下次在聆聽一首流行樂的過程中曲調突然上揚時，不妨露出了然於胸的微笑，指著音響說：「噢……是卡車司機換檔了。」

嗯，你一年只能做一次這種怪事，所以請慎選時機……。

* muscular memory，肌肉記憶會於本書第十一章說明。

10
Chapter

我抓到節奏了
I Got Rhythm

節奏跟素食者之間的關係匪淺。雖然在吃素的人和什麼都吃的人當中，有舞技高超的也有糟糕的，但這裡說的並不是他們的舞技，而是在「素食者」跟「節奏」這兩個詞的用法上，有異曲同工之妙。

當我們說「小莉吃素」時，並不一定表示她只吃蔬菜而已，為數眾多的素食者也吃很多蔬菜以外的東西，例如蛋類、豆類、乳酪和其他各種含有維生素的食物。而「素食者」一詞不過是個方便形容的標籤罷了。

我能抓到節奏、掌握速度、跟上拍子

每首樂曲都是由一段特定時間內所發出的一連串聲音構成的，而「節奏」這個詞，則是用來表示這些聲音的時間點是如何安排和強調的。但此處我們用這個詞，也不過是把它當成方便解說的標籤罷了，因為事實上，當我們在討論節奏時，指的其實是下面這三件事：**速度、拍子和節奏**。

一首樂曲的速度就是它**律動的速率**，也就是你的腳跟著音樂點的頻率。至於拍子，則是腳在跟著點時，會需要多久強調一次。舉例來說，如果你聽的是圓舞曲，就會每三拍即在頭一拍強

調一次：一、二、三；一、二、三。若你聽的是搖滾樂或多數是西方樂曲時，就會每四拍強調一次：一、二、三、四；一、二、三、四。而節奏則是在**任一特定時間內，所使用長短音的模式**。例如，貝多芬的〈第五號交響曲〉的開頭（鐙、鐙、鐙、鐙一），採用的就是三短一長的節奏。演奏速度可快可慢，但節奏卻不能變，必須是三短一長才行。

名詞解釋完後，接下來，我要用一般日常對話中的節奏這個詞來說明。

當我在撰寫這本書時，曾想過各式各樣以畫圖來解釋節奏的方法，但最後我發現最清楚簡單的圖形，就是標準樂譜上的那個記號。西方樂譜系統是以圖表的形式，告訴樂手們該彈什麼音、每個音何時開始何時結束、以及要強調哪個音等。我們可以善用這個系統來討論節奏。不過先別緊張，你並不需要懂得怎麼讀譜。

其實，學習讀譜是件煩人的事，別理會那些相反的意見。這件事只有在前十分鐘了解大概是怎麼一回事時很新鮮，之後就是一段讓手指照著樂譜上的指示來練習的漫長學習過程。這個過程跟學習語言很類似，當然，果實也一樣甜美。不過本章只打算討論一開始那新鮮的十分鐘。

樂譜的發展

據我所知，任何關於先民歷史的麻煩之處就在於，大多數的事件都發生在古早久遠的年代以前，而這樣就會很難知道樂譜最早是從何而來的。在中國、敘利亞和古希臘留有一些各類古老音樂書寫的證據，而目前人類發現最早的完整作品之一，是二千年前雕刻在墳墓上的一首曲子。這首曲子叫做〈塞基洛斯墓誌銘〉（Seikilos Epitaph），是以古希臘的記譜法來譜寫，上面說明哪個音對哪個字，以及每個音持續多久等。該曲的歌詞相當勵志，是走傳統的搖滾樂風格，鼓勵人們要活得精采，因為人生苦短。

西方音樂所使用的書面記譜系統，可回溯至修士和修女還是各國音樂靈魂人物的時代，雖然當時也有一些音樂專業人士。在古時候，音樂是由有才華的音樂家、修士或修女所構思，並直接以歌詠或演奏的方式傳授給他們的友人。到後來，樂曲變得愈來愈複雜，作曲家們也發現，若能將樂曲寫出來，對教授和記錄樂曲大有助益，且約莫到了西元七五〇年時，基督教會亦開始要求依照各種標準規定來演唱彌撒曲。基於上述種種原因，將樂曲寫下來便有了很多好處，有些早期的作曲家曾將樂曲的高低起伏畫成圖，但這種做法並不精確。直到西元八〇〇年左右，才出現下列的普世原則：

1. 不同的音長，要用不同樣式的**點**或**形狀**來標示。

2. 這些點應一一畫出，**由左至右讀取**。

3. 這些點應畫在一個「梯級」上，以顯示音的高低。

　　若要將樂曲書寫下來的話，就得要畫出「梯級」並用A到G來為各音符命名。最早的梯級有十一條線，如圖10-1：

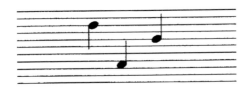

▲ 圖10-1

　　早期的構想之一，是將音符畫在如圖中十一條線的「梯級」或「線譜」上。但如圖所示，音符所在的線或空格很難一眼就看出來。

　　由於這個梯級（正式名稱為線譜〔stave〕），有太多級，非常不容易看清楚，因此便被分成兩個部分：低（或低音部）和高（或高音部），如圖10-2所示：

ABCDEFGABCDEFGABCDEF

▲ 圖10-2

現代五線譜分成兩個部分：高音部和低音部，以便讀
譜（請注意，中央C 被卡在這兩部分的中間。）最左
邊的兩個符號只用於辨認五線譜的高音部與低音部，
因為有些樂器用不到這麼多音符，只用得到樂譜的高
音部（如小提琴）或低音部（如大提琴）。這兩個符號
分別叫做高音譜號和低音譜號。

這個線譜被分成兩部分後，有一個音，也就是C音就變成位於
兩個部分的中間，這也就是所謂著名的「中央C」─它同時也是位
於鋼琴琴鍵中央的音。中央C本身沒什麼特別的，只不過是個方便
大家參照的音罷了。比如，樂手有時會說：「我沒法唱這個鬼東
西，我的音域最高只到中央C上面的G，你把我當成誰了？張雨生
嗎？」

在圖10-3中可以看到，本書通篇用來解說的兩首範例歌曲
中，個別歌詞的第一行樂譜。考量這兩首歌的曲調後，我只利用
五線譜的高音部分來說明，而不需要用到整個音域範圍。

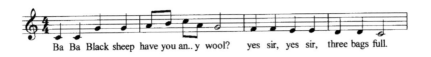

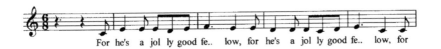

▲ 圖10-3

〈黑綿羊咩咩叫〉（上方）和〈因為他是個老好人〉（下
方）兩首歌的第一行歌詞。

　　我們接下來要了解的是，怎樣才能很快地將不同長度的節奏
和音符記在譜上。不過，讓我們先來看看要怎麼以音符的**垂直位**
置來分辨曲調的高低起伏。若你一邊看譜一邊唱歌時，就會發現
音符在梯級上的位置有高有低，就跟你唱歌時音時高時低一樣。
我已將上面兩首歌調整成從同一個音開始，這樣就更容易比較
了。在哼唱這兩首歌時，會注意到兩首歌從同樣的音高起始，接
著一個往上跳一大步到「black」，而另一個則跳了一小步到
「he's」。

　　不論你哼的是那一首，都可以從個別音符在五線譜上的垂直

位置,來清楚辨認音高起伏。請記得,就如我在第二章所說,除非旁邊有樂器伴奏,否則你不需要從正確的音開始唱(此處即為C音),就能唱得很好聽。重要的是**音調起伏程度的大小**,要能夠做到光看譜就將音高起伏正確地唱出來,是需要經過相當多的訓練的,而樂譜則提供了「所有」必要的資訊。

調號

在上一章中我們討論到不同的調子是以不同的音所組成的,例如A大調包含了A、B、C# 、D、E、F# 和G# 音等,而用A大調作曲的人可以在五線譜的每條譜線**起始處**統一標示出調號,就不必麻煩地為每一個F# 、C# 音一一加上升記號了。用來指示彈奏A大調中的F# 音、C# 音和G#音的調號長這樣:

◀ 圖10-4

A大調的調號如下,三個升記號寫在F、C還有G所代表的譜線上(由左至右),意思就是「每一個F、C和G音都應以F# 、C#和G# 音來彈奏」。

把節奏記下來

不同的音長

　　上面所示範的兩首歌包含不同音長的音，不同長度的音則以不同的符號來標示。各音符及其名稱是好幾個世紀前就訂定的，如下表所示。你可以清楚看到，音長是以規律的方式漸次縮短的：從相當長的音或稱「倍全音符」開始，接著將它的音長分成一半或稱「全音符」，然後再繼續不斷地對分，把音長愈變愈短。今日我們用「全音符」、「四分音符」等來稱呼它們，而令人迷惑的是，大家普遍將那個把倍全音符對分一半的音視為一個完整音符，而非那個最長的倍全音符，如下頁表格所示。

　　若這個「對半分」的系統就是所有音長的全貌，那麼在譜寫音樂的節奏上就會變單調的。因此我們多加了兩個元素，以提供更多譜曲上的彈性：

1. 音符後方緊接著畫了一個小點，就表示「這個音要比原本的長度多上一倍半」。在〈因為他是個老好人〉這首歌中「fellow」這個字的第一個音符上，就可以看到這個小點。有兩個小點的音符則較罕見，但這個符號表示了「這個音要比原本的長度多上一又四分之三倍」。

音符	名稱
‖❍‖	倍全音符 Breve
𝅝	全音符 Semibreve
𝅗𝅥	二分音符 Minim
♩	四分音符 Crotchet
♪	八分音符 Quaver
𝅘𝅥𝅯	十六分音符 Semiquaver
𝅘𝅥𝅰	三十二分音符
𝅘𝅥𝅱	六十四分音符 （我發現，這真的是它的名字）

▲ 不同音長的音符一覽表。每個音都比它的下一個音要長兩倍。

2. 你可在一組三個音的上方寫個小小的「3」，表示「這三個音應該用平常兩個音的長度來演奏」。這是很常聽到的做法，而較不常見的則是在一組五個音的上方寫個小小的「5」，或其他類似的做法。這類做法的用意，就是要「**這組音應該要擠進比它少一個音的演奏長度裡**」。例如，標上5的只能用四個音的長度來演奏，而標了13的則要用十二個音的長度來演奏，依此類推。

有時音符會分開來寫，這種做法在歌譜中較為常見，而較短的音符則會併入其他音變成一個一個的小組，就像在歌譜中所看到的。這種**併組**的做法並不影響音符的長度，只是為了讓樂手讀起譜來更容易些。

▲ 圖10-5

較短音符的「尾巴」通常會被併在一起，而非分開標示。圖中左方的兩個八分音符原本各有一條尾巴，合併之後變成了一直線，如圖中右方所示。一個十六分音符則有兩條尾巴，合併之後就變成兩條直線，以此類推。

　　當我們回頭來看〈黑綿羊咩咩叫〉這首歌的音符，再參照上面的一覽表時，你會發現「have」跟「you」這兩個字的音長，是「black」跟「sheep」音長的一半，而後兩者，又是「wool」這個字音長的一半。你原本可能以為，自己唱的這些音的長短是隨機安排的，但事實上你所唱的音長彼此間的關係是很密切的。

是重音還是加強——小節線的用法

　　〈黑綿羊咩咩叫〉是首簡單的歌，但若歌中所有的音都一樣長、唱的力道也都一樣時，就會簡單到無聊的地步了。你會看到在五線譜上，每隔一段相等的距離即畫有一條垂直的線，上面沒有標示任何音，這條線稱做**小節線**，而兩條小節線之間的距離，也就是畫有音符的地方，則有個專門的名詞叫「小節」。

　　將小節線後的第一個音特別予以強調或加重，是譜曲的一項傳統。當你哼唱〈黑綿羊咩咩叫〉時，會加重每小節的第一個字「Baa」、「have」和「yes」。在書面的樂譜上，這些字就只是緊接在小節線後，如果你沒注意到自己會強調它們的話，不妨試試隨意加重「sheep」跟「any」這兩個字，這樣聽起來是不是有點搞笑呢？接著再唱一次，這次在原本該強調的地方予以強調，也就是「Baa」跟「have」，雖然你有可能太過強調，但由於是強調在對的點上，

也就是小節線之後的第一個音，因此聽起來還可以。

　　現在，不要看譜，將〈因為他是個老好人〉的第一句歌詞「For He's a Jolly Good Fellow」唱個兩遍。這句雖然只有六個字，但卻使用了八個音：For－he's－a－jo－lly－good－fe－llow，假想自己用很搞笑或誇張的方式唱給朋友聽。為增加效果，你還帶了一個鈸，由於敲擊鈸所發出的音很長，因而每唱一句敲一下即可。請大聲唱兩遍，同時想像一下自己從會八個音中挑哪個音來敲鈸。你挑的這個音是「For」、「he's」、「a」、「jo」、「lly」、「good」、「fe」還是「llow」呢？在運用了我的超能力後，我能很肯定地告訴你，你會在唱到「he's」或「fe」時，敲出這個巨大的噪音。現在，來看看樂譜，果真不錯，「he's」跟「fe」這兩個音都正好位於小節線後。

　　在很多情況下，我們會自動選擇歌曲的第一個音來強調。例如，在〈黑綿羊咩咩叫〉這首歌裡，你會在唱第一個音「Baa」，或「have」這個字時敲鈸。不過，在〈因為他是個老好人〉中，我們並不會選第一個音「For」來敲，因為它並非是小節線後的第一個音─這首歌並非從一小節的最前端起頭。而在「For」這個字之前，是樂手所謂的「休止符」，是用來表示這一小節的第一部分無聲的記號（在這個例子中是兩個記號）。一首歌從無聲開始，聽來

似乎有點怪，但這麼做是為了讓樂曲的重音落在適當的位置上，也就是**緊接在小節線後**的位置。這裡我舉幾個例子，並以粗體字來標示加重的音節。

以下是一些從一個小節的開頭起始的歌：

- 〈小星星〉（**一**閃一閃亮晶晶…）
- 〈兩隻老虎〉（**兩**隻老虎、**兩**隻老虎，**跑**得快…）
- 〈天佑吾皇〉（**God** save our **Gra** cious Queen…）
- 〈倫敦大橋垮下來〉（**倫**敦大橋…）

還有一些並非從一個小節的開頭起始的歌：

- 「When the Saints Come Marching in」（Oh, when the **Saints**…）
- 「On Top of Old Smoky」（On **top** of Old **Smo**ky…）
- 〈驪歌〉（**驪**歌初動，離情轆轆…）
- 〈綠袖子〉（A **las** my love…）

若你有機會看到這些曲子的樂譜時，就會發現所有小節線都正好位於我所強調的**音節前方**。

把小節分開的拍子記號

在之前那兩首範例歌曲開始的地方，有一些看起來像分數的數字，這些數字稱為「拍子記號」，是讓樂手們了解每小節中有多少「拍子」，以及每個拍子持續多長。

一小節有多少拍？看拍子記號上方的數字就知道。

一個拍子記號上方的數字是最重要的部分，它代表一個小節有多少拍的意思。我們來看一下最常見的兩個數值：3跟4*。若一個拍子記號上面的數字為3時，則整個樂曲是像圓舞曲般律動的：「一、二、三；一、二、三」。這一組三拍中不見得每一拍都有音符，有時一拍卻又不只一個音，不論是哪種情況，這種三拍一組的模式都會在你的腦海裡縈繞。

同樣地，若拍子記號上方的數字為4時，不管在每段節奏性的律動中含有多少音，樂曲都會保持一、二、三、四；一、二、三、四的韻律。多數完全沒有音樂背景的人會不太容易了解這部分，因此在請他們用手為類似的曲調打拍子時，就會在每個音上

* 4是目前最常用的。

都打拍子，像這樣：

Baa __ baa __ black __ sheep __ have __ you __ an __ y __ wool?

　　此時，就會產生四個等速的拍子，跟著五個較快的拍子。而在換成請樂手打拍子時，就會是這樣：

Baa __ baa __ black __ sheep __ have you __ an-y __ wool? __ ○

　　如此一來，我們就有了八個等速的拍子：即使有的拍子不只一個音，如「have you」跟「any」，樂手也能規律地以同樣的速率打拍子，連演奏長音或沒有音樂時也一樣。例如在「wool」跟「yes」之間就有一拍停頓。

如果請樂手強調每小節開始的第一個音時，就會是：

Baa __ baa __ black __ sheep __ have you __ an-y __ wool? __ ○

這樣就表示這首曲子每小節有四拍。若請樂手們同樣為〈天佑吾皇〉打拍子的話，就會聽到：

God __ save __ our __ Gra- __ ○ __ cious __Queen, __ God __ save

這首歌裡，我們看到是每三拍為一組，因此拍子記號上方的數字就會是3。

最常見的拍子記號，絕大多數的流行音樂和古典樂曲，是將小節分成四拍——以下是比〈黑綿羊咩咩叫〉更為複雜的例子：

Oh __ when __ the __ Saints __ ○ __ ○ __ Oh __when __ the __ Saints __ ○

不論是哪種拍子記號，有時歌詞或音符會落在兩個拍子的中間，如「When the Saints」一句中的「Oh」跟「the」；還有「God save the Queen」中的「cious」都是。而有時一個音會持續不只一拍，像是「Gra」跟「Saints」。以及有的拍子上根本沒有任何音符，如唱「Oh」之前。

若曲子中一個小節有三拍，那麼第一拍會較另外兩拍強：「一、二、三；一、二、三」。而在一小節有四拍的曲子中，每小節的第一拍最強，而位於小節中段的第三拍則次之。相較之下，第二和第四拍會較弱——因此這四拍在小節中的重音分別是：「一、二、三、四；一、二、三、四……」

另一個將小節一分為二的例子，出現在一小節中有六拍的曲子上，常見於愛爾蘭吉格舞中。在〈因為他是個老好人〉的譜中，就出現一小節有六拍的例子。為了要強調在正確的地方，通常會以下面的方式「大聲地」為這種拍子記號打拍子：「一、二、三、二、二、三；一、二、三、二、二、三」。其中第二個二，位於小

節中央那個標有空心圈的拍子雖有加以強調，但卻不如「一」來得強——唱起來是像這樣「for **he's** a jolly good **fe**llow」。

正如我之前所說，每小節四拍在任何類型的西方音樂中是最普遍的，而三拍常見於圓舞曲、兩拍常見於進行曲，以及六拍常見於吉格舞則被運用於其他各類樂曲中，其餘拍數則相當罕見。現代爵士樂和現代古典樂有時一小節會用到五、七、十一拍等等，雖然有時只是為了顯得高明和特別罷了，但其中只有少數真的廣受好評，例如：

- 一小節五拍的曲子有—戴夫布魯貝克四重奏（Dave Brubeck Quartet）的「Take 5」以及霍爾斯特（Gustav Holst）所作的《行星組曲》中的〈火星〉一曲；

- 一小節七拍的曲子有——平克佛洛伊德《月之暗面》（*Dark Side of the Moon*）專輯中的「Money」，以及史特拉汶斯基的芭蕾舞曲《春之祭》的一些樂段（其中也包含其他罕見的節奏）；

- 一小節九拍的曲子有—運用於一種叫做滑步吉格（slip jig）的特別吉格舞類型中，是將一小節分成三組三拍（一、二、三；二、二、三；二、二、三）來演奏。

切分法

切分法（Syncopation）是以特意強調那些不重要拍子的方式，來為樂曲增加更多層次感。有些類型的樂曲會特意避免強調小節中的第一拍，以賦予樂曲獨特的感受。有些搖滾和流行歌曲在一邊以「一、二、三、四」的重音方式來演奏時，一邊特意用低音吉他和鼓來強調第二拍跟第四拍，即技術上所謂的「**逆拍**」，常見於披頭四的作品中，「Can't Buy Me Love」一曲即是。雷鬼樂（Reggae）甚至更進一步，讓樂團中負責節奏的樂手在小節中的第一拍不發出聲音。一般來說，雷鬼樂團中的鼓手和低音吉他手都會強調第三拍，而節奏吉他手則強調第二拍和第四拍。

搖滾和雷鬼樂採用特定類型的切分法，如逆拍，來塑造自我特色，但某種程度來說，切分法幾乎可用於所有類型的音樂中，甚至連〈黑綿羊咩咩叫〉都可以用它來增加趣味，像這樣：「Baa **Baa** Black Sheep Have You **Any** Wool⋯⋯」。

採用切分法的地方，甚至不必一定得是全拍，可以只強調拍子的一部份就好——如「Have you a-**ny** wool？」。無論何時運用切分法，都能讓樂曲聽來較出人意表，也更細膩。

這些拍子有多長？讓拍子記號下方的數字告訴你

拍子記號下方的數字永遠會是2、4、8、16或32等這些數字，而4是目前最常見的，且幾乎適用所有的樂曲。雖然選用不同的「數值」會讓樂譜看起來不一樣，但實際上聽起來卻沒什麼不同。關於這個奇特的現象，就需要我解釋一下了。

接下來我會用「全音符」來統一說明，讓事情更清楚易懂。

當作曲的人在拍子記號「3」的下方寫了個「8」時，就表示每小節會有三拍，而每一拍則是全音符的八分之一長，也就等於是告訴大家「每小節請以一個全音符的八分之三長來演奏，謝謝。」同樣地，5的下面有個4就表示每小節有五拍，每一拍都是全音符的四分之一長。意即「每小節請以一個全音符的四分之五長來演奏，謝謝」。

但問題是，沒有人告訴我們一個全音符究竟是多長。在最常見的四分之四拍子記號中，每小節即是一個全音符的長度。但若你挑選二十首不同的樂曲，並用計時碼錶來測量每首曲子的小節長度時，就會得出二十種不同的結果。雖然沒人知道一個全音符有多長，但可以抓個大概的數值：一個全音符的長度，相當於一

個四分之四長的小節，通常介於一秒到六秒間。當然，這個範圍大了點，因此，若樂手們想將作曲者的作品忠實地演繹出來的話，除了拍子記號外，還需要更多資訊才行。

樂手們會從印在樂譜最前面上方的那個字（通常是義大利文或德文），得知這首樂曲應該以什麼速度來演奏，如「急板」（presto）表示速度快，而「慢板」（adagio）則是速度慢等等。當然，這些名詞並不夠精確，兩位樂手對**同一個速度**的認知，可能會有百分之五十甚至更大的差距。

為了將這種認知差距減到最低，作曲者常將節拍器記號放在那個標示速度的字的旁邊。例如，他們會畫一個特定長度的音符如：♪後面接一個等號「＝」以及一個數字如120，這個數字是讓樂手們了解，一分鐘內有多少個像這種長度的音符，因此「♪＝120」就是一分鐘內可演奏120個八分音符；或每個音的長度為半秒鐘的意思。節拍器是一種快慢由你設定的打拍子裝置，此時你就可將它設定為每分鐘響120下，然後跟著它的拍子來演奏。

雖然節拍器記號的用法聽來蠻有道理的，但其實多數的專業樂手卻不太理會它，而只是照自己想要的速度來演奏。例如，我有一兩張Rodrigo著名的吉它協奏曲專輯《阿蘭費茲協奏曲》

（*Concierto de Aranjuez*），CD封面告訴我John Williams用了不到十分鐘就將浪漫的第二樂章彈完，而同樣的樂章Pepe Romero卻花了十二多分鐘。兩者相差了百分之二十的長度，但這跟他們的演奏技巧好壞無關，後者只是認為彈得慢一點會更浪漫罷了。這首樂曲的開頭雖有注明**節拍器記號**，但在該加快或放慢的地方卻並不明確，因此便沒有所謂的「正確」的完成時間。而且，眾所周知，有很多作曲人根本無法決定要用什麼節拍器數值才正確，而且錄完音後，也多少會比指定的速度快些或慢些。

因此結論就是，光看拍子記號下方的數字是無從得知樂曲聽起來的感覺的。例如，你可以寫一首曲子，註明這是八分之三的「慢板」；或將曲子註明為四分之三的「快板」，這兩者聽起來就會是一樣的。事實上，四分之三的版本演奏起來會比八分之三的來得快，因為「快」和「慢」都是很籠統的字眼，不管受過多嚴格的訓練，你都無法分辨一首現代爵士樂曲究竟是¾還是⅜，或區分⅝跟⁵⁄₁₆的曲子有何差別。如果要打賭的話，唯一的線索就是，傳統上拍子記號下方的**數字愈大的**，通常曲子**速度就愈快**。例如：一首浪漫的維也納圓舞曲幾乎都是以¾而非⅜、³⁄₁₆或³⁄₂寫成的；同樣地，愛爾蘭吉格舞曲則通常是以⁶⁄₈而非⁶⁄₄或⁶⁄₁₆寫成的。

關於使用樂譜方面可歸納為下列五點，方便你快速入門：

- 各音符所在的垂直位置，也就是曲調上下起伏的幅度。

- 不同長度的音乃是以不同的符號來顯示。

- 在小節線後出現的第一個音，「通常」即為重音或會予以強調。

- 拍子記號上方的數字代表每小節有多少拍。

- 拍子記號下方的數字，以及註明樂曲速度的字眼，代表每個拍子大概的長度。有時會用更精確的節拍器記號，來說明樂曲的速度。

跳舞與節奏

若回到我們之前所說的，節奏可分為「節奏」、「速度」和「拍子」的話，你可能會訝異，在舞蹈中，節奏是三者中最不重要的元素。對舞者來說，樂曲中不同音符的長度遠不及速度和拍子重要。**速度**代表舞者應該要跳多快，而**拍子**則說明舞蹈的類型為何。絕大多數的西方現代舞曲都是簡單的一小節四拍的形式，因此唯一重要的變數就是「速度」。

　　一般普遍存在一種誤解，就是你的心跳速率會跟你所聆聽的樂曲的律動一致。這或許是因為樂曲的律動範圍和人類心跳很接近，音樂的速度通常介於每分鐘40到160下（單位簡寫為bpm）之間，而人類心跳的速率則從放鬆時、較平均心跳略低的60 bpm開始，最高可達一名健康成年人激烈舞蹈時的150 bpm。

　　一名健康成年人在夜店跳舞時的心跳，會跟速度在90和140 bpm間的音樂很接近。但促使你心跳加快的，並非是那些讓人亢奮的音樂，而是「舞蹈」。這些音樂節拍的平均速率大約會是120 bpm，因為這個速率能讓人持續興奮地隨之擺動，你的身體和四肢可以一秒扭動兩下（120 bpm）並持續約一個小時之久而不會斷掉。同時你的心跳會用比平時還要快的速度跟著跳動，因為這是很消耗體力的活動。下次去夜店的時候，不妨分別為一個正在跳舞的朋友和另一個喝掛在吧檯上的朋友量量脈搏，然後做個比較。跳舞的朋友的脈搏，應該會跟舞曲的律動速率接近，而喝掛的那個則應該會比較慢。但請別忘了，我們這種會喝掛的人也是渴望被愛的。

　　當然，跳舞沒什麼稀奇，人們通常會朝著感興趣的人努力扭動身軀。一般舞蹈能增加心跳速率，而圓舞曲則以兩種方式來達到效果。心跳會增加的因素之一是身體的動作導致，圓舞曲的速

度約在100 bpm左右，與現代的迪斯可或夜店舞曲相比雖然較慢，但或許也因為舞蹈動作比較多的緣故，兩個翩翩起舞的人必須互相協調彼此的動作，同時還得一起環繞舞廳旋轉，而不單只是原地上下跳動而已。還有，在那個年代也比較不時興讓自己跳出一身臭汗。

而圓舞曲能讓心跳加速的第二個原因，也是當初那個崇尚禮儀的社會引進這種舞蹈時幾乎被禁的原因—跳舞時必須要將雙手放在心愛的或仰慕的人身上。不過，即便是熱情的圓舞曲，也不及更早期那種深受伊莉莎白一世喜愛的三拍沃塔舞（the Volta）來得「毛手毛腳」。在沃塔舞步中，有將女伴舉上舉下的動作，好讓雙方都有大量上下其手的機會。若有夠多的讀者投票的話，我們可以試著讓這種舞蹈，像它在一五〇〇年代晚期的時候一樣，重返倫敦舞林至尊的寶座。

節奏與複節奏

若你只是靜靜坐著聆賞音樂而非隨之起舞的話，就能深入欣賞節奏的奧妙了。拍子、節奏和速度都在聆賞音樂的過程中扮演各自的角色，雖然我們的心跳速率跟音樂速度沒有直接關聯，但

人們的確會在樂曲速度放慢的時候感覺放鬆，而速度加快的時候感覺興奮。這種**樂曲張力**或許跟我們不喜歡不確定的感覺，尤其是那種對無法掌控情況時的恐懼有關。當樂曲是以步行或甚至更慢的速度來演奏的話，我們就不會產生焦慮；但當事物迅速襲來時，我們就會處於準備逃跑或自我保護的狀態。

而利用一項叫做「彈性速度」（rubato）的技巧，能讓樂曲帶給人們豐富的感受。這個字原本的意思是「盜取」，是形容樂手們偷取一兩個音的時間，好讓這些音之前或之後的音**延長**一點。這樣一來，就會產生快速進入一個長音的效果，如「噠、噠、噠、噠─噠─噠啊啊啊」而非固定的節奏如「噠、噠、噠、噠、噠、噠」，以此來為樂曲增添戲劇和浪漫的元素。

調整拍子是讓人興致始終高昂的好方法，即使像一小節七拍這種不尋常的拍子也能讓人產生興趣，因為聽起來較變化多端或是意猶未盡。但許多西方音樂並不會使用太過大膽或複雜的節奏，而多半採用一小節三或四拍加上簡單、規律的小拍。非洲、亞洲及其他幾個地區的傳統音樂，常採用複雜的節奏，其中包括**複節奏**（polyrhythms）在內。

複節奏是指同時演奏兩個或更多互不相干的節奏，我們不妨

拿兩個人同時拍打餐桌的方式來舉例說明。若我們兩人一起，一次拍打四下，那麼我們製造的是同樣的節奏；但當你每拍打四下時我卻拍打八下，那麼我們的節奏也還是能互相配合—我們會以**規律的間歇頻率**方式同時拍打桌子，且我多拍打的那幾下剛好落在你的空檔。但如果，你每拍打十二下時，我才拍打五下的話，我們就會不太合拍，且大多數時候我的拍子跟你的是完全不同步的，那麼這兩種節奏就無法互相配合，這樣一來，我們就是以「複節奏」的方式來拍打桌子。

對西方音樂來說，複節奏並不算是新鮮的做法，莫札特就曾在其〈第21號鋼琴協奏曲〉的第二樂章*，以三拍對兩拍的伴奏方式來譜曲過。而近代則是有一些爵士和搖滾樂團採用複節奏來創作，我個人認為這將逐漸蔚為風潮，且對像我這類的人來說很有幫助，因為當有人說我舞跳得很爛時，我就可以辯稱自己是用複節奏中的另一半節奏來跳了。

*　這首樂曲因曾用於電影「鴛鴦戀」一片中而為今日大眾所熟知。

11

Chapter

創作音樂
Making Music

不知何故,很多人認為二十歲之前要是還沒有學過樂器的話,就太遲了。而且,那些小時候沒有學過音樂,或小時候學樂器學得很痛苦的人,通常會說自己「沒有音樂天分」,但卻又「渴望會彈奏樂器」。若你問這些人還想學什麼東西,像是捏陶或編織時,他們並不會說自己「沒有陶藝才能」或「沒有編織才能」,而會語帶保留地說:如果能買些工具或上點課的話,也許就學得會。他們知道自己雖然永遠無法跟專業人士相比,但最後仍然可以做出點什麼東西,並從中得到樂趣。

對音樂天分的迷思

大家普遍認同人人都能具備某種程度的技能,但音樂卻被視為例外。大多數人認為:一個人要不是具有音樂天分,要不就缺乏音樂才能,幸好這種觀點完全不正確。彈奏樂器就像任何其他技能一樣,只要學就會了。有些人,尤其是孩童,學東西比其他人快,所有技能都是如此,但人人都得花費時間和心力才會有所進步。

另一個關於音樂的迷思,則是學會一種樂器要花好幾年的時間。這種說法其實只有在你對自己的要求很高時才正確。如果你想要公開演奏貝多芬的〈奏鳴曲〉,就可能要每天花至少一個小時

練習，且要練習十年以上才能辦到。但若你只想在營火晚會中自彈自唱校園民歌，可能每天只需練習幾分鐘，大約練一個月就可以上場了，而一年後，你甚至已經可以演奏十幾首歌了。請記得，從頭開始學樂器是很有趣的事，唯一痛苦的部分是必須一再地重複練習，但當你聽到自己彈得漸入佳境時，就不以為苦了。音樂家們最令人敬畏的一件事，就是他們似乎能將不計其數的音符塞進腦袋，而且還能隨時吐出來。這對演奏古典音樂的樂手們來說的確是這樣，有時這些樂手們必須以正確的順序將數千個音演奏出來，而其中只要有一個音出錯，聽眾馬上就會察覺。非音樂專業人士則會因為這種技巧難度太高了，而打消學習樂器的念頭，因為他們認為自己的記性和手指靈活度並沒有那麼好。

你要是知道這些樂手其實是藉助一種叫做「肌肉記憶」功能的話，應該會很高興，不過即便如此也無損於他們的成就。肌肉本身雖沒有記憶能力，但肌肉動作的**複雜順序**則能在腦中形成**單一記憶**。不信的話，只要想想每天早上自己是花多少力氣綁鞋帶就知道了。下次綁鞋帶的時候，記得觀察一下自己手指的動作，它們運用的雖然是相當複雜的肌肉動作，但大腦卻只需傳送一條訊息—「立刻綁鞋帶」即可。一位訓練有素的樂手可以將一整首樂曲轉化成一連串有如綁鞋帶般的指令，大腦送出的並非是每根手指動作的指令，而是在說：「下面接著的是中間輕快的樂段；而

再下來則是有三個大聲演奏的和弦段」。要讓我們的腦袋如此運作的話，就得不斷地反覆練習，而這件事一點也不神奇，神奇的是我們所創作出來的音樂，以及人們對它的反應。

因此，我建議那些曾說：「我想彈奏樂器，可是沒有天分」的人，不妨利用周末到樂器行挑一件樂器試試。每個人都有音樂天分，只要肯學就能成為音樂人，也許比上不足比下有餘，但終究能如願的。若你決定要放手一試的話，以下幾點有助你選擇適合自己的樂器。畢竟所有的樂器都需要經過一番學習，但其中有些對初學者以及他們的鄰居來說，比較不那麼痛苦。

選擇樂器

世界上實在有太多樂器種類了，列都列不完，但我可以提示一些常見的樂器類型。樂器有很多種分類方式，像是一次只能發出一個音的，如長笛；或是較難一次發出一個以上的音的，像是小提琴；還有輕易就能同時發出很多音的，如鋼琴等等。

另一種分類法對初學者來說很有用，就是有的樂器能讓手指安放在固定位置來彈奏特定的音，像是鋼琴、長笛和吉他等等；而其他則否，如小提琴和長號即是。對從未拿過小提琴或長號的

人來說，這點恐怕需要解釋一下。

　　若要舉出最簡單的例子來說明**有固定彈奏位置**的樂器，只要看看鋼琴就知道了。在圖11-1中顯示，如果我想彈所謂的「中央C」那個音的話，就只要按對琴鍵就行了。按哪個鍵就會發出哪個音，而其餘的鍵都發不出那個音。與手指大小相比，由於琴鍵本身還滿寬的，所以敲擊它時不必對得太準，只要避開它左右兩邊的琴鍵即可。還有就是，要先假設鋼琴已經調好音了。

▲ 圖11-1

要在鋼琴上彈出「中央C」的話，就只要用一根手指敲在對的琴鍵上即可。

現在再來看看要怎麼用吉他彈出想要的音。在圖11-2中顯示，我已用一根手指壓住琴頸上某個音格內的弦，以將那根要撥動的琴弦縮短。而當我撥動那根弦時，就會發出由介於**音格**與**琴橋**間的那段琴弦所產生的音。同樣地，我手指按壓的位置也不需要太精確，可以只要壓在音格上方，如圖片a所示；或差個幾公釐，像圖片b即可。這兩種方式發出的音其實是一樣的，因為是**音格的位置**決定發出什麼音，而不是你手指的位置。

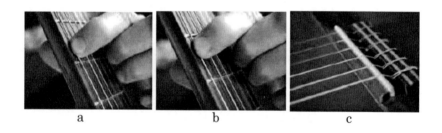

a　　　　　　b　　　　　　c

▲ 圖11-2

要在吉他上發出想要的音，需要用到兩根手指，其中一根用來撥弦，而另一隻手的手指則負責壓住琴頸上某個音格內的琴弦。就跟彈鋼琴一樣，手指只要壓在音格內幾公釐的範圍內皆可。在a與b圖片中手指按壓的位置所發出的音是一樣的，即使我的手指有移動，但音格的位置卻不變。最後一張圖片顯示的是「琴橋」，它負責固定琴弦的另一端。

　　若換成小提琴時，你會發現上面沒有音格，因此所拉奏的音高完全取決於手指按壓在琴頸上的位置，這個位置會限制琴弦的長度並將它縮短。不論你將手指放在哪裡，都一定會發出一個音，只是拉出想要的音其機率卻很低就是了。此時你放手指的位置就必須很精準，誤差必須在一公釐以內。

▲ 圖11-3

小提琴的琴頸上沒有音格，對初學者來說就比較難找出以手指壓弦的正確位置，來縮短琴弦的長度。而且手指壓弦的位置也必須精準到一公釐的誤差範圍內。

　　若你想用鋼琴來彈奏兒歌〈三隻小盲鼠〉（Three Blind Mice）開頭的三個音，只需要用一根手指頭來敲擊「E、D、C音」的琴

鍵即可,而且半分鐘就能學會,兩分鐘便能彈得很熟練。當換成用吉他彈奏同樣的音時,就需要一隻手撥弦、另一隻手按弦的雙手並用,而且要花點時間來學習和練習,因為使用音格不如鋼琴琴鍵那般簡易。不過,只要學會哪個音要用哪根手指按在哪個音格上,且手指按壓位置誤差保持在幾公釐內,大約練習兩分鐘後,你就能彈出還算像樣的〈三隻小盲鼠〉裡前三個音了。

不過,要是想在小提琴上做同樣的事的話,就算不考慮操作琴弓的高困難度好了,情況也完全不同。假設你已花了幾個禮拜練習操作琴弓,但卻是首度嘗試以手指壓住琴頸上的弦,來縮短琴弦的長度,由於琴頸上沒有任何音格提供指引,因此你很難知道該把手指壓在哪個位置。即使你手指放的地方跟正確的位置只差兩公釐,發出的音仍很明顯是不對的。此外,你還必須將樂器放在下巴下方位置,且視線需沿著頸部向下延伸,如此一來,要正確判斷手指位置的難度又更高了。

在考量上述因素之後,我想我絕對可以說,相較於小提琴,吉他跟鋼琴對初學者來說是比較好上手的。不過,請千萬別誤以為小提琴手就因此比吉他手或鋼琴師技巧更高明,因為在經過了初學階段後,幾乎所有的樂器都必需具備相當程度的技巧才能駕馭。你或許會問:「可是為什麼呢?如果小提琴一開始就不容易學

的話，難道之後不會更難練嗎？」答案是，學音樂的目的，就是要讓你能夠掌握各種樂器的精髓。

幾週後，鋼琴新手就會被要求一次要彈一個以上的音。而在學了兩年後，他們大概就能同時彈奏四、五個甚至更多的音。小提琴手比較不會被要求一次要拉奏一個以上的音，甚至要經過多年訓練後，才會嘗試同時拉奏兩個音，因為這對小提琴來說難度很高。不管是哪種情況，樂手都必須要在樂器本身的**限制**下進行學習。

那麼，你應該挑哪種樂器來學呢？當然，這完全取決你自己，不管你要學哪一種，我都祝你順利成功。這裡只提供一項建議：如果你已年過二十，而且之前從未彈奏過任何樂器的話，就別從那些對初學者來說高難度的樂器開始；像是伸縮長號、法國號、低音管、小提琴和大提琴等均屬此類。免得中途退縮。

舉例來說，伸縮長號聲音雖不同凡響，但對初學者而言，卻比大多數樂器需要學習更多技巧。一開始你必須要學習怎麼使用伸縮彎管以伸長或縮短樂器，較長的彎管會產生較低的基本頻率，在伸縮管上共有**七個正確的發音**位置，但卻沒有任何標示，所以你只能不斷練習以吹出正確的音。當你將伸縮管推到正確的位置時，就能吹出十個左右的音中的某一個，這得視雙唇吹出的

是哪一種聲音—取決於你的雙唇閉得多緊,以及吹得有多用力。這些不同的音,是滑動伸縮管形成某種管長所產生的泛音,在初學階段,很容易就會吹錯音,要不是將伸縮管推錯位置,就是吹得太用力或雙唇收的方式不對。我對學習這些「初學者難以上手樂器」的人們無比景仰,不過我的這種敬意因「鄰避主義」(Nimbyism)而有所保留,畢竟我並不希望有長號初學者住在我家附近。

如果你想選擇一種樂器來吹奏的話,我建議你可以從長笛、薩克斯風或小號等等,這些上面有固定放手指位置的樂器開始,先學幾個月後再換其他樂器也可以。樂器攜帶和收納的問題(攜帶和收納長笛要比豎琴來得容易),以及獨奏的感覺如何(因為多半都是要自己一個人練習)等因素可能也要考慮進去。比如,用於鋼琴獨奏的琴譜就要比其他的樂器多得多。還有就是,如果你決定學鋼琴的話,我建議你選購高品質的電子鍵盤而非一架真的鋼琴,因為你可以戴上耳機來練習,就不會吵到鄰居了,而且覺得練習無趣時,還可以玩玩其他的音效。

最後,建議你報名上課或請家教,如果一週上半小時的課並練習一個小時的話,就會有長足的進步了。

作曲家是怎麼學作曲的？

對大多數非音樂專業人士來說，可能完全不清楚樂曲是怎麼做出來的。相較之下，其他的工作或興趣就不難理解，只要花一段很長的時間受訓，就能成為牙醫、肖像畫家、起重機司機或園丁——要學的東西沒什麼神秘之處。

學習為任何類型的音樂作曲，都得歷經許多嘗試和失敗的過程。若你跟死黨一起組搖滾樂團，一開始演奏的都是別人做的曲子，但到了最後，就會嘗試自己作曲，你可以和他人一起合寫，也可以一人創作。剛開始創作時，通常是從模仿你喜愛的音樂人開始，但慢慢就會產生自己的風格，這類非正式的在職作曲訓練在搖滾和流行樂手間相當普遍。

你也可以進入大專院校學習作曲，在我之前修習作曲的時候，我的朋友們曾問我，我跟我的指導老師除了一起喝茶外，都做些什麼事。我猜他們多半認為，我在想了一個曲調後，接著我和我的指導老師就會一起亂搞直到把它變成一首歌為止。沒人真正了解從事「藝術性」工作，像是作曲，到底要受些什麼樣的訓練。因此，我想藉由下面的比喻，來說明「作曲」究竟是怎麼回事。

　　試想自己目前正在接受培訓，以成為一名電視喜劇的編劇，而你是個相當幽默並具備某種程度寫作技巧的人。在想了一個有趣的情境，但寫出來後卻不太好笑時，你將草稿拿給你的指導老師看，他們就依據自己的經驗，試著從你的原始構想中，找出讓大多數觀眾發笑的方法，並可能會建議你做一些修改，像是：

- 也許故事太長或太短……

- 也許全部有趣的橋段出現太早或太晚……

- 也許出場人物太多或太少……

- 也許要刪掉讓笑點出現太早的一句話，或再加上一句話讓笑點更清楚……

　　指導老師（若是優良教師的話）並不會直接出手跟你一起寫，但會針對某些部分**給予指點**。

　　基本上，這就是傳授作曲的方式。你有了一個想法後，便請你的指導老師給你一些建議，就像上面的那個例子一樣，同時在技術上提供一些協助。在音樂領域中，會牽涉到許多技術層面的東西，如果你為一種自己不會彈奏的樂器作曲，並希望自己的創作能被順利演奏出來的話，就需要對這種樂器好好了解一番，以避免犯一些很基本的錯誤，例如「**長笛無法吹出那麼低的音**」；以

及較不明顯的錯誤，如「吹小號的樂手的雙唇會在兩分鐘前就完全麻掉了」。

因此你所受的訓練是相當單純的，其中大部分都跟接受劇本寫作的訓練很類似—主要就是**內容**和**時間**。

至於音樂的原創想法，也不是什麼神奇的事。你並不需要從一首曲調開始，而可能只是一個節奏或一條「低音弦律線*」，也可能是你無意間哼的調子，或是在鋼琴上彈錯的音。舉例來說，英國作曲家沃恩威廉斯（Vaughan Williams）的〈第三號交響曲〉的第二樂章，即是他在第一次世界大戰期間擔任救護車駕駛時，因為聽到軍隊喇叭手吹錯了一個音而寫出來的。

每個人都能編出一個調子，只要隨便哼個兩分鐘，總會產生一點能聽的東西。或者你也可以坐在鋼琴前，用一根手指慢慢彈，偶爾也會有點旋律出現。困難的不是寫出調子，而是**記住這些調子並發展和聲**，最後再將它們寫出來或錄下來。此時你所受的音樂訓練就派上用場了，它會幫你記住調子並寫下來。除非你將想法錄起來或寫下來，否則就很難完成它、改進它以及**讓別人聽見它**，因為你很可能會忘了它。

* 　bass line；重複行進的低音伴奏。

　　因此，不論你正在創作一齣歌劇或是下一首搖滾經典，基本的作曲心法如下：

1. 先有一兩個（通常很短）想法出來。

2. 將想法寫下來或錄起來，可藉助電腦套裝軟體的協助。

3. 利用這些想法來發展伴奏。你如果從一個調子開始，不妨試試不同的伴奏；如果是從低音弦律線著手的，就可繼續形成調子或和弦。

4. 將它寫出來或錄下來。

5. 然後為整首曲子分配時間。就像說好一則笑話一樣，要重複某些地方讓它長一點嗎？或有，需要有三十秒神秘低迴的序曲嗎？

6. 將它們全部寫出來或錄下來。

　　好了，這樣就完成你自己的作品了。一開始你創作的音樂大概就跟「敲敲門」那種簡單的笑話一樣粗糙，但到後來就會愈來愈成熟，並且希望聽起來很悅耳。若你因為參考了我的建議而發財的話，請開一張你年收入百分之五的支票，寄給「包威爾（John Powell）」，我也收信用卡的。

既然我們討論的是作曲的主題，我想針對許多人第一次聽古典音樂時感到困惑的問題，為大家解惑一下。

為何古典樂曲的名字會這麼長、這麼複雜呢？

在你聆聽古典音樂電台大約一個小時後，可能就會聽到主持人說類似下面的這段話：「剛剛播放的是莫札特〈G大調編號K453第十七號鋼琴協奏曲〉第一樂章的快板」；或是「接下來，我們要聽的是普羅科菲夫〈C大調第三號鋼琴協奏曲，作品26〉」。而這就是很多人覺得古典音樂不那麼平易近人的原因之一，即便聽到很喜歡的曲目，到了唱片行也很難知道要怎麼買。如果我們想買一張專輯，或是跟人討論時，就會需要知道曲子叫甚麼名字。但為何這些古典音樂的名字都這麼複雜呢？

要解開這個謎團的方法之一，就是舉幾個實例來說明。就讓我們從上面這個莫札特的例子開始說起吧！

解碼莫札特〈G大調編號K453第十七號鋼琴協奏曲〉第一樂章 快板

鋼琴協奏曲

管弦樂中最常見的兩種古典樂曲為**交響樂**和**協奏曲**。

在一個全員到齊的交響樂團中,會有上百位樂手參與,但通常大家**並不會**同時演奏,作曲者會依不同的樂段選擇適合演出的樂器。若樂曲應該要聽起來沉穩時,作曲者就可能會為單支雙簧管譜曲,並以小提琴和豎琴來伴奏。同樣的調子稍後可能又會在較為戲劇性的樂節出現,並改由銅管樂器來演奏,輔以鼓聲伴奏。這些在**樂器音調**上的變化有助吸引聽眾的注意。而交響樂的演奏則可謂全體管弦樂團的共同演出,時而輪流演奏,時而同時演奏。

交響樂跟協奏曲唯一的差別,就在於協奏曲會有**一位獨奏的樂手**,或坐或站在舞台的最前方,並於整首樂曲中盡可能地展現技巧。這位獨奏者演奏的可以是任何一種樂器。在莫札特的這個案例中即為鋼琴,但也有為大提琴、吉他、小號等所譜寫的協奏曲。這個獨奏的樂器必須要能為整首樂曲**增添戲劇張力**才行。獨

奏者要比其他樂手都辛苦,因為他們幾乎不能休息,不過領取的演出費也相對較高。以協奏曲來說,作曲者可能會依這樣的順序來譜曲:弦樂隊和獨奏者一起演奏;接著是銅管樂隊和獨奏者的演出;獨奏者獨奏;全體管弦樂隊演奏;接著全體管弦樂隊跟獨奏者一起演奏等等。藉由設計讓獨奏者演奏的、跟管弦樂隊回應的是不同的東西,可讓音樂產生「對話」甚至「爭論」的效果。基本上,獨奏者和管弦樂隊間的這種**競合關係**,比起交響樂變化更多,也讓音樂會更有看頭,因為這場秀有個「明星」在。不過這樣的形容只適用創作於一八〇〇年以降的協奏曲,而之前「協奏曲」這個字的意思不過是「一首曲子」罷了,裡面可能有一位獨奏者,如巴哈為小提琴和管弦樂團譜寫的〈A大調協奏曲〉;或根本沒有獨奏者,像巴哈的〈布蘭登堡協奏曲〉即是。

當我們討論某支協奏曲時,通常會提到該曲所採用的**獨奏樂器和管弦樂團**,因此就會以類似「鋼琴協奏曲」來命名。

第一樂章

古典音樂發燒友大概不太能接受下面這段對作曲家們工作動機的寫實描述,但請記得,作曲家在面對聽眾時始終必須專業。若你只是到處遊蕩,還堅稱自己是個「藝術家」的話,是沒有辦

法應付日常開銷的。

傳統上，古典音樂是為**現場演奏**的音樂會而譜寫的，這種直接的娛樂形式在為作曲者及樂手們帶來收入的同時，也讓所有聽眾享受了一兩個小時的美好時光。從類似莫札特這樣職業作曲家的角度來看，下列兩點相當重要：

1. 管弦樂團應**每隔幾分鐘**就變換曲目，以讓聽眾情緒保持在高昂的狀態，如此他們才不會開始交談、打盹或玩圈叉遊戲；

2. 這些曲目應採**每三到四首**為一組的方式來演出，以減少中斷和拍手的次數。

從上面這兩大原則來看，自一七五〇年代起，多數作曲家皆以三到四首獨立樂曲、每首曲長介於五到二十分鐘之間，來做為交響樂、協奏曲或單一樂器奏鳴曲等大型樂曲的**分譜**，或稱為「樂章」。每段樂章之間會有短暫的休止，此時不可以拍手。這又是另一個讓剛開始聽古典樂的人迷惑的地方。你只能在整首樂曲最後結束時鼓掌。

在某些情況下，各樂章間也許會以音樂連結，但卻可能特意讓它聽起來不太協調，好讓聽眾興致不減。在我們目前討論的這

首曲目中包含有三段樂章，第一段曲長為十三分鐘；第二段約十
分鐘；而第三段則大約八分鐘長。

快板

除了不同的曲調外，這些樂章也各有其演奏速度。一般通常
但並非規定，會從較快的樂章開始，接下來則是一段緩慢的浪漫
樂章，最後再以另一段快速的樂章收尾。這些樂章可用數序（第
一、第二等）、或是速度來標示，後者通常以義大利文、法文或德
文書寫。在本例中，「快板」（allegro）這個字在義大利文中即是「快
速」的意思。既然已經說明是第幾樂章了，廣播主持人其實便無
需再提及速度，不過他們還是經常會這麼做。

莫札特

要想查出是哪首樂曲，作者的大名是一定要知道的。

第17號

由於莫札特已創作了超過二十首的鋼琴協奏曲，因此我們必
須要知道這首曲目的編號。而協奏曲是以**完成的先後**順序來編號
的。

G大調

這項資訊其實完全沒有意義，除非莫札特只有一首協奏曲是用G大調來寫的。若真如此的話，那麼就該利用該資訊來辨別樂曲而非數序。此外，我不了解為何古典音樂廣播主持人要不斷地告訴大家樂曲是用什麼調子寫的，這對我們來說其實沒什麼差別。

編號K453

一位名叫柯歇爾（Köchel）的音樂史學家花了大半輩子的時間，為莫札特的作品編目，並以每首曲子**寫就的順序**來編號。因此我們今日便以「K」或「柯歇爾」編號，以及個別的協奏曲序號來談論每首曲子。

可以把曲名縮短一點嗎？

可以的，廣播主持人只要以下列任一方式稱呼這首樂曲，就能提供我們所有必要的資訊了：

莫札特〈第十七號鋼琴協奏曲〉中的快板
莫札特〈第十七號鋼琴協奏曲〉第一樂章
莫札特〈編號K453鋼琴協奏曲〉中的快板

莫札特〈編號K453鋼琴協奏曲〉第一樂章

讓我們再來看一些例子。

普羅科菲夫〈C大調第三號鋼琴協奏曲，作品26〉

這個例子跟莫札特的曲名很像，只是多了「作品」（Opus）這個字。作品編號通常指的是以**出版年份**來編號的作品，因此這首樂曲是普羅科菲夫所出版的第二十六件作品。過去只有高水準的樂曲才會獲得出版。

柴可夫斯基〈第六號交響曲「悲愴」，作品74〉

我之前說過，交響曲是由**沒有獨奏者**的管弦樂團所演出，不過作曲者也可能會以一些短篇的獨奏穿插其中。多數的交響曲包含四個樂章，每個樂章通常有五到二十分鐘長。每首交響曲各有編號，有時還另有名字。在這個例子中，就是「悲愴」。

巴哈〈C小調第二號魯特琴組曲，編號BWV997〉之前奏曲、賦格曲和薩拉邦德舞曲

　　巴哈及其年代的其他作曲家，經常將六首左右的短篇樂曲組成一首「組曲」，而這些組曲通常是由「前奏曲*」開始，接著便是幾段舞蹈。它們之所以叫做舞蹈，只為了表示它們是以特定舞蹈的節奏來譜曲的。同樣地，作曲者把交響曲中的一個樂章叫做圓舞曲，就是因為它的節奏是「澎—恰—恰」，但你毋需隨之起舞。巴哈組曲中的舞曲名稱有「薩拉邦德」（sarabande）、「吉格」（gigue）和「小步舞曲」（minuet），而薩拉邦德舞曲的節奏有如慢速的圓舞曲。

　　此樂曲名中的「賦格曲」（fugue）在英文中的意思是「飛逝」。就音樂而言，賦格曲算是困難的曲式，因為其中包含**大量的對位法**—即同時演奏一個以上的曲調。這首組曲是特別為演奏魯特琴的樂手而譜寫的，BWV編號則跟莫札特作品的K編號類似，是用來精確辨別樂曲的編目。

* 　prelude。「pre」是之前的意思；「lude」則是演奏之意。

貝多芬〈升C小調第十四號鋼琴奏鳴曲「月光」，作品27〉

　　奏鳴曲多半是為一**兩種樂器**而譜寫，通常包含三、四個樂章。理由一般，請見之前我前述中「第一樂章」的說明。鋼琴奏鳴曲皆是為**鋼琴獨奏**而作，但小提琴或大提琴奏鳴曲則通常會有鋼琴伴奏。在作曲家、音樂會策劃、電台主持人和CD封面設計師之間，有個較為刻薄的傳統，就是將鋼琴演奏者降格為「伴奏」，而非將他們視為二重奏中那不可或缺的一半，這才是較符合實際的情況。順便澄清一下，貝多芬並沒有把這首樂曲命名為「月光」，而是叫它「Sonata Quasi una Fantasia*」。是一位名叫Ludwig Rellstab的樂評家在評論這首曲子時，說第一樂章讓他想起瑞士琉森湖上的月光—從此這個「光」就賴著不走了。

　　在了解了作品編號和主要的命名元素等東西後，我們就可以再多探討一些古典音樂的專有名詞了。

＊　義大利文，意即「夢幻般的奏鳴曲」。

弦樂四重奏：一首弦樂四重奏是為兩位小提琴手，以及各一位中提琴手和大提琴手所譜寫的，通常包含四個樂章。

弦樂三重奏：即少了第二支小提琴的弦樂四重奏。

弦樂五重奏：即多了一支中提琴或大提琴的弦樂四重奏。

鋼琴五重奏：加入鋼琴的弦樂四重奏。

單簧管五重奏：加入單簧管的弦樂四重奏。

清唱劇：是一首為合唱團以及通常會有的管弦樂團，和偶爾會有的獨唱歌手所譜寫的曲目。這些樂曲相當長，約一個小時左右，並由許多五或十分鐘的樂章所組成。

室內樂：室內樂原本是出自讓少數樂手在一個房間而非音樂廳內演出的構想。今日這個名詞則代表任何一種為最多十位樂手，如弦樂四重奏或五重奏，所創作的樂曲。

藝術歌曲：「藝術歌曲」（Lieder）在德文中的意思為「歌曲」，這個名詞通常是指一名由鋼琴伴奏的歌手，緊握雙手並身著高級禮服；或緊握雙手並打上蝴蝶領結的獨唱曲。

至此我們已為古典樂的曲名解碼了，但我還想在古典音樂這個主題上多停留一會，以解開另一個難解的謎題。

指揮的收入為什麼可以這麼高？

在欣賞交響樂團演出時，你會看到舞台上約有上百人在演奏，其中有一個人則是背對大家，揮舞著一根棍子。讓人訝異的是，整場演出的主角以及演出費拿得最高的，正是這位**舞棍者**。不單是因為揮舞棍子看起來比演奏樂器簡單，而是似乎樂團中根本沒有人在注意那根揮舞的棍子。

事實上，在所有人登上舞台的那一刻，指揮就已完成大部分的工作了。這種初步工作是在排練階段進行的，其中牽涉許多**速度、平衡和音量**等方面的決策。你可能會問：「為何需要下這些決策呢？這些難道不是一開始就由作曲者來決定的嗎？」再次讓人驚訝的是，答案是否定的。作曲者在樂譜上寫下的內容，會依不同的作曲者及其作曲的時期而有所差異。例如，在一八○○年之前所譜的曲，往往沒有任何關於演奏**速度**的指示，或其他額外的資料──那時完成的樂譜上就只有一連串的音符而已。

過去兩百年間所譜寫的樂曲，通常會在音符旁注記一些訊息，告訴樂手們何處要加快速度或提高音量等。但這些訊息並不明確，雖然一般會表明要用什麼速度開始，以節拍器記號來標示每分鐘應演奏多少個音，或者會告訴你哪裡要慢一點，但卻沒說

▲ 圖11-4

在典型的一頁管弦樂譜中，包含有數百項訊息。圖中的這一頁
樂譜裡，記錄了二十七種不同的樂器在十二秒內同時演奏的所
有訊息。例如，最上面那一行是長笛的譜，而最底下那一行則
是低音提琴的譜。

要慢多少。同樣地，樂譜上也會有各種像是哪裡要大聲一點的指示，但究竟要多大聲卻說得很含糊。

你也許會感到疑惑，為何作曲者不將這些事情說得清楚一些，但問題是，在一頁管弦樂譜上已包含了上百項訊息，如圖11-4所示，若再加上更多細節的話，就可能會讓音樂訊息更混亂而非更清楚。不論如何，一點小變化反而能為每一場全新的演出增色。關於這方面，我最愛舉芬蘭作曲家西貝流士（Sibelius）的例子了。他在為自己的一場小提琴協奏曲進行排練時，負責獨奏的小提琴手問他某個段落要如何詮釋：「你比較喜歡我這樣拉呢……（小提琴手示範了一種較花俏的版本），還是這樣……（示範了另一種較單調的版本）？」西貝流士想了幾秒鐘，然後做出了選擇：「我兩個版本都喜歡。」

除了含混籠統的音量和速度外，還有管弦樂團整體**演奏上的平衡**要考量，當然，也包括在樂曲進行時的調整。樂譜上通常看不到這類指示，例如，某個樂節的小提琴音量需要逐漸增加，因為它們必須在下一段取代木管樂器的角色。指揮能決定哪種樂器應該在什麼地方以最大的音量來演奏，以潤飾樂曲的整體音色。這件事其實不像表面上看起來的那樣簡單，因為你並不想一直用很大聲的、凌駕和聲之上的音量來演奏。

　　實際上，在排練期間有上百個重要的決定要下，而這正是指揮的工作。每位指揮家會做出各自不同但**同樣有效的決策**，其中有些人在年紀漸長後，才決定改變某首樂曲的詮釋方式。這表示每場音樂會，或是每次錄音都是獨一無二的，這也正是為何人們往往會就同一首樂曲，收藏好幾種演奏版本的原因。

　　這些情況今日雖已有改善，但在十九世紀結束前，指揮家們仍難以將他們對樂曲的想法傳達給管弦樂團，因為許多團員排練時並未真的到場，抑或宿醉、地下情和投向報酬更為優渥的演奏機會等狀況百出，讓他們寧可做別的事也不去排練，甚至花錢雇用「代打」代替他們出席。這些代打能幫忙演奏缺席樂手的樂器，好讓排練時有足夠的小提琴、單簧管或任何一種樂器演出。若只有少數人這麼做的話原本無可厚非，但後來卻變成一種普遍的現象，超過半數的團員都找代打，有時甚至是由代打正式上場演奏。而且在正式演出的音樂會中，通常有為數不少團員並未參與排練。

　　當時的指揮需要處理的，還有那些調皮的打擊樂手。在許多管弦樂譜中，會需要兩到三位打擊樂手，在樂曲的高潮處製造引人注意的音效。但有時這些樂手卻有長達二十分鐘或更久的時間沒有事做，而這些長時間的空檔，讓這些樂手忍不住要溜進酒吧

混個半小時快速地來一杯。一八九六年時，創辦逍遙音樂節的指揮家伍德爵士（Sir Henry Wood）找到了一個防止這些打擊樂手落跑的辦法，就是將音樂廳的後門鎖起來。在他的自傳中，對這個做法的成效描述了一番：「我看到這些傢伙一個接一個，躡手躡腳地，彎著腰躲在譜架的後方，他們會先輕推後門的門把，接著再用力推，然後又溜回來，彎著腰，臉上滿是困惑的表情，或是看著其他人做同樣可笑的舉動。」當然，在現在這個講究專業的時代，打擊樂手們都非常敬業，絕不會在交響樂演奏到一半的時候，妄想溜到某個角落快速地來一杯。

當所有人都在台上就位並開始演奏後，指揮就會點頭、眨眼和怒視團員們，並揮動他的棒子。其中某些信號只是為了提醒某個人，在靜候了十七分鐘後，要準備吹出那響亮的一聲了。其他的信號意義各不相同，從「別忘了這段要非常小聲演奏」到「你這個笨手笨腳的蠢材，你被炒了！」都有。至於指揮棒那上下左右揮舞的動作，是用來指示*每小節的拍子以及樂曲的速度。而為何管弦樂隊大部分的時候並沒有看著指揮棒的原因，是因為他們忙著讀譜，只能偶爾瞥一眼指揮給的提示。

*　這裡所說明的，就是它真正的作用。不過，我曾見過很多專業指揮，擺出的都是一些沒有意義的花俏手勢，對樂手沒什麼用處，但觀眾看起來卻很有架式。

即興創作

即興創作是你想到什麼就寫什麼，各種音樂類型的即興創作程度不一。若你聆聽的是一八○○年到一九○○年間所做的交響樂，即興創作的程度是「零」；但另一個極端的例子，則是爵士樂手凱斯·傑瑞特（Keith Jarrett），他能在一現身演奏會後，便當場將整場曲目即興創作出來。

即興創作的第一步，通常是將一些熟悉的曲調，用自己的方式彈奏出來。這指的是先從曲子的原始版本開始彈起，接著再自行做點變化。這些變化包含了之前學過的、可運用於任何曲調的做法。例如，想像自己是一位煩人且眼神呆滯的旅館大廳鋼琴手，正在即興彈奏〈My Way〉直到中場休息為止。如果你想讓這首歌聽起來羅曼蒂克一點，就可以彈得慢一點、停頓久一點，並採用琶音組成的和弦*來伴奏。若你想讓它聽起來較空靈，就不妨將和弦簡化，並為節奏中的每個強拍搭配和弦。讚美詩聽起來就是如此，因為它們是特別寫來讓非專業樂手演奏的。若你想讓這首歌聽起來很偉大或很戲劇性的話，就不要讓音樂停留在長音

* 將和弦中的音一個接一個地彈奏出來而非同時彈奏。

上，而是以重複的音來取代長音。當然，如果你以這種方式彈奏太久的話，可能就會發現某個作者，一手拿著絞繩，另一隻手抓著屍袋，偷偷溜到你身後。

當然，這類變化或即興創作也可以由一組樂手或是獨奏者來完成。優秀的樂手不會只是用不同的方式編排這些音，而會加進新的音並改變調子。頂尖的爵士樂手在即興創作時，不會只是偶爾暗示你原本的旋律是什麼，而比較像是在你以為自己迷路時，讓你瞥見一個熟悉的地標。雖然這類即興創作有時聽起來有點亂，不過這些樂手身懷許多絕技，能隨時讓曲子回到正軌上，並以熟悉、迷失、期待、滿足的情緒週期來誘導聽眾。或是，從我女友的「爵士觀點」來看，則是迷失、惱怒、厭惡到無止境直到它緩和下來為止。不過這是她自己的說法，她慷慨地把它貢獻給我正在寫的這個主題。

另一種即興創作的類型，則是由一位獨奏者或樂團的成員，在一連串熟悉的**和弦**或**低音弦律線**的基礎上，創作新的旋律，這種方式可從主奏吉他手的獨奏來略窺一二。主奏吉他手喜歡主導吉他獨奏者，其他人重複的都是平庸的東西，而我們則能裝模作樣一番，我們有兩到二十二分鐘的時間可以回到原來的調子，這段時間我們做什麼根本不重要，只要聽起來大聲、彈出很多音就

好。其實原本有許多不錯的吉他獨奏曲，都因為演出的吉他手過於賣弄以致被埋沒了。主奏吉他獨奏曲的一個普及的平台，就是「十二小節藍調」（twelve-bar blues），這跟你為了忘掉女友因你沉迷爵士樂棄你而去的事實，所混過的前十一家酒吧沒什麼關聯。十二小節藍調其實是一種非常**簡單的音樂結構**，大多數的藍調和許多流行樂都是以此為基礎而譜寫的。

十二小節只是十二個非常短的時間區間，如我們前一章所說，一首樂曲會分成許多小節，每段小節的時間區間內含有幾個音，在藍調音樂中，**每小節大約持續三秒鐘、共有四拍**，而第一個音通常會略微強調如下：

登登登登、登登登登……

在十二小節藍調中，節奏吉他手會彈奏一套標準和弦，在最單純的版本裡面只有三個和弦，我們姑且稱之為X、Y和Z和弦。雖然十二小節藍調有很多種類型，但以標準類型為例，節奏吉他手通常會先撥奏四小節的X和弦；兩小節的Y和弦；再回到兩小節的X和弦、兩小節的Z和弦；最後再彈奏兩小節的X和弦以完成這十二小節的結構。接下來便重複這樣的結構，而這整段過程中，低音吉他也會以X－Y－X－Z－X的循環來彈奏。從這種單純的結構上，就能了解為何藍調樂團不管在喝了多少酒後，都還是能

演出，以及他們常在酒館出沒的原因。在這樣單純的音樂襯托下，主奏吉他手便能隨心所欲地想怎麼玩就怎麼玩，只要避開會跟和弦產生衝突的音即可。而永無止境的藍調吉他獨奏曲也就這麼誕生了。

我無意貶低藍調樂團，因為有些人看起來並不好惹，而我絕不想在暗巷跟他們狹路相逢。我只是想指出，如同許多單純的音樂系統一般，裡面深藏著許多複雜的細節，最頂尖的樂手必須在有人花錢請他們演出前，就能駕馭它們。

對西方音樂來說，即興創作並不是新鮮事，只是在十九世紀的古典音樂界中變得不時興罷了。在十八世紀時它可是相當受歡迎的，例如，巴哈最著名的作品之一〈第三號布蘭登堡協奏曲〉是由三個樂章所組成的，但其中只有兩個樂章譜曲完整，中間的樂章只寫了兩個和弦，也就是只有大約十秒的長度。這很可能是因為巴哈在作曲作到一半時，被叫去參與他那二十個小孩其中一個的出生時刻，或甚至是孕育過程，而忘了完成這個樂章。較傳統的史觀則認為，第二樂章原本應是一段三分鐘的中提琴獨奏，但巴哈卻在寫剩下的樂團部分的時候打瞌睡，而這部分原本應該是以後來的這兩個和弦收尾的。

時至今日，在這首曲目的大部分錄音中，樂手們皆不敢即興

創作，而只是將這兩個和弦演奏出來。但誰能怪他們呢？要是我就絕對不敢讓自己即興出來的亂七八糟的東西，夾在巴哈大師級的作品中間。即興創作普遍見於所有的音樂世界，例如，印度傳統音樂即非常注重這種創作型態，相對於西方古典樂手的訓練是仰賴大量的反覆練習，以將作曲者譜寫的樂曲忠實地呈現出來，傳統的印度音樂教育則是教你如何一邊使用自己的樂器一邊創作自己的音樂。這個觀念就是，你手上有一堆如同積木般的音符，你只需利用它們來打造一首幾分鐘長的樂曲。而每組音符或是「拉格」（raga）都跟一種情緒，以及一天中的某個時段有關。

　　傑出的即興創作能力，是一項備受尊敬的才能，而且能讓參與的樂手彼此擦出有趣的火花，甚至形成競爭，讓樂手們互相激發以產生新的高潮。說到競爭，在某些針對受古典音樂訓練的管風琴手的國際即興創作賽中，參賽者無法拿之前就做好的曲子來作弊，因為他們會在你開始創作前短短的一個小時，給你一個全新的調子做為即興創作的基礎。在拿到這個調子後，你就得在一座大型的教堂管風琴上，以及一群參賽者和他們的親友前，當場創作出一首樂曲。所以，壓力一點也不大……

　　不論你的程度如何，即興創作對樂手來說是一件很好玩的事。就算你是初學者，只要身邊有鋼琴或是鍵盤樂器之類的，就

可以很輕易地編出自己的曲子。只要兩隻手各用一根手指來彈奏
黑鍵，自然就會產生五聲音階，而這種音階很少會發出難聽的噪
音。若你把一隻腳踩在右邊的踏板，那麼所彈的音就會連在一
起，產生最「飽滿」的音效，不過你得在每彈五或六個音後，就
將腳快速地抬起再放下才行。右邊的踏板能讓彈奏的音延長一段
時間，曲調中的每個音就會**互相重疊並互為和聲**。而一旦抬起腳
時，那組音就會消失，但你必須要這麼做，因為當太多音重疊在
一起時，聽起來就像一團漿糊。左邊的踏板則是讓奏出的音**曇花
一現**，而這個功能是為真正的鋼琴手設計的，而不是為了投你我
所好。

12
Chapter

聆賞音樂
Listening to Music

試想你和一位小提琴手一起去鄉下野餐，當你們在一大片平坦的草地中央停下來，此時若是小提琴手開始演奏的話，你就會發現小提琴的聲音聽起來，要比在自家客廳演奏時小聲得多。

小提琴在房間裡會聽起來較大聲，是因為聽眾接收到**好幾次**由每個音所產生的壓力波動。這些波動先是直接傳到你的雙耳，接著再加上那些離開你的雙耳，碰到牆壁、地板和天花板後又再反彈回來的波動。除了音量增加之外，這些到處反彈的現象表示聲音是從四面八方傳來的，因此你會覺得自己被音樂給淹沒了。

而在空曠的草地上，小提琴聽起來較小聲的原因，是你只會接收到**兩次聲音**，一次是直接從樂器上發出來的，另一次則是從地面反彈回來的。剩下的，就是傳向其他遠離你雙耳的方向了。因而聲音**反射效果**的好處是，我們聽到的音樂會較大聲，同時也會產生一種被音樂給團團包圍住的感受。

音樂廳的音響效果

房間的大小，以及牆壁、地板和天花板的材質，都會決定你所在空間的「活力」。你可以用拍手來試驗一間房間的活力，聽聽拍手的聲音消失的是快還是慢。在一間滿是家具和厚重窗簾的小

房間裡，聲音幾乎是立刻就會消失，我們稱這樣的房間是「死寂」的；在一間較大的、有著堅硬四壁的房間裡，聲音就會來回反彈好幾次後才消失，這樣的房間就會被視為是「有活力的」；而在一間音樂廳裡，就可能會需要幾秒內的「**殘響**」（**reverberation**），才能讓你的拍手聲消失。在一間「有活力」的房間要比在一間「死寂」房間的演出效果更好，這也就是為何你在四周貼有堅硬磁磚的浴室中，引吭高歌的效果如此好的原因。

雖然我們喜歡音效因四處回彈而持續久一些，但我們也想讓每個回彈的音都能互相重疊，這樣傳到我們耳中的，就會是單一的長音。若一間房間的四壁距離很遠時，那麼聲音回彈的時間就會太長，我們聽到的就不會是單一延續的音，而會是最初發出的音、一段空檔、接著才又再聽到那個音──成了恐怖的回音。音樂廳設計師期望自己的設計能為聽眾帶來悅耳的殘響，而非回音，但由於這兩種音效都是聲波從牆面、天花板和地板回彈所形成的，因此便需從中取得微妙的平衡。

音樂廳和客廳的不同之處在於，除非你貴為女王，否則音樂廳空間就會顯得過大，而大型空間的一個不可避免的問題，就是四壁的距離相當遠。在這樣的大型空間中，從小提琴一路到牆面再回傳到你的耳膜，聲音回彈的距離就會很長。而直接從小提琴

傳到你耳朵中的聲音由於無須繞道，因此會先到達你的耳膜，如此這兩個聲音聽起來就會是兩碼事──一個聲音是另一個的回音。在一間小型房間中，「回傳」的聲波和「直達」的聲波幾乎會同時到達我們的耳膜，因為從牆面來回的路途不會比直線路徑長太多。雖然從樂器直傳的聲音會先抵達，但回彈的聲音卻在後緊追不捨。若這兩道聲音先後抵達的時間差在**四萬分之一秒**內，我們的聽覺就會假設它們是同一個聲音。若回彈的距離跟直達的距離相差超過十二公尺的話，時間差就會大於四萬分之一秒了，而這種情形只會發生在像音樂廳這樣非常寬闊的空間中。

設計音樂廳的音響工程師，可在聲音回彈距離較長的位置使用**吸音材質***來減少回音的問題。他們也可調整牆面的**角度**，讓聲音以最佳的方式四處回彈，以呈現沒有回音的「完整聲音」（full of sound）效果。

有些音樂廳裝有可移動式或可調式吸音板，能視各種狀況機動性地使用，例如，一場演講或脫口秀比起音樂會來說，較不需要聲音反射的效果。這類吸音板也可用於改善一棟建築的回音問題，其中一個著名的例子就是英國皇家音樂廳（Albert Hall）的天

*　能夠有效吸收聲波的材料。

花板，原本它的挑高圓頂會將聲音反射變成回音，直到裝上了那些大型的吸音「蘑菇」後才解決問題。

高傳真、低傳真還是科幻片？家庭音響和錄音系統

麥克風和揚聲器

麥克風和揚聲器是兩個非常雷同的裝置，事實上，要將麥克風變成揚聲器，或反過來，並不是什麼難事。圖12-1說明麥克風是由兩個重要的元件所組成的：

1. 一個紙製或塑膠製的小圓錐體，因夠輕薄，所以當受到聲波衝擊時，能不斷前後顫動。

2. 一個能將上述前後顫動的作用轉化成電子信號的裝置。電子信號以跟紙製圓錐體前後顫動完全相同的方式上下波動，如圖中所示。你可以很清楚地看到，若小圓錐因音樂的聲波型態而顫動，那麼電子信號也會跟著以同樣方式「顫動」，此時我們便製造了一個音樂聲波的「電子版」。

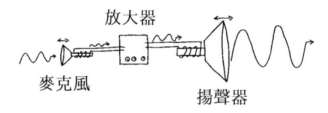

▲ 圖12-1

麥克風將紙製圓錐體的前後顫動轉化成電子信
號。我們可透過放大器來加強電子信號，並利
用此一原理來讓揚聲器上的大型圓錐體前後顫
動，以便把原始的聲音放大。

揚聲器只不過是前後反過來的麥克風罷了，它配備有紙製或塑膠製圓錐體，能將電子信號轉化成前後顫動的型態，其尺寸通常較麥克風大。如果我們想將歌手的聲音放大，就會要求他們拿著麥克風唱。如此一來，歌聲就會轉化成電子訊號，經由放大器予以強化或放大。接著我們利用這個經過強化的電子訊號，讓揚聲器上的圓錐體（通常更大型）以同樣方式前後顫動，音樂也就因此以更大的音量被複製出來了。簡直易如反掌。

錄音和播放

跟利用麥克風和放大器當場將音樂放大的做法（如同音樂會現場）不同，我們可以將電子信號存放在某處並取用。例如，我們能利用**電子扭轉**（electrical wiggles）方式來驅動機器，在一張塑膠或金屬碟片上刻下扭轉的溝紋。之後我們就能利用同樣的原理，將刻印的溝紋再還原成電子信號，然後透過放大器讓揚聲器的圓錐體前後震動，我們就能再次聽到音樂，這正是黑膠唱片的製作原理。

當然，還有其他許多方法可保存由麥克風所製造的音樂資料，像是將經過磁化的**扭轉溝紋**儲存在磁帶上，以及將**刻紋轉化**成數位資料存放在矽晶片或CD片中。每種方式都運用了同樣的原

理：將音樂轉化成資料儲存的形式，之後再將儲存的資料解碼以還原成聲音。

黑膠唱片比CD好嗎？

自一九八〇年代CD開始變得隨處可得後，針對CD提供的音樂品質是否勝過被它取代的黑膠唱片這個議題，便有了一番激烈的爭論。大多數的論點集中在「類比」和「數位」技術的差異上，因此我想在做更進一步的探討前，先說明這項差異為何。

類比／數位之間的差異

為了讓解說單純些，我並不會直接針對音樂來談，而是用影像的**複製和重製法**來說明，這樣我就可以用畫的來舉例了。我們就先用「類比法」和「數位法」分別來複製一條波浪線好了。

類比重製

類比錄音系統採取的方式，只是單純地**照著形狀**，直接將一條擺動的線複製出來。就跟單車手沿著蜿蜒的鄉間小路騎往市區的做法很類似：單車手的路線有多準確，端視他的速度有多快、

路徑有多曲折，以及中午花多少時間泡在酒吧裡等因素而定。

最典型例子就是你拿一張描圖紙和鉛筆，照著圖片描畫一樣，只要以等寬的線條很仔細地畫，很容易就能增加描圖的準確度。不過，有可能你所描畫的線條擺動的幅度太大，讓你很難精準地跟著畫出來。

數位重製

但數位重製的做法則完全不同。「數位」這個字表示電腦必須將這項作業簡化成一連串「是」或「否」的指令。它會先將那張畫有擺動線條的頁面分割成許多小方格，接著電腦會將相機對著圖片檢視：「這塊小方格裡有黑線嗎？」並一一在所有的小方格裡進行這樣的程序。然後電腦會將所有「是」或「否」的答案儲存起來。當我們要電腦重製這張圖片時，它就會將所有答「是」的小方格畫成黑色的；而所有答「否」的都留白。這種系統的好處是，電腦能以無比精準的方式，記憶龐大數量的「是」或「否」答案，並準確無誤地將這項資料隨時予以儲存和重製，且沒有機器移動準確度的問題。而缺點則是，它的曲線是由**小方格**所構成的，因此若一開始設定的小方格不夠精細的話，所複製出來的圖案就不會像原本的曲線那般**圓滑**。圖12-2中，我將效果良好的數

▲ 圖12-2

數位複製技術的原理。這兩張圖都是由電腦
將曲線分割成黑色小方格製作而成的數位影
像，如果我們用的是數百萬個微小方格（如
上方），就會看到一條圓滑的曲線；但如果
方格設定得太大，就會像下方的線條一樣，
圖片品質就會差很多，而曲線的形狀也只能
被大致複製出來。現代高傳真設備採用的是
極細微的「方格」，所以我們感覺不到數位
化的存在。

位複製圖跟方格太大的圖，兩者之間的差異做了個比對。

　　在知道了用於黑膠唱片製作上的「類比技術」，和用在CD製作上的「數位科技」之間的差別後，現在我們可以來回答當初的問題了：「黑膠唱片比CD好嗎？」而答案則是……能分辨兩者之間差異的人非常非常少。這項比較基礎建立在黑膠唱片保持在完美的狀態，且兩者用的都是很好的設備。這一點是由兩位音樂心理學家（Klaus-Ernst Behne和Johannes Barkowsky）在一九九三年所證實的。他們找了一六〇位「音樂系統迷」以及對CD和黑膠唱片有強烈好惡的人，請他們聆聽這兩種音樂重製的類型。即使黑膠迷一開始都認為，相較於黑膠唱片的「溫度」，CD聽起來是「刺耳又呆板」，但其中卻只有四位能分辨他們聽的是否是CD。而且，別忘了這批人可不是一般聽眾，他們都是相當有定見的發燒友。至於在一般聽眾間，搞不好每一百人中只有不到一人能分辨CD和黑膠唱片聲音的差異，而且這還是在一九九三年時期的實驗。爾後的技術改良必定會再使能明辨兩者差異的人數下降，讓這種比較變得毫無意義。

　　許多這類CD、黑膠的爭論，是來自於人類對傳統技術的留戀，這種情懷甚至可追溯至山頂洞人對於青銅箭頭跟新發明的鑄鐵箭頭何者較優的激烈爭論。在一九三〇年代時，由於新的錄音

技術能妥善處理音量大和音量小的樂曲，因而樂迷們反而懷念以前舊唱片上出現在管弦樂曲高潮時，那種破音效果的刺激感。之後到了一九六三年時，在一篇針對當時最新**RCA Dynagroove錄音技術**的評論中，也指出某些聽眾發現這個新式的、更柔和的聲音太過乏味。我個人則認為，比較黑膠唱片跟CD之間的聲音差異，跟那些中央空調的滴答聲、交通噪音，以及從背後傳來幽幽地問這首爵士樂還要演奏多久的聲音⋯⋯相較之下，就沒什麼意義了。

CD和MP3技術之間的差異

假設我們正置身一場演唱會，聆聽Psychedelic Death Weasels樂團演唱他們的搖滾史詩之作「Is my cocoa ready yet, luv?」。

在浪漫低吟的主調中，我們可以清楚地聽見所有樂器，包括由歌手所彈奏的音響吉他在內。不過，當樂團表演重搖滾合唱時，我們就只能聽到貝斯、鼓聲和電吉他的聲音，觀眾們可以看到那位歌手仍在彈著音響吉他，但他發出的聲音卻完全被淹沒在其他那些大聲演奏的樂器中。

倘若將這首樂曲錄製在CD上的話，每種樂器所發出的每個聲音，都會被忠實地記錄成**數位資料**，即使是重搖滾合唱時那聽不

到的音響吉他聲也一樣。至於在數位錄音過程中，不論是「被掩蓋」的吉他聲還是音量大的樂器聲，都會以同樣的資料量予以記錄。但不論在演唱會中還是從CD上，你都聽不見那些「被掩蓋」的聲音，因此這些忠實記錄的資料一點意義也沒有，但由於錄音設備不懂如何取捨，因此還是會自動地一一記錄下來。

這種某一樣樂器被其他樂器「淹沒」或「掩蓋」的情形，在任何一種音樂類型的表演中都會發生，有時如上面舉的例子，一種樂器會被掩蓋數秒或甚至長達數分鐘的時間，不過在許多例子中，樂器聲只會被掩蓋幾分之一秒，比如一聲巨大的鼓聲就可能會將整個搖滾樂團或管弦樂團的聲音掩蓋掉。

除了這些被掩蓋的聲音外，CD中亦包含許多我們聽不到的東西，如超出人類聽覺範圍的超高低頻率即是。在前面的章節我們說過，樂音是由一組「關聯性高」的頻率家族所構成的：即基本頻率、基本頻率的兩倍頻率、三倍、四倍、五倍頻率等等。當我們彈奏某樣樂器所能發出最高的音時，其中所產生的某些泛音就會超出我們的聽力範圍了。同樣地，有些低音組合也會產生人耳聽不到的次聲波，雖然有時你感覺得到。在CD上這些聽不到的聲音全部都會被儲存並播放出來，即使我們根本聽不到也一樣。

在一九八〇和九〇年代時，有一群極度聰明的科學家和工程師，發展出一種利用電腦來辨認CD上所有被掩蓋和聽不到的聲音的方法，且一旦找出這些聲音後，就會將它們清除，並將去掉了這些無用資訊的音樂再錄製一次。CD上大約有百分之九十的資訊都可以用這種方式去除，以製作成MP3檔案。當然，這樣一來就等於你可以將十張CD的量放在一張CD上，或者也可以將它們以數位資料形式儲存在電腦上或個人音響裝置，像是iPod等等並播放出來。雖然MP3技術將原始音樂演出中大部分的資料都去掉了，但一般聽眾並無法分辨以CD和MP3所播放音樂的差異。

家庭音響系統

音響愛好者或「發燒友」，會把一年的收入都砸到音響設備上，如果他們就是想這麼做也沒什麼問題。不過，你也可以只花六百英鎊（大約台幣兩萬八千到三萬元間）買一套大致符合聽覺能力的音響。我建議各位可到標榜物美價廉的專業音響店選購，或是跟音響發燒友買二手貨*。在六百英鎊以內的等級，新品標價

* 發燒友們大約每兩年就會升級設備，且他們買進跟賣出的都是高檔貨。

愈高的品質就愈好，但最好還是請發燒友提供建議或是參考音響雜誌推薦的「六百英鎊以內最好的商品」。而在六百到二千英鎊間（約台幣兩萬八千到十萬元之間）等級的設備，音質提升的幅度並不明顯；到了二千英鎊等級以上的，就我所知，在商品售價跟品質間就沒有什麼關聯了。不同的音響系統聽起來也不同，但很難說哪一種真的就比較優。有些影音連接線每公尺要價一千英鎊，若有誰能告訴我的話，我很有興趣知道這種昂貴的纜線，跟那種每公尺只需幾英鎊便可買到的線，究竟有什麼差別。

在選購完音響設備後，有下列兩種做法：

1. 你可花五萬英鎊（大約台幣二百三十八萬元）聘請一位音響技師和一位建築師，幫你打造一間特製的音響間。完成後，他們會測試揚聲器擺放的位置並移動家具，以達到最佳的聆賞效果。或者是：

2. 省下這五萬英鎊，將音響設備放到家中任一間房裡，嘗試各種揚聲器擺放的位置並移動家具，以達到最佳的聆賞效果。

「流行」跟「嚴肅」音樂間的主要差別

　　大多數的旋律只有幾秒鐘長，怎麼利用這一小段素材來創作，就形成了所謂「流行」跟「嚴肅」音樂之間的差異。以下論點並非是要讓一種音樂類型顯得比另一種更優，不論哪一種我都愛。同時，我要以相當廣泛的看法來說明我的觀點。

　　流行樂的作曲人會拿兩到三小段音樂構想，以一個接一個演奏的方式，把它們編寫成一首三分鐘長的歌。例如，他們會拿A調譜成一首歌的合唱部分，然後用B調當成主調。因而這首歌便會由下列架構所組成：序曲—主調—合唱—主調—合唱—吉他獨奏—主調—合唱—終曲。

　　這種**持續重複**兩個調子的做法，對聽眾來說會產生幾種效果（假設這兩個曲調都還滿好聽的）：

　　1. 曲調易記。

　　2. 很容易讓人聽上癮。

　　3. 在聽了三四十遍後，就會開始對整首曲子感到厭倦了。

　　流行樂或搖滾樂的一個共通點，就是都會以一段簡短的重複樂句作為「鉤子」（hook），讓人很容易就能琅琅上口，一般大約七到十二秒長，旋律或節奏皆可。有時一首歌是從鉤子開始的，例如齊柏林飛船那首「Whole Lotta Love」的前五個音；或是The Supremes樂團的「Baby Love」的第一句。其他的歌就必須要等一等才會出現鉤子，例如Three Dog Night 所唱的「Momma Told Me Not to Come」或是Wheatus的那首「Teenage Dirtbag」。在所有的例子中，曲名都包含在鉤子句的部分歌詞中。

　　「嚴肅」音樂的作曲家並不反對用鉤子，看看貝多芬第五號交響曲的那段「鐺鐺鐺鐺—」的開頭就知道了。整體而言，「嚴肅」音樂的作曲家要比流行樂的作曲家，對素材的處理更為謹慎和節制。他們會以兩到三個曲調為基礎，來譜寫一首長達十到上百分鐘的樂曲。藉由一些技巧，諸如將曲調打散並以片段來演奏；將一個調子併入另一個；用一個調子為另一個調子伴奏；以及暗示即將進入某個調子等，來完成整首樂曲。長篇樂曲的作曲家可能會運用主調的各片段，來塑造聽眾的預期心理—這種預期心理對長篇樂曲來說，要比短篇的流行樂更重要。

　　很多人，尤其是古典音樂專業人士，認為聽眾對樂曲一開始的調子保有某種認知，因而能在樂曲接近尾聲回到起始調時，產

生出「返鄉」的感受。我認為這種想法有點牽強，除非聽眾擁有絕對音感，否則未免對他們期待過高。某些研究指出，人類對眼前發生的事的記憶，只能回溯至大約一分鐘前，這種說法似乎較為實際。人們**會**記得旋律或一些音效，像是稍早出現的鼓聲部分，或是在聽見熟悉的樂曲片段時會感到高興等。不過，我會將不同的調子，比喻成倉鼠滾輪中那不斷迴轉的輪梯。那我們要怎麼知道最後那根輪梯，就是開始起跑時的那一根呢？

我想，聆聽長篇樂曲的經驗，可用走在一張有花紋的地毯上來比喻，這張地毯在你面前展開的同時，也在距離你身後兩公尺的地方捲起來。每當你走向新的花紋時，就會出現這些花紋的圖案，其中有些圖案會深印在你的腦海裡。假設你幾分鐘前曾看到了一隻老虎的圖案，因此當老虎尾巴開始浮現時你就會知道。作曲家可將老虎的其他部分展示出來以滿足你的期待；或也可以製造一些驚喜，像是你以為看到的「老虎尾巴」其實是一條蛇的尾巴。如果你聆聽一首曲子好幾次並愈來愈了解後，驚喜就會愈來愈少，而對整張地毯的全貌也會更有概念。不過，你也可以從找出樂曲所埋設的各個伏筆中得到許多樂趣。

讓聽眾產生期待，是經驗豐富的作曲者的責任，他們可以滿足聽眾的期待、也可以讓聽眾失望。但作曲者不能也千萬不可嘗

試持續給予聽眾刺激，就像說故事或是放煙火的時候，會故意加入一些較平緩的過場，好讓重要的橋段出現時，能產生更大的衝擊效果。這些用在長篇樂曲上的技巧一開始聽的時候不容易欣賞，但卻能愈聽愈喜愛。

最後……

不論你喜愛流行、重金屬或是古典音樂，在聆聽最愛的樂曲時，一次追蹤一種樂器來聽會是件有趣的事。試著將你最愛的流行歌播放個幾次，在專心聆聽低音吉他彈些什麼後，再換另一種樂器來聽。你不但能從中了解一首樂曲是如何組成的，也會因此真正地「聆賞」一首曲子，而非只是隨便聽聽。

我想以一個可以讓聽眾彼此分享的最佳建議，來為本書畫下休止符。不論你目前喜愛的樂曲種類為何，世上還有許多其他類型的音樂值得探索，或許在你逐漸熟悉它們後，就會為你帶來莫大樂趣。

我的建議是，**試著改變原本聽音樂的習慣，每種新的音樂類型都嘗試一下**。喜歡重金屬音樂的人，不妨試試民謠歌曲；就算

你喜愛的是莫札特，也可以聽聽桃莉芭頓（Dolly Parton）的鄉村歌曲。各種音樂類型並非特定聽眾的專利，而且為生活增添樂趣的一個簡單方法，就是拓展你的音樂視野。

13
Chapter

若干繁瑣細節
Fiddly Details

A. 音程命名與辨識

在這本書的許多篇章中，我提到任**兩個音之間音高的差距**稱為「音程」。其中我們最常提到的音程，就是八度—即音高差距是該音振動頻率的兩倍。其餘各種音程也都各有專屬名稱，有些我之前已提到過，這裡我將所有音程的名稱及其半音的大小，全部整理在下頁的列表中，你也可以參考三張鋼琴手彈奏兩個差距「四度」音的附圖。不管是哪一種方式，我們都是從較低的音開始，往上數高**五個半音**的音級（黑白鍵都算在內）。我之所以將這三張圖放進來，就是為了強調你從哪個音開始都沒關係，因為往上數五個半音的音級就等於高了一個四度；同樣地，往上數九個半音的音級，就等於是高了一個「大六度」。

在學習音樂多年後，你就會認識每一個音程，也能將腦海中浮現的任何曲調寫下來。從任何一個音開始，往上一個五度、或往下一個大三度等。但有一個適用每個人的辨識音程的方法，就是只要去**了解幾首歌中開頭的音程名字**即可。我將幾首適合這種練習的歌曲列了一張表，除非另有說明，表中歌曲的前兩個音皆屬於上升的音程，由於大多數的曲子都是從**上升的音程**開始的，所以例子不勝枚舉，你可任意替換並編列自己的表，也可以從其他歌曲中蒐集十二個下降的音程。現在，每當你坐在機場無事可

▲ 三張鋼琴彈奏兩個相距四度音的照片，從
哪個音開始彈都可以，這兩個音永遠會相
差五個半音。

音程大小	音程名稱	使用上升音程的歌曲
1 個半音	小二度或半音	I left my heart in San Francisco
2 個半音	大二度或全音	〈兩隻老虎〉或〈平安夜〉
3 個半音	小三度	〈綠袖子〉或深紫色合唱團的 Smoke on the Water 頭兩個吉他音
4 個半音	大三度	While shepherds watched their flocks by night 或 Kum ba yah
5 個半音	四度	〈結婚進行曲〉或 We wish you a merry Christmas
6 個半音	減五度（或增四度）	「西城故事」中的 Maria
7 個半音	五度（或完全五度）	〈小星星〉中兩個「一閃」間的音高差
8 個半音	小六度（或增五度）	電影「愛的故事」主題曲始於此一音程先上升後下降
9 個半音	大六度	My bonnie lies over the ocean . . .
10 個半音	小七度	「西城故事」中的 Somewhere
11 個半音	大七度	a-ha 合唱團的 Take on me
12 個半音	八度	「綠野仙蹤」一劇中的 Somewhere over the rainbow
13 個半音	小九度	
14 個半音	大九度	
15 個半音	小十度	
16 個半音	大十度	
17 個半音	十一度（或一個八度和一個四度）	

做時，不妨利用下面這些歌曲來配對，將那些煩人的「叮咚」聲的音程辨認出來。

B. 分貝系統的使用

1. 分貝系統是一套**比較兩個聲音的音量差異**的方法。這些差異是以下列方式來測量的：

 - 當兩個聲音相差10分貝時，則其中一個聲音較另一個聲音大2倍。

 - 當兩個聲音相差20分貝時，則其中一個聲音較另一個聲音大4倍。

 - 當兩個聲音相差30分貝時，則其中一個聲音較另一個聲音大8倍。

 - 當兩個聲音相差40分貝時，則其中一個聲音較另一個聲音大16倍。

 - 當兩個聲音相差50分貝時，則其中一個聲音較另一個聲音大32倍。

 - 當兩個聲音相差60分貝時，則其中一個聲音較另一個聲

音大64倍。

- 當兩個聲音相差70分貝時，則其中一個聲音較另一個聲音大128倍。

- 當兩個聲音相差80分貝時，則其中一個聲音較另一個聲音大256倍。

- 當兩個聲音相差90分貝時，則其中一個聲音較另一個聲音大512倍。

- 當兩個聲音相差100分貝時，則其中一個聲音較另一個聲音大1024倍。

- 當兩個聲音相差110分貝時，則其中一個聲音較另一個聲音大2048倍。

- 當兩個聲音相差120分貝時，則其中一個聲音較另一個聲音大4096倍。

2. 在使用上面第一條規則時，從哪一個分貝數字開始都可以。例如，10分貝跟20分貝之間的差異為10分貝，因此20分貝的音量是10分貝的二倍。而由於83分貝跟93分貝也相差了10分貝，因此93分貝的音量會是83分貝的兩倍。同樣地，72分貝的音量會是32分貝的16倍，因為72跟32相差40。

3. 雖然分貝系統只應用於比較兩個聲音之間的音量，如上述第一條和第二條規則所示，但許多人都利用此系統來測量單一聲音的音量。在這種情況下，人們說的不是「一隻大蜜蜂發出20分貝的聲音」，而應是「**一隻大蜜蜂發出比人耳能聽到最小音量大20分貝的聲音**」。我們稱呼人耳能聽到的最小音量為「聽覺門檻」，因此我們實際上應該說「**一隻大蜜蜂發出比聽覺門檻大20分貝的聲音**」。當人們將分貝系統用於非比較性的事物上時，像是「那輛腳踏車的噪音是90分貝」，是因為他們想省略說明「比聽覺門檻大的聲音」的麻煩，並視之為理所當然。

C. 將樂器調成五聲音階

如果你想做這方面的實驗的話，吉他是很好用的工具，因為它是最普及的六弦樂器。一般我們會將吉他上的弦以一到六來編號，而六號弦是最粗也是音最低的弦。但不巧的是，這跟我在第八章所用的編號系統剛好相反。我本來想用吉他的編號來寫這一章，但發現這樣一來就沒辦法說得很清楚了。因此我打算在此說明兩次：一次用的是第八章的編號系統；另一次則用傳統吉他弦編號的方式。由於結果都相同，因此兩者你都可以參考。

　　要將吉他調成五聲音階，就必須將最粗的弦和最細的弦之間的音高差，從兩個八度調成一個八度。如果你在開始調音前，就先將最粗的那根弦調到正確的音，到時其他較細的弦就會鬆掉了。要是你只是出於好奇玩一玩，很快就會把它再調回正常狀態的話，那就沒什麼關係；但要是你打算長期如此，或是為了示範給學生看的話，我會建議你先將最粗的那根弦繃緊，將最高的音定出來，接著再從較細的弦開始調到較粗的弦。

　　如果你是拿已調好音的吉他來嘗試的話，因為調好的琴弦會極度抗拒改變，並且需要花很長的時間將它們重新調緊或放鬆，所以像這樣的調音實驗會需要花一點時間。同時我也會擔心，如果你把經過這樣調音的吉他放個幾天的話，各弦之間張力的不平衡恐怕會導致琴頸彎曲。

　　好了，讓我們開始吧！請用一隻手的一根手指頭來撥弦，而另一隻手的一根手指（以下稱為「非撥弦指」）應輕輕地放在琴弦上，就如第八章的圖片所示。

　　每根弦都能輕易地發出下列四個音：

• 開放的琴弦（以下稱之為「開放式」）所自然發出的音。

•「高八度」的乓音──將非撥弦指放在琴弦中央位置，吉他弦的中央位置剛好位於第十二音格的上方，以彈乓音的方

式所發出的音。

- 「高兩個八度」的音——將非撥弦指置於距琴弦兩端的四分之一處，此一指位剛好位於第五音格的上方，以彈乒音的方式所發出的音。

- 「全新」的音——將非撥弦指置於距琴弦兩端的三分之一處，此一指位剛好位於第七音格的上方，以彈乒音的方式所發出的音。

如果把最粗的弦稱為一號弦

首先，我們將一號弦視為最粗的弦，調成比平時的音還要高，以免等到調好的時候，較細的弦會變得太鬆。

接著一號弦的「高八度音」應調成跟六號弦「開放式」的音一致。

然後一號弦的「全新的音」應調成比四號弦「高八度」的音。

再來四號弦的「全新的音」應調成比二號弦「高兩個八度」的音。

接著二弦的「全新的音」應調成比五號弦「高八度」的音。

再來五號弦的「全新的音」應調成比三號弦「高兩個八度」

的音。

調音完畢——彈奏出來的即為東方曲調。

如果把最粗的弦稱為六號弦（傳統吉他弦的編號方式）

首先，我們將最粗的弦，即為六號弦，調到比平時的音還要高。以免等到調好的時候，較細的弦會變得太鬆。

接著六號弦的「高八度音」應調成跟一號弦「開放式」的音一致。

然後六號弦的「全新的音」應調成比三號弦「高八度」的音。

再來三號弦的「全新的音」應調成比五號弦「高兩個八度」的音。

接著五號弦的「全新的音」應調成比二號弦「高八度」的音。

再來二號弦的「全新的音」應調成比四號弦「高兩個八度」的音。

調音完畢——彈奏出來的即為東方曲調。

D. 平均律的計算

我們之前在第八章說過，伽利萊和朱載堉發現，只要你以邏輯清楚的方式將問題提出來，那麼平均律系統的計算方式就會相當簡單：

1. 比另一個音高八度的音，頻率必定是較低音的兩倍。也就是說，如果你使用兩根條件相同的弦，其中一根的長度必須是另一根的一半。當琴弦變得較短時，所發出的頻率就會較高，而一半長的弦會發出兩倍高的頻率。

2. 必須將八度分成十二個音級。

3. 此十二個音級必須均等。任兩個相差一個音級的音之間的頻率比例必須永遠一致。

舉一個例子來說明計算方式會更清楚。在這個例子中，每根弦的長度，必須是相鄰的弦的百分之九十，且每根弦的材質和張力都一樣。

1. 假設最長的弦為600mm長。

2. 二號弦的長度為一號弦的百分之九十。在此例中即為540mm。

3. 三號弦的長度為二號弦的百分之九十。在此例中即為 486mm。

4. 四號弦的長度為三號弦的百分之九十。在此例中即為 437.4mm。

5. 請以此類推至第十三號弦為止。

以上這個例子示範了如何依比例來縮短琴弦的方法，但不幸的是，我們卻選擇了錯誤的比例，以致兩弦之間的音高差距太大了。我們想要的，是把第十三根弦變成原本長度的一半，以發出高一個八度的音。

可是，如果你讓每根弦的長度都變成是上一根弦的百分之九十，那麼第十三根弦就會較原本預期的長度短上多。那我們應該要用什麼比例來縮短琴弦才對呢？

這時候伽利萊和朱載堉就幫上大忙了。他們以準確的百分比來計算*，好讓第十三根弦剛好是第一根弦的一半長。而這個準確

* 伽利萊和朱載堉有可能是從計算相鄰的兩個音所增加的頻率著手的，如此你便能找出較高頻率的弦應該要縮短多少。我已用縮短琴弦的方式，讓說明更容易理解。這兩位睿智的先人，將兩個相鄰的音所增加5.9463%的頻率給計算了出來：例如，若G音的頻率是392Hz，那麼高了半音的升G音的頻率即為392的105.9463%，也就是415.3Hz。當各弦條件皆相同時，那麼升G弦的長度就會是G弦的94.38744%。

的數值則是⋯⋯94.38744%；或反過來說，你得在每根弦上去掉5.61256%，才能得出下一根弦的長度。

現在我們就利用這個精確的百分比來計算各弦的長度：

1. 一號弦為600mm長。

2. 二號弦是一號弦的94.38744%長——亦即566.3 mm。

3. 三號弦是二號弦的94.38744%長——亦即534.5 mm。

4. 四號弦是三號弦的94.38744%長——亦即504.5 mm。

5. 五號弦是四號弦的94.38744%長——亦即476.2 mm。

6. 六號弦是五號弦的94.38744%長——亦即449.5 mm。

7. 七號弦是六號弦的94.38744%長——亦即424.3 mm。

8. 八號弦是七號弦的94.38744%長——亦即400.5 mm。

9. 九號弦是八號弦的94.38744%長——亦即378 mm。

10. 十號弦是九號弦的94.38744%長——亦即356.8 mm。

11. 十一號弦是十號弦的94.38744%長——亦即336.7 mm。

12. 十二號弦是十一號弦的94.38744%長——亦即317.8 mm。

13. 十三號弦是十二號弦的94.38744%長——亦即300 mm。

　　現在，十三號弦正如我們所希望的，是一號弦的一半長，同時，任一根弦與其相鄰的弦的相對長度亦永遠一致。這樣一來，你要從哪根弦開始彈都無所謂了，無論是往上或往下幾個音開始彈，調子都是一樣的。但整體音高則會有或高或低的差異。

E. 各大調的音組

　　在下列清單中，「♭」記號表示「降」音；而「#」記號則表示「升」音。

A大調：A、B、C#、D、E、F#、G#。

B♭大調：B♭、C、D、E♭、F、G、A。

B大調：B、C#、D#、E、F#、G#、A#。

C大調：C、D、E、F、G、A、B。

D♭大調：D♭、E♭、F、G♭、A♭、B♭、C。

D大調：D、E、F#、G、A、B、C#。

E♭大調：E♭、F、G、A♭、B♭、C、D。

E大調：E、F#、G#、A、B、C#、D#。

F大調：F、G、A、B♭、C、D、E。

F#大調：F#、G#、A#、B、C#、D#、E#（或G♭大調：G♭、A♭、B♭、C♭、D♭、E♭、F♭）。

G大調：G、A、B、C、D、E、F#。

A♭大調：A♭、B♭、C、D♭、E♭、F、G。

註：F# 即等於G♭，因此用哪個調都可以。而在其他的調子中，有些會有兩個名字，如D♭和C#，我們通常會採用升記號或降記號較少的那一組。像D♭大調中有五個降記號，而另一個相同的C#大調則有七個升記號，因此我們通常會採用D♭大調。至於在F#或是G♭大調間則無明顯的區別，因為F#大調中包含了六個升記號，而G♭大調中也有六個降記號。

致謝

如果可以的話，我想獨攬本書全部的功勞，並將所有沒做好的責任推到別人身上，最好是某個我不喜歡的、住得離我很遠的人。可惜的是，這類行為通常是不被接受的，所以我最好還是乖乖招供，坦承我是得到許多人的協助才能完成此書的。

謝謝我的編輯Helen Conford始終從旁給予協助，讓我不致偏離正軌，也讓本書不致難以下嚥。而要是沒有我的經紀人Patrick Walsh的熱心推動，一開始就不會成事。我也要感謝Sarah Hunt-Cooke在這次出書計畫上的精心策畫，還有Jane Robertson的潤稿以及Rebecca Lee的統籌。

衷心感謝Little, Brown出版社的Tracy Behar和Michael Pietsch提供許多想法和指教。

還要感謝我的至親好友們，他們不但耐心讀完我粗糙的初稿，更提供許多有用的建議和想法，尤其是Nikki Dibben博士、Utkarsha Joshi、Libby Grimshaw、Angela Melamed、Steve Dance博士、Tony Langtry、Mini Grey以 及 Herbie、Rod O'Connor、Donal McNally博 士、Mike Smeeton、Clem Young、John Dowden博 士、Whit、Arthur Jurgens以及當然，少不了我的母親Queenie。而且還要感謝我的作曲老師George Nicholson博士。

特別要感謝Jo Grey的攝影。

而最大的功臣莫過於我的女友Kim Jurgens，是她為我精心校對、給我鼓勵並在排版設計上提供協助，同時無數次地阻止我將筆電或印表機丟出餐廳窗外。

最後，由於提供出色的意見、校訂和備份資料而獲頒白金獎座的，是我那不切實際又消息靈通的好友John Wykes。

在獻上這些名副其實的榮耀後，我實在不認為自己應該為任何的錯誤、失誤或是不當的內容負全責，要怪罪的話，也應該歸咎於我的中學地理老師，住在英國蘭開夏郡埃克爾斯鎮Montebank路14b號的Nigel Jones先生。若有任何批評指教、控告或要求賠償的話，敬請直接寄信到上述地址給他。

參考資料

書籍

1. J. Backus, *The Acoustical Foundations of Music*, 2nd edn, W. W. Norton, 1977

2. W. Bragg, *The World of Sound*, G. Bell and Sons, 1927

3. M. Campbell and C. Greated, *The Musician's Guide to Acoustics*, new edn, Oxford University Press, 1998

4. H. Helmholtz, *On the Sensations of Tone*, 2nd edn, Dover Publications, Inc., 1954

5. D. M. Howard and J. Angus, *Acoustics and Psychoacoustics*, 2nd edn, Focal Press, 2000

6. I. Johnston, *Measured Tones – The Interplay of Physics and Music*, 2nd edn, Taylor & Francis, 2002

7. S. Levarie and E. Levy, *Tone –A Study in Musical Acoustics*, 2nd edn, Kent State University Press, 1980

8. J. R. Pierce, *The Science of Musical Sound*, 2nd revised edn, W. H. Freeman and Co., 1992

9. J. G. Roederer, *The Physics and Psychophysics of Music – An Introduction*, 3rd edn, Springer-Verlag, 1995

10. C. Taylor, *Exploring Music – The Science and Technology of Tones andTunes*, Taylor & Francis, 1992

11. J. Dowling and D. L. Harwood, *Music Cognition*, Academic Press Inc., 1986

12. D. Huron,*Sweet Anticipation – Music and the Psychology of Anticipation*, MIT Press, 2006

13. P. N. Juslin and J. A. Sloboda (eds), *Music and Emotion – Theory and Research*, Oxford University Press, 2001

14. D. L. Levitin, *This is Your Brain on Music: the Science of a Human Obsession*, Dutton Books, 2006

15. B. C. J. Moore, *An Introduction to the Psychology of Hearing*, 3rd edn, Academic Press, 1989

16. O. Sacks, *Musicophilia – Tales of Music and the Brain*, Picador, 2007

17. J. A. Sloboda, *The Musical Mind – The Cognitive Psychology of Music*, Clarendon Press, 1985

18. G. Abraham (ed.), *The Concise Oxford History of Music*, Oxford University Press, 1985

19. F. Corder, *The Orchestra and How to Write for It*, J. Curwen and Sons, 1894

20. R.W. Duffin, *How Equal Temperament Ruined Harmony*, W. W. Norton and Co., 2007

21. A. Einstein, *A Short History of Music*, 3rd edn, Dorset Press, 1986

22. H. Goodall, *Big Bangs: the Story of Five Discoveries that Changed Musical History*, Chatto and Windus, 2000

23. G. Hindley (ed.), *The Larousse Encyclopedia of Music*, Hamlyn, 1971

24. B. McElheran, *Conducting Technique: for beginners and professionals*, 3rd edn, Oxford University Press, 2004

25. R. and J. Massey, *The Music of India, Kahn and Averill*, 1976 W. Piston, Orchestration, Victor Gollancz, 1978 (originally published, 1955)

26. A. Ross, *The Rest is Noise: listening to the twentieth century*, Fourth Estate, 2008

27. C. Sachs, *A Short History of World Music*, Dobson Books, 1956

28. S. Sadie (ed.), *Collins Classical Music Encyclopedia* , HarperCollins, 2000

29. P. A. Scholes (ed.), *The Oxford Companion to Music* , 2nd edn, Oxford University Press, 1939

30. R. Smith Brindle, *Musical Composition*, Oxford University Press, 1986

31. E. Taylor, *The AB Guide to Music Theory* , Parts 1 and 2, The Associated Board of the Royal Schools of Music, 1989/1991

32. H. H. Touma, *The Music of the Arabs* , Amadeus Press, 1996

33. H. J. Wood, *My Life of Music* , Victor Gollancz, 1938

期刊論文

1. D. Deutsch and K. Dooley, ‚Absolute pitch amongst students in an American music conservatory: Association with tone language fluency‚ , J. Acoust. Soc. Am. 125(4), April 2009, pp. 2398–2403

2. R. W. Duffin, ‚Just Intonation in Renaissance Theory and Practice‚ , Music Theory Online, Vol. 12, No. 3, October 2006

3. J. Powell and N. Dibben, ‚Key–Mood Association: A Selfperpetuating Myth‚ , Musicae Scientiae, Vol. IX, No. 2, Fall 2005, pp. 289–312

好音樂的科學 I
破解基礎樂理和美妙旋律的好聽秘密
How Music Works：
The Science and Psychology of Beautiful Sounds, from Beethoven to the Beatles and Beyond

Original English language edition first published by Penguin Books Ltd, London
Text copyright © John Powell 2010
The authors have asserted his moral rights
All rights reserved
This edition is published by arrangement with Penguin Books Ltd through Andrew Nurnberg Associates International
Limited.
Complex Chinese edition © 2023 by Briefing Press, a division of And Publishing Ltd.
Printed in Taiwan · All Rights Reserved

大寫出版 幸福感閱讀Be-Brilliant! 書號 HB0020R

著　　　者	約翰·包威爾（John Powell）	
譯　　　者	全通翻譯社	
行 銷 企 畫	王綬晨、邱紹溢、陳詩婷、曾志傑、廖倚萱	
大 寫 出 版	鄭俊平	
發 行 人	蘇拾平	

發　　　行　大雁文化事業股份有限公司
　　　　　　台北市復興北路 333 號 11 樓之 4
　　　　　　電話（02）27182001
　　　　　　傳真（02）27181258
　　　　　　大雁出版基地官網：www.andbooks.com.tw

二 版 一 刷　2023年09月
定　　　價　499元
ISBN 978-626-7293-09-6

版權所有 · 翻印必究
Printed in Taiwan · All Rights Reserved
本書如遇缺頁、購買時即破損等瑕疵，請寄回本社更換

國家圖書館出版品預行編目（CIP）資料

好音樂的科學I：破解基礎樂理和美妙旋律的好聽秘密 / 約翰‧包威爾
（John Powell）著；全通翻譯社譯｜二版｜臺北市：大寫出版社出版：大雁
文化事業股份有限公司發行, 2023.09
384面 ; 14.8x20.9 公分. --（幸福感閱讀Be-Brilliant! ; HB0020R）
譯自：How Music Works : The Science and Psychology of Beautiful Sounds, from
 Beethoven to the Beatles and Beyond
ISBN 978-626-7293-09-6（平裝）

1.CST: 音樂

910 112008206